Sead Seferagić

DESERTEUR

Roman

Sead Seferagić
DESERTEUR

Autor: **Sead Seferagić**
Kontakt: **seferagic.sead@yahoo.de**
 www.dezerter.eu

Copyright 2015 © Lulu Sead Seferagić. All rights reserved.
ISBN 978-1-312-93779-6

Jede Ähnlichkeit mit tatsächlichen Ereignissen und Persönlichkeiten ist rein zufällig.

ANSTATT DES VORWORTS oder MEINE ABRECHNUNG MIT IHNEN

(eine ausgeliehene Bezeichnung von meinem geistigen Führer und spät erkannter Liebe)

Dieser Roman ist vor 400 Tagen aus Wut, Machtlosigkeit und Liebe entstanden.
Von da an war er bei den verschiedensten (religiösen) Verlagsspalten der Moral all unserer Nationen und Nationalitäten zum Probelesen, wie es die Kommunisten sagen würden.

Die einen hat es gestört, dass der Hodscha[1] nach dem Morgenezan[2] zum Thema „wie man für den Glauben die Maschinengewehr-Nester mit einem leeren Gewehr attackiert" vormittags junge Witwen von Sehiden[3] fickt und zwar im Gotteshaus.

Die anderen, dass der Heimatkrieg eine Schwanz-Angelegenheit ist, wo im Anlauf der „Feurigen" auch Großmütter, die vor den „Befreiern" nicht weglaufen konnten, vergewaltigt wurden.

Die dritten, dass sich ihr Arsch und ihr Verstand nach 500 Jahren des Zusammenlebens genetisch deformiert hatten, so dass sie mit Massenvergewaltigungen versuchten, wieder blaue slawische Augen zu säen.

Die vierten, dass sie ihre Habgier zum Holocaust geführt hat, sie aber nicht bereit sind, dies zuzugeben."
Und jetzt, während ich das schreibe, bereiten sie einen erneuten Holocaust für sich, indem sie den Hass der gesamten arabischen Welt auf sich ziehen und dabei vergessen, dass auch die Araber in ihrer Geschichte regelmäßig ihre Einsteins hatten.

1 Hodscha- (türk.) ist ganz allgemein ein Lehrer, speziell ein islamischer Religionsgelehrter.

2 Morgenezan- (türk. Ezan) Gebet

3 Sehid- (arab. Şehïd) ist ein Märtyrer. Ein Moslem (im Islam), der im Namen Gottes, während der Verteidigung seiner Religion im Krieg gefallen ist. Als Şehïd gelten auch die, die während der Pilgerfahrt (Hadsch) streben und Frauen die beim Gebären ihr Leben verlieren.

Und stellt euch vor, immer stört sie nur eines von den oben genannten Axiomen, die anderen drei sind AUSGEZEICHNET.

Ihre Moral erinnert zweifellos an die Geschichte, in der der Hahn vom Titelblatt dieses Romans zwei Hühner mit seinem angespannten, angeschwollenen Werkzeug verfolgt.
Sie liefen unwillig um den Hühnerstall, da sprach die eine: „Ich bleibe stehen, komme was da wolle."
Die andere, verantwortlich für die religiös-politischen Fragen, sagte:
„Lass uns noch eine Runde, damit man nicht denkt, wir wären Schlampen."

Genau aus diesem Grund habe ich beschlossen, diesen Roman, der alle angepissten Grenzen um den Balkan-Hühnerstall so schön verweht hat, über das Internet anzubieten.

<div style="text-align: right">Sead Seferagić</div>

DESERTEUR

Die Sonne war am Untergehen.
Ahmet ging den vertrauten Weg durch den Wald nach Hause. Der Weg war noch matschig vom letzten Regen. Bedeckt von breiten Baumkronen konnte er nur langsam trocknen.
Er kannte ihn so gut, dass er mechanisch über die dicken Wurzeln sprang, die da und dort aus der Erde herausschauten. Die Mai-Sonne '94 ließ sich nicht vom Himmel drängen und der Wald wimmelte nur von Leben. An der Front war es ziemlich ruhig, so bekam er leicht einen freien Tag.
Es war derselbe Weg, den sie als bartlose Jungs vom Land an heißen Sommertagen zu Fuß oder mit Fahrrädern entlang stürmten, um zur Korana[4] zu kommen. Verschwitzt vom Rennen, sprangen sie so in die kalte Korana und bespritzen sich gegenseitig. Später spielten sie Fußball mit den Serben, die zum größten Teil am anderen Ufer der Korana lebten. Manchmal hatten sie sich auch geschlagen, aber man beleidigte keine „ serbisch- tschetnische[5] oder türkische (balijsku)[6] Mutter" wie heute, sondern nur die „Mutter", was eine übliche Beleidigung beim Fußball gewesen war, so gutartig wie „Guten Tag".

„Wie Žarko gedribbelt hat, wusste man nie, ob er mit dem linken oder dem rechten Bein starten würde und er spielte mich aus, ich musste ihm immer ein Bein stellen", erinnerte sich Ahmet.
„Ich dachte, er wird ein Profispieler."

Sobald der Krieg angefangen hatte, ging er nach Belgrad. Er war ein vorbildlicher Mann, ein
echt wahrhaftiger Serbe. Gutaussehend, groß und ungestüm mit schwarzen, strobeligen Haaren.
Er war der Traum fast aller Mädchen von beiden Seiten der Korana, so

4 Korana- Fluss, der durch den zentralen Teil von Kroatien und den westlichen Teil von Bosnien & Herzegowina fließt

5 Tschetnik- national-radikaler Serbe, Anhänger der extremen serbisch-nationalistischen militärischen Gruppierung im Krieg

6 Balija- (türk.) beleidigende Bezeichnung für Muslime aus Bosnien & Herzegowina, meist verwendet von Kroaten und Serben. Ursprünglich wurden ungebildete, d. h primitive und zurückgebliebene Menschen so genannt.

ideal, dass ihm etwas zustoßen musste und so geschah es auch.
Žarko ging von Belgrad aus nach Schweden, dort erkrankte er sehr schnell an Krebs und starb.
Seine Eltern kehrten allein und alt nach dem Krieg zurück, um zu Hause in ihrem Dorf an der Korana dahinzuscheiden. (Eine Anmerkung vom Autor, der bis heute mit seinen Eltern Kontakt hat.)

Der Wald wusste nichts vom Krieg. Eichen, Buchen und Kastanienbäume streckten sich in einem lautlosen Wettlauf hinaus zum Himmel, in Richtung Sonne.
Voreilige Zyklamen und einige verbliebene Märzveilchen überall am Wegrand.
Von den Schneeglöckchen keine Spur, für sie ist es schon zu spät, sie warten auf neuen Schnee.
Die lästigen Fliegen und der Hase, der im Sprung hinterm Gebüsch verschwand, hüpfte ungeschickt auf einer der Vorderpfoten, als sei er verletzt. Die Kühe, die faul vom Tränken kommen und mit ihren Schwänzen schlenkern.
Er erinnerte sich an die Schultage im Gymnasium und an Robert Frost: Stopping by woods… in einer sommerlichen Version

> Woods are lovely dark and deep
> but I have promises to keep
> and miles to go before I sleep
> and miles to go before I sleep

Irgendwo hat er gelesen, dies seien die Lieblingsstrophen von John F. Kennedy gewesen.
Er war auch einer der „Idealen", denen immer etwas passiert.
Der Mann hatte nicht die gewünschten „Meilen" durchquert. Schade, er war im Begriff unsere humanen Träume zu erfassen, die uns von Tieren aller Art unterscheiden.
Wir sind doch auf dem Mond gelandet.
Fliegen auf einem Kuhfladen, der noch dampfte, etwas später auf seinem Kopf, brachten ihn aus seinem poetischen Rausch zurück in die Wirklichkeit. Ich bitte den Leser, seine Aufmerksamkeit auf diesen heißen Fladen zu richten, denn er wird eine grundlegende Bedeutung in diesem kurzen Roman haben. Alles war gleich, nur dass die Leute den Krieg erfunden hatten.
Diese furchtbare Erfindung vom Morden ohne Sinn, um gerade so ein Element derselben Art, aber anderer Religion zu vernichten. Die Wölfe konnten ruhig bleiben, die Bären ebenso.

Sie genossen den Respekt der verhassten Seiten. Wenn sich Tiere gegenseitig töten, hat es immer einen Sinn oder eine naturgemäße Erklärung. Bei Menschen ist das nicht unbedingt der Fall.
Wenn sich die Menschen wenigstens nach dem alten Volkssprichwort „Insan ko hajvan"[7] benehmen würden, gäbe es überhaupt keine Heiligen Kriege.
Sogar der letzte gemeinsame internationale muslimisch-serbische Aufstand in dieser gleichen Gegend gegen die Kommunisten nach dem Zweiten Weltkrieg machte mehr Sinn.
Die Leute waren hungrig und die Regierung plünderte auch das bisschen, was übrig geblieben war.
Das ist kein Wunder, denn Proleten (übersetzt Fukara[8]) haben nie etwas verdient, Krieg und Sieg sahen sie als die gesetzliche Grundlage für das Berauben derer, die etwas besitzen, seien das auch ihre Nachbarn, denen sie die letzte Kuh stehlen würden, denn „Oh Gott", „Fukara" haben doch keine.
Als ich meinen Nachbarn Agan fragte, wie es kam, dass er fünf Jahre in Zenica[9] abgesessen hatte, antwortete er mir: „Nur wegen einem Satz."
„ Als sie mir den letzten Sack Getreide nahmen, sagte ich zu ihnen: Nehmt, Fukara, ihr wart doch nie was anderes!"
Ich fragte ihn: „Sag mal, warum bist du im Zweiten Weltkrieg gerade zu dem SS-Gefolge gegangen, wo es so viele andere Armeen gab?"
Er antwortete mir kurz: „ Alles andere war einfach eine Bande."
Es war vielleicht der erste und der Welt wenig bekannte Aufstand gegen den Kommunismus, der alles zu Stande brachte, außer für das eigene Volk Nahrung zu besorgen.
Als sie gesehen haben, dass sie den Krieg verlieren, gingen auch die Tschetniks massenweise zu den Partisanen über. So ist die Anzahl der Vorkämpfer (auch der Kriegsrenten) jahrelang nach dem Kriegsende angestiegen. Das Wunder der jugoslawischen Geriatrie. Eine offizielle Lüge nach der anderen.
So kam es, dass die Serben als die größten Anti-Faschisten auf dem Balkan gesehen wurden, was historisch gar nicht der Wahrheit entspricht.
Die Anzahl der Fukara ist so weit angestiegen, dass nicht mal die leistungsstarke Wirtschaft des Kapitalismus und die soziale Gerechtigkeit, z.B. eines Landes wie Schweden, dies hätte wegstecken können.

7 „Mensch wie Tier"

8 Fukara- (türk.) die Armen. Wird meist als Bezeichnung für Leute aus niedrigeren Gesellschaftsschichten gebraucht, auch im negativen Sinne als Beleidigung.

9 Zenica- Stadt in Bosnien, bekannt unter anderem durch die große Justizvollzugsanstalt „KPD Zenica"

So ein Staat musste zerfallen.
Einen Epos über die Partisanen hat der Kinderschriftsteller Branko Ćopić aus dem Dorf Hašani amtlich in seinen Werken dargestellt. Er hat romantisch über den Humanismus und die heldenhafte Schlacht geschrieben. Dabei vergaß er, dass er der tschetnischen Horde, die am Anfang des Zweiten Weltkriegs alle „Türken" im benachbarten Dorf Dubovik tötete, angehört hatte.
Dies ist, werdet ihr zugeben müssen, gar nicht sentimental, genauso wenig nachbarlich.

„Hier haben wir den Reifen einen halben Tag lang geflickt, um erst am Abend mit einem Platten an der Korana zu sein". Ahmet erinnerte sich an „Uhu" beklebte Finger, schiefe Fahrradlenker und die schönen unbeschwerten Tage aus seiner Kindheit.

Als er sich seinem Dorf näherte, hörte er das Abendgebet aus den mächtigen Lautsprechern der Dorfmoschee. Die Lautsprecher am Minarett stachen mit ihrer hässlichen, im Stil von Goebbels erschreckenden Form hervor. Auf das Dorf gerichtet sahen sie eher wie eine veraltete Form von Waffen aus.
Vier Lautsprecher, gedreht in alle vier Himmelsrichtungen, damit sie „ceo svet"[10] hört.
Das alte Minarett aus Holz konnte die gigantischen Lautsprecher kaum halten.
„Hier ist mal wieder unser politischer Kommissar im Einsatz", dachte sich Ahmet und sprang über den Zaun der Moschee. Er kletterte auf den Holzschuppen und beobachtete durch den engen Spalt zwischen der dicken grünen Gardine und dem Fensterstock, was er auch erwartet hatte.
Der Hodscha „tröstete" die junge schöne Sehiden-Witwe auf der Mejtef[11]-Bank, im Stehen von hinten (literarisch in der Hündchen-Stellung).
Kläglich und versteift hielt sie sich mit der einen Hand verkrampft an der Bank fest, in Angst, zusammen mit ihr umzufallen; mit der anderen Hand hielt sie ihr Kopftuch, damit es nicht vom Kopf gleitet, während der Hodscha mit einem ehrwürdigen Gesichtsausdruck (als würde er ein Gebet sprechen) fest in ihren jungen Körper eindrang, dabei zog er sie mit einer Hand an beiden Zöpfen, als würde er eine Kutsche lenken. Die andere Hand vom Hodscha presste und zog ihren weißen knackigen

10 ceo svet- (serbisch) die ganze Welt / Anmerkung: Serbisch wurde hier ganz bewusst eingesetzt.
11 Mejtef- (türk. Mekteb) Schule. Mejtef oder Mekteb ist eine islamische Religionsschule.

Dorfarsch auseinander. Er hielt zwischen seinen eindringenden Stößen inne, fast im langsamen Rhythmus seiner Stimme beim Abendgebet. Es war auch kein Wunder, dass er Pausen machte, den Jahren nach konnte er durchaus ihr Vater sein.

„Und ich soll dein Sehid werden, malo morgen[12]!", sagte Ahmet grinsend, sprang vom Holzschuppen runter und machte sich auf den Heimweg über Ledenac[13].

In seinem Kopf dröhnten Hodschas Worte, seitdem sie es pflegten, zur Front zu gehen und politische Reden zu halten.

„Derjenige, der für seinen Glauben stirbt, wird ein Sehid. Unser geliebter Allah wird dafür sorgen, dass er im Paradies dafür belohnt wird",

„Und du bist derjenige, der seine Frau auf Erden fickt. Eine Vorstellung für die aus Hlebine[14]" (vergib mir Josipa), dachte Ahmet und eilte nach Hause.

Auf dem Weg schaute er beim „Fischer", den Supermarkt seines alten Schulfreundes Osman, vorbei, um etwas Lebensmittel für seine Mutter mitzunehmen.

„Grüß dich, mein Alter", rief Ahmet an der Tür. Ahmet war Osmans Schulfreund.

„Merhaba[15] Ahmet", antwortete Osman.

„Opa, jetzt sind wir bei „Merhaba"", sagte Ahmet und schaute auf die Sachen in den wackeligen, staubigen Regalen.

„Es wäre nicht verwerflich, wenn du auch, wie ein richtiger Mensch grüßen würdest", warf ihm Osman mürrisch vor und schaute über die Schulter zu Ahmet. Er war dabei, die blauen Salzpackungen aus Tuzla[16] einzuräumen.

„Sag mal, Osman, hast du das von dem politischen Kommissar gelernt, der gerade Šaćirs Frau fickt, wo dieser erst kürzlich begraben wurde?"

„Fürchte dich vor Allah, Ahmet, und lass diese kommunistischen Theorien!", sagte Osman und drehte Ahmet den Rücken zu.

„Wieso soll ich mich fürchten, ich brauche Gott als Bruder, als Halt und nicht als irgendeine übernatürliche Macht, gegenüber der ich nur Gottes-

12 malo morgen- (bisschen morgen) Redewendung- oft gebraucht in den Ländern von Ex-Jugoslawien, heißt so viel wie: "niemals".

13 Ledenac- ein Hügel im Norden von Bosnien

14 Hlebine- eine Ortschaft in der kroatischen historischen Region Podravina

15 Merhaba- (türk.) Hallo/Grüß Gott

16 Tuzla- Industriestadt im Nordosten von Bosnien

und Ehrfurcht empfinden soll. Es wäre schön, so jemanden zu haben, auch wenn nur imaginär."
Ahmet war kurz still und fuhr anschließend mit seinem Monolog fort.
„Was für eine Theorie, mein lieber Osman, das ist die reine Praxis. Der Hodscha fickt, er fickt und zwar im Gotteshaus, du weißt das ebenso gut, wie auch das ganze Dorf", sagte Ahmet und nahm sich eine Flasche Öl aus dem Regal.
„Osman, bist du verrückt geworden, ein Liter Öl, kostet um die fünfzig Mark! Fürchtest du dich nicht vor Gott?"
„Misch mir nicht Allah mit dem Geschäft!", antwortete Osman nun mit einem Lächeln.
Ahmet stellte die Flasche wieder ins Regal zurück.

„Du weißt genau, dass euch meine Einheit Schutz gab, während ihr das Öl an der Korana um sieben Mark pro Liter übernommen habt. Die Serben verdienen an diesen Menschen vier Mark pro Liter und du vierzig!"
„Rede keinen Unsinn, Ahmet, die Nacht wird dich verschlucken! Du weißt genau, wer aus dem Kommando alles leitet. Hier hast du das Öl um vierzig, du bist mein Schulfreund, und dann gehe nach Hause", fügte Osman friedlich hinzu.
„Ihr könnt mich alle Mal am Schwanz lecken", sagte Ahmet, während er mit langen Schritten hinaus eilte und die Tür des Supermarkts zuschlug. Fast in derselben Sekunde öffnete er die Tür wieder und schrie:
„Und was Allah betrifft, im Vergleich zu dir bin ich der Prophet Mohammed, auch wenn ich nicht in die Moschee gehe!"

Osman war der dümmste Junge in der Klasse (das kann ich aufgrund genügend langer zeitlicher Distanz behaupten, wenn man dabei das Ansammeln von Geld als Kriterium außer Acht lässt).
Um Bruchzahlen verstehen zu können, hatte er bis zur achten Klasse Hefeteighörnchen in seiner Hosentasche auseinander gerissen (vielleicht hat er intuitiv begriffen, dass ihm Bruchzahlen im Leben nicht wichtig sind). Auf der Weltkarte suchte er sein Heimatland, auf das er jetzt schwört, in der sibirischen Taiga, erinnerte sich Ahmet, während er nach Hause eilte.
Er stand unsicher vor der Weltkarte und drückte mit seinem Finger drauf, während wir ihm zuflüsterten: „Oben, noch etwas höher, jetzt ein wenig nach unten". Wir brachten ihn aus Sibirien runter zur Mongolei und bei Ulan-Bator riefen wir: „Ja, ja". Beherzt drückte er mit dem Finger drauf, damit ihm seine Heimat nicht entflieht. Er kam mit uns aufs Gymnasium, anscheinend dachte er, es wäre sein Niveau, aber kurz darauf gab er auf.
An der Front hat er keinen einzigen Tag verbracht, aber nach Anweisungen

des Kommandos mussten wir ihm ständig Schutzmaßnahmen bieten, während er „wichtige logistische Geschäfte" erledigte.
„Es wäre kein Wunder, wenn er nach dem Krieg Minister für Handel, Wirtschaft oder Entwicklung wird", dachte sich Ahmet, und dass er in diesem Land noch zum Doktortitel in Wissenschaften kommt, bezweifle ich keineswegs.
Er hatte sich nicht mal dem Stall neben dem Haus genähert, da hörte er schon das Wiehern seines Pferdes. Es war ein mächtiges großes, dunkelbraunes Tier mit glänzendem Fell.
Ahmet nannte es liebevoll Dora. Es kratzte den vertrockneten Stallboden mit seiner Hufe auf.
Die beiden erkannten einander an den Schritten. Ahmet kam in den Stall, tätschelte das Pferd an der Backe und flüsterte ihm ans Ohr, so als würde es ihn verstehen.
Die Worte hat es sicher nicht verstanden, aber die Geste durchaus.
„Scheiß auf das alles, heute Nacht verschwinden wir", er umarmte das Pferd als wäre es sein Bruder. Er liebte es, sein Pferd zu umarmen; dieses mächtige und treue Tier, mit dem er, wie mit einem engsten Freund aufgewachsen ist. Das Pferd senkte seinen Kopf und blinzelte dabei mit seinen großen Triefaugen, während Ahmet es am Hals kraulte. Ich habe nie verstanden, aus welchem Grund sogar wilde Tiere ihren Gefallen daran finden, gestreichelt zu werden.

Der Krieg dauerte schon drei Jahre, wenn man es überhaupt Krieg nennen konnte.
In der heutigen Zeit sollte man den Krieg als Begriff neu definieren, wahrscheinlich auch den Glauben, nicht mal die Liebe hat dieselbe Bedeutung mehr.
Nachfolger von Klajić[17]: Schreibfedern in die Hand.

Ahmet hatte die Schnauze voll vom Anstürmen mit drei Kugeln und dem Wegrennen, wenn man sie verprasst hatte, den „Ikar"-Konserven und den neuen politischen Kommissaren mit Fesen.[18]
Er ekelte sich vor dem Wort „Heimat", das alle nach dem Bedürfnis der täglichen Politik vergewaltigten.
Oben drein bricht ein Konflikt unter den Moslems aus.
Ist es nötig zu erwähnen, dass die Anführer der beiden verfeindeten

17 Klajić- kroatischer Autor, bekannt für sein Wörterbuch der jugoslawischen Sprache, das heutzutage noch immer als „Klajić" bezeichnet wird

18 Fes- (türk. Fez) früher im Orient und auf dem Balkan weit verbreitete Kopfbedeckung in Form eines Kegelstumpfes aus rotem Filz mit einer Quaste darauf. Benannt nach der Stadt Fès in Marokko.

moslemischen Parteien kurz vor dem Krieg aus dem Gefängnis gekommen sind. Der eine saß wegen religiös-politischen, der andere wegen kriminellen Rebellionen. Ein Mensch kann unschuldig und normal ins Gefängnis kommen, aber er verlässt es immer als psychophysisch Erkrankter. Ein rachsüchtiger Mensch kann keinen Haushalt anständig führen, geschweige denn ein Land.
Zwei Kreaturen vom Balkan in Gewändern des Homo sapiens
haben ihren Kampf um die Herrschaft (Stelle des Präsidenten) auf das Volk übertragen.
Das Blutbad zwischen den moslemischen Parteien haben die Tschetniks genossen.
Wenn ihnen die Munition ausging, verkauften sie sie an beide. Auch die Religion hat sich eingemischt, ließ dabei aber ihre Rolle als Friedenstifter außer Acht; die einen wurden als die Ungläubigen ausgerufen, die man ausrotten und ja nicht wie Menschen beerdigen sollte, sondern wie befallenes Vieh verbrennen möge.
Die klugen Oberhäupter der Džamahirija[19] haben eine „Bartholomäusnacht" befohlen, bei der sich sogar Katharina von Medici persönlich schämen würde.
Der lokale Glaubensführer hat sich sogar Gottes Berechtigung gegeben, aus sicherer Distanz zur Front, menschliche Kurbane[20] zu verlangen. Er fügte in einer Fernsehsendung hinzu, als er von Journalisten darauf angesprochen wurde, dass er dafür (stellt euch vor) ausgebildet worden ist.
Dieser Glaubensführer ist heute noch Oberhaupt seines Jamaat[21].
Ich weiß nur nicht, wie er vor Gott treten will? Seinen Namen erwähne ich nicht, um den Kuhfladen vom Anfang des Romans nicht zu beleidigen.
Was geschah mit den zwei Gründern der modernen Džamahirija, die nicht dazu bestimmt waren, sich zu einem Homo sapiens zu entwickeln, durch die in meinem Ort mehr Menschen im moslemischen Gemetzel ums Leben kamen als im Krieg gegen die Serben?
Der eine starb und schon bauen sie Brücken, errichten Straßen, Marktplätze, usw., usw., die nach ihm benannt werden; der andere wurde blitzschnell von den Kroaten für Kriegsverbrechen verurteilt. Sie spielten

19 Džamahirija- (arab. Džamāhīrīyâ) bedeutet- Herrschaft der Volksmengen, deutet auf Demokratie hin. Ursprünglich kommt diese Bezeichnung aus dem Namen des nordafrikanischen Staats Libyen.

20 Kurban- (arab. Qurbān) ist ein, im Namen Gottes, geopfertes Tier. Im Islam ist das Opfern eines Tieres nur am 10.-12. des Mondmonats (nach islamischem Kalender) erlaubt. Es stellt eine symbolische Wiederholung der Opferung eines Widders anstatt seines Sohnes bei dem Propheten Ibrāhīm dar.

21 Jamaat- (arab.) Bezeichnung für eine islamische Gemeinschaft, die der Verbreitung des Glaubens dient.

sich dabei als angeblicher Rechtsstaat auf, auch wenn der Betroffene im Krieg nicht mal pissen konnte (geschweige denn, Scheiße bauen), ohne dafür die Erlaubnis von ihrem General bekommen zu haben.
Die Macht des Geldes war größer denn je. Osman war kein Einzelfall. Sein Freund, ein Goldschmied, wurde ganz ordnungsgemäß in den Akten als Vorkämpfer geführt, obwohl er die Front nicht mal gesehen hat. Er musste der Kommando-Brigade nur unausweichlich und pünktlich seine „Abwesenheit" bezahlen. Nach dem Krieg erwartet ihn eine Rente für Kriegsveteranen mit Invalidenzuschuss, denn der Mann leidet am Nachkriegs-Syndrom, das ihn dazu bemächtigt, Waffen mit sich zu tragen und um sich zu schießen, wenn ihn die Lust danach überkommt.

Um die lokale Legislative kümmerten sich weit abseits der Front bekannte Verbrecher, die schon vor dem ersten Beschuss der regierenden Partei und sofort danach auch der Polizei angehörten, um ihrer Gewalt irgendeine Legalität zu verleihen.
„Die Suche nach Waffen" bei Mitbürgern anderer Religionen endete immer mit Raub und Gewehrkolben im Gesicht, genau nach dem Vorbild von Hitlers Stürmern. Waffen haben sie selten gefunden, dafür allerdings Geld.
Damit es zu keinem Missverständnis kommt, dasselbe faschistische Szenarium ereignete sich auch von Seiten der serbischen regierenden Partei.
Als sie begriffen haben, dass es ihnen an Gefängnisräumlichkeiten mangelt und sie in der Minderzahl sind, beschlossen sie, mit denselben alle bekannten Gruben und Maare zu füllen, an denen es in Bosnien nie gefehlt hatte.
Während ich dies hier schreibe, berichtet man in einer Fernsehsendung, dass genau diese zwei Parteien gegen die Polizeireform in Bosnien & Herzegowina, die die EU vorgeschlagen hat, stimmen.
„Diese Drecksderle vermissen Prügel!"
Mit ihnen sind auch die ehemaligen Kommunisten so einig, dass sich ihr Stalin im Grabe umdrehen müsste.
Ahmet wollte nur eines: weglaufen, so schnell wie möglich, so weit weg wie möglich.
Er war nicht der erste, der dies im Schilde führte. Man floh vor und nach ihm über die Wälder und den serbischen Reif, oder einfach (und weniger gefährlich) „über die Serben", d. h. mit ihren Personalausweisen. Er hatte einen Freund namens Radomir aus der „anderen" Armee und nahm irgendwie mit ihm Kontakt auf. Der alte Freund aus der Belgrad-Kaserne bestätigte, die Nachricht über Schmuggler empfangen zu haben und teilte ihm mit, dass sie sich unbedingt am Schmugglertreffpunkt sehen

sollten, sobald er die „Linie" überquert hat.

Ahmet packte das Heu mit beiden Händen und warf es vor das Pferd, tätschelte es anschließend noch einmal und machte den Stall zu.

Der Geruch seines Lieblingsgerichts Maslenica[22] kam bis zur Tür.
Der Geschmack vom geschmolzenen, gelben Kuhschmalz verbreitete sich durch das ganze Haus.
„Wenn wir auch nur jungen Käse hätten", dachte Ahmet als er plötzlich im Flur auf seine Mutter mit einem Topf voller Frischkäse stieß.
Er umarmte sie, während er ihr den Topf abnahm und sich zur Sofra[23] setzte.
Ihm war es lieber, am Boden zu essen, sitzend an der Sofra als am Tisch, wo ihn immer etwas gestört hat. Hastig zerstückelte er die Maslenica mit seinen Händen und tunkte die großen Happen samt Finger in den jungen Käse.
Mit der anderen Hand fing er die fallenden Krümel geschickt auf und brachte sie jonglierend zurück in den Mund. Er liebte es, wenn die Maslenica knusprig und mit Schwarzmehl gemacht war, und diese entsprach genau seinem Geschmack.

Er wollte das Gespräch mit seinem Vater vermeiden und so schnell wie möglich ins Bett gehen, doch plötzlich tauchte dieser auf und setzte sich gegenüber zur Sofra.
„Hast du vor, irgendwo wegzugehen? Ich sehe, du fütterst das Pferd um diese Zeit."
„Ich hau ab, Vater."
„Wohin, mein Kind?"
„Egal wo, nur hier bleibe ich nicht länger."
„So ist das also..., der Deserteur verlässt seine Heimat, wenn sie ihn am meisten braucht", passierten Vaters Worte während er die Krümel von der Sofra zusammensammelte.
Ahmet schoss das Blut ins Gesicht, er erzürnte.

„Was für eine verfickte Heimat, ich will wie ein Mensch einfach nur normal leben und nichts anderes! In den letzten hundert Jahren habt ihr nur Grenzen neuer Heimaten gezogen, beschmiert mit dem Blut von

22 Maslenica- ein traditionelles bosnisches Blätterteiggericht mit Butter und Sahne

23 Sofra- (tür. Sôfra) Türken essen traditionell am Boden sitzend, das Essen wird auf die Sôfra gestellt, einen niedrigen (meist)ovalen Tisch(ersatz) aus Holz

jungen Männern, die nicht Mal den Duft einer Frau gerochen hatten. Und jede dreißig Jahre taucht irgendein neuer Opa aus dem Knast auf, der denkt, Gott hätte gerade ihn auserwählt, eine neue und ewige Heimat zu schaffen."
„Was verstehst du überhaupt unter „Heimat", ist das für dich ein geistlicher, religiöser oder ein geographischer Begriff?"
„Dreißig Jahre beobachte ich, wie die Sonne hinter dem Berg untergeht, den ich jetzt auf einmal nicht mehr mag, weil er ja nicht länger zu meiner Heimat gehört."
„Stell dir diese Frechheit vor, der Mond geht bei den Walachen auf, überquert unsere Heimat und wandert wieder zu den Walachen. In der Korana sollte man nur bis zur Hälfte baden gehen, denn die andere Walachen-Seite, außerhalb unserer Heimat, ist verseucht. Nur unsere Flüsse sind paradiesisch und sauber, wie nirgends auf der Welt."

Ahmet hielt inne, er merkte, dass er übertrieben hatte. Mit der Absicht, die Situation zu schlichten, fuhr er lachend fort:
„Ist dir bekannt, Vater, warum sich der afrikanische Löwe und der sibirische Tiger nie in die Wolle kriegen? Einzig und allein, weil sich ihre ordnungsgemäß angepissten Grenzen nirgendwo berühren ...
Mein Alter, wenn es keine Heimaten und deren Grenzen gäbe, wo würden dann die Kriege anfangen?"

Der Vater schwieg einen Augenblick, sichtlich überrascht von Ahmets Gegenangriff.
Er rollte seine Zigarette langsam zusammen, zündete sie an und nahm einen so heftigen Zug, dass die Zigarette wie eine Sprühkerze spritzte.
Als er den Qualm bis zum „Grund" der Lungen einzog, atmete er langsam die farblose Luft aus, als wäre sie reiner Ozon.
„Wenn ihr alle weggeht, wer wird dann dieses Volk und unsere Religion verteidigen", sprach der Vater jetzt ruhig und gelassen.

Ahmet wollte das Gespräch beenden.
Für einen Augenblick sagte er nichts. Sein Vater war ein alter Kommunist, aber seit der Krieg angefangen hatte, wandte er sich immer mehr dem Glauben zu, was Ahmet nervte.
Er fing an zu beten, was er nie tat und alles, was geschah, rechtfertigte er damit, es sei Gottes Wille gewesen. Nur in die Moschee ging er nie. Wahrscheinlich schämte er sich vor den Nachbarn und den langjährigen Gläubigen, sich als alter Ex-Kommunist in der Moschee blicken zu lassen.

„Lass die Religion, Vater. Die Religionen sind für all das am meisten verantwortlich. Was würde uns voneinander an der Front unterscheiden, außer der Religion? Wir sind dieselben Menschen unter diesem Himmelsstrich, wir schlachten im Namen Gottes genau wie sie auch, rituell mit Vorspeisen und Rakija24, so wie wir einst jeden 1. Mai Schafe geschlachtet haben. Wir bringen Gott menschliches Blut heran, um ihn zufrieden zu stellen, damit er uns beschützt. Vor wem? Vor den Schlächtern auf der anderen Seite der Front, die im Namen ihres Gottes Blut vergießen. Nun alle sind sich sicher, dass es nur einen Gott gibt, und dass er dazu noch gerecht ist."

„Wenn wir schon dabei sind, im Koran steht: „Im Glauben gibt es keinen Zwang", falls du denkst, an der Front seien Freiwillige, irrst du dich gewaltig. In diesem Glaubenskrieg wurden wir alle zwangsmobilisiert, ob wir wollten oder nicht. Wenn es nach den Freiwilligen gehen würde, hätten wir den Krieg längst verloren. Diese „Möchtegern Helden", genannt Gazije25, sind nichts weiter als Verbrecher, die das Kriegschaos ausgenutzt haben, um ungestraft zu klauen und zu töten, Serben wie auch ihre eigenen Leute. Mein lieber Papa, der bekannte Spruch „Respekt allen Ausnahmen" taugt auch nichts mehr, denn solche sind schon lange unter der Erde. Es wäre nur fair, wenn sie wenigstens im anderen Leben, wie der Hodscha erzählt, dafür belohnt werden, denn in diesem, werden ihre Frauen von denjenigen gefickt, die rechtlos überlebt haben."

Ahmet stand auf und ging in sein Zimmer.

Er legte sich sofort hin, und nach langem Herumdrehen fiel er in einen unruhigen Schlaf.
In seinem Traum steuerte er einen Helikopter, der ein Haus trug, welches irgendwo herabgelassen werden sollte.
Er konnte sich nicht entscheiden, wo das Haus abzustellen sei. Etwas hat ihn ständig daran gehindert oder der Platz gefiel ihm nicht. Der gewaltige russische Helikopter, treuer Begleiter in allen Krisenregionen, erlahmte langsam ohne Treibstoff. Die dringende Unbekannte, wohin mit dem Haus, musste schnell gelöst werden.
Schließlich ließ er es, wie „Deus ex machina", einfach im Flug fallen (völlig zufrieden, als hätte er die ideale Lösung gefunden) und wachte auf.

24 Rakija- (türk. Raki) ein bekanntes alkoholisches Getränk, eine Art Brandy

25 Gazija- (arab. Ghazi) Verteidiger des Islams in der Frühphase des Osmanischen Reiches

Dieser Traum ist sehr oft in seine Gedanken zurückgekehrt, aber nicht im Schlaf, wie zuvor, sondern bei vollem Bewusstsein.

Es war noch nicht hell, als er sein Pferd aus dem Stall geführt hatte. Seine Mutter kam aus dem Haus und hielt eine Tüte mit dem Rest der Maslenica in der Hand.
Sie wusste genau, dass sie ihn für lange Zeit nicht sehen würde.

„Sei vorsichtig, mein Sohn", sagte sie und berührte seine Wange mit ihren dünnen kalten Fingern. Er nahm sie schnell in dem Arm, um seine Tränen zu verstecken, küsste sie auf den dicken Augenring und stieg auf sein Pferd.
Er wusste, dass ihm seine Mutter die Flucht nicht übel nahm.
Drei Jahre lang hat sie ihren einzigen Sohn zur Front hinaus begleitet, mit der grausamen Ungewissheit, ob er je wieder zurückkommt.
Er wiederholte die übliche Phrase, als ginge er zur Front:
„Ich komme wieder, Mama", murmelte er vor sich hin, während er das quirlige Pferd beruhigte.
Als er die Flanken des Pferdes berührt hatte, war er bereits weit weg vom Hof.
Seine Mutter schaute ihm noch lange nach, bis er hinter dem Hügel verschwand.
Er kannte jeden Winkel in diesem Wald, jede Wasserquelle, wo die ersten Blätterpilze sprießen.
Er wollte nach dem Gymnasium studieren, doch sein Vater war allein und zu schwach, um alle Aufgaben am Land zu bewältigen. So blieb er bei seinen Eltern und bearbeitete die Äcker.
Sie hatten zusätzlich immer um die zehn Kühe. All das brachte ihnen ein solides Einkommen, doch die Arbeit war hart.

Er ritt bis zum „Niemandsland", über Bäche und Felsen.
Bei einem Waldteich stieg er vom Pferd, ließ es Wasser trinken und flüsterte ihm etwas ans Ohr. Anschließend umarmte er den großen Pferdekopf und tätschelte es an den Flanken, als es plötzlich wiehernd zurück ritt. Ahmets Blick begleitete das Pferd, bis es in der Schlucht verschwand.
„Wenn man bloß den Menschen so vertrauen könnte, wie diesem Pferd; die Welt würde noch weit kommen", dachte Ahmet und aß den Rest der Maslenica langsam auf.
Als würde er es bereuen, ging er willenlos voran.
Er wusste, wo sich die Fronten befinden, so nahm er es mit der Vorsichtigkeit nicht genau.

Er hat die Maslenica aufgegessen und vom kalten Wasser getrunken. Den Verdauungstrakt kümmerten die Verhältnisse im Krieg nicht, er tat seinen Job. So schickte er eine kurze SMS ans Gehirn „Ausladung". Ahmet wurde klar, er musste schnell eine Toilette finden. Dafür hatte er eine günstige Fläche unter einer Eiche ausgesucht und öffnete hastig seinen Gürtel.
Er war von der Zivilkleidung bereits entwöhnt, so öffnete er in der Eile ungeschickt den Schlitz an seiner Levis Hose.

„Ach du lieber Gott, scheiß ich jetzt in meiner Heimat oder bin ich schon im Ausland?"
fragte sich Ahmet halblaut und schaute vergeblich, wo in dieser Waldhecke die Grenze liegen könnte, um die man schon das dritte Jahr kämpft.
„In jedem Fall wird die Tier- und Pflanzenwelt mit meiner „Hinterlassenschaft" zufrieden sein, ungeachtet des Ausganges dieses philosophischen Dilemmas und Krieges."
Die Blätter, noch nass vom Morgentau, nahmen eine Nebenrolle als grobes Toilettenpapier ein und die nächstliegende Wasserquelle diente als ideales Bidet.
„Ach Gott, was für ein günstiges Wohlgefühl", dachte er und beobachtete den Angriff der Fliegen, Mücken und Schmetterlinge auf die verarbeitete Maslenica.
„So früh schon wach?"
„Wer sagt, dass Schmetterlinge nur auf Duftblüten fliegen", er erinnerte sich an die Nahrungskette, die er bei einem gewissen Herrn Perišić gelernt hatte. (Professor, der übrigens Serbe war und den jeder in der Klasse gemocht hat. Als der Krieg begann, zog er „freiwillig" nach Kanada (Anmerkung des Autors). Ahmet dachte nach und war überrascht, was ihm so alles an diesem frühen Morgen mitten im Krieg einfiel, während er sich wieder mit der Levis quälte, einen Knopf nach dem anderen.

Die Korana überquerte er genau da, wo sie unzählige Male schwimmen waren, in der Nähe vom Dorf Tržac, nach dem, den Erzählungen nach, der lokale Markt benannt wurde, weil seine Einwohner schon immer einen angrenzenden Geschäftssinn besaßen, ebenbürtig dem jüdischen. Manche nennen das irrtümlich Schmuggel. Sie liegen falsch.
Die Korana so flach, dass man gar nicht schwimmen musste. Seine Hose wurde nur ein wenig nass. Erinnerungen kommen hoch. Das Waldstück, wo sie ein Bett für die schöne kleine Zigeunerin gerichtet hatten, mit deren jungem Körper sie sich vergnügten, nachdem sie sie in Begove

Kafane[26], der Gaststätte ihres Zocker-Freundes, abgeholt hatten.
Sie sollte uns „Mittagessen zubereiten" (zum ersten Mal aß ich Tomaten), stattdessen servierte sie uns Tripper. Sie hatte einen wunderschönen dunkelhäutigen Körper (Hintern) und einen ungewöhnlich begehrlichen Geruch eines Weibchens. Nur Osman kam ohne Tripper davon, er betrachtete sie den ganzen Tag mit seinen durchdringenden, huldigenden Blicken.

Sie sagte: „Ihn lass ich nicht ran, er fickt mich den ganzen Tag mit seinen Blicken, das reicht."
Auch Hurems Sohn, Rifko, musste kein Ospen zu sich nehmen. Er war zu schnell betrunken und schlief ein. Der Arme hatte immer Hunger. Er trank nie mit vollem Magen. Er war arm.
Sein Vater Hurem, der insgesamt sechs Kinder hatte, gab der modernen Wirtschaft einen „historischen" Beitrag in Theorie und Praxis mit dem berüchtigten Satz:
„Kinder, wer nicht zu Abend isst, kriegt eine Mark", und morgens:
„Kinder, wer frühstücken will, muss eine Mark hergeben."
Rifko ist sehr jung gestorben. Tuberkulose und Alkohol - eine tödliche Kombination, reserviert für die Bohème, Intellektuelle und Arme.

Rade wartete am vereinbarten Platz auf ihn. Es war fast nicht zu glauben, wie diese Oasen für den Umtausch von Geld, Waren und Menschen von den verfeindeten Seiten geschützt wurden.
Während des ganzen Krieges wurde dort niemand getötet, betrogen oder bestohlen. Die Zone des perfekten Friedens, unglaublich aber auch leicht zu erklären. Die Leute aus den Kommandos beider Seiten waren Sklaven des Krieges. An diesen Orten haben sie viel verdient, indem sie mit Menschen, Munition, Mehl und Öl handelten.
Ohne Probleme überquerten mitten im Krieg ganze Laster mit Waren die Brücke über der Korana und fuhren nach dem Ausladen unbeschädigt wieder zurück.
Respekt einigen Kommandanten (es gab wenige), die nach dem Krieg ärmer waren als vorher, was normal ist, aber trotzdem bleibt auch an ihnen ein Schandmal, weil sie zugelassen haben, dass Verbrecher hinter ihrem Rücken ehrenhafte Einwohner aller Religionen verprügelten und beraubten.

Rade meldete sich telegrafisch, er krähte das verschlüsselte Kennwort wie

26 Begove Kafane- ein Ort im Nordwesten von Bosnien & Herzegowina

Pythagoras Hahn, den die schläfrigen Hühner wahrscheinlich auslachen würden. Er sah genau so aus, wie sein Hahn „Hlebinac", den er für mich gezeichnet hatte und der noch heute in meinem Wohnzimmer steht (Anmerkung des Autors).
Sie umarmten sich wie alte Freunde und liefen die Korana entlang. Über den Krieg haben sie nicht geredet. Beide fürchteten den Gedanken, sich gegenseitig zu beschießen.
Sie erzählten einander, zum wiederholten Mal, lustige Ereignisse aus „der" Armee; diese Wehrkräfte, wo sie Feinde waren, haben sie nicht in den Mund genommen.
Den Rest des Tages haben sie im Schatten neben seinem Haus verbracht und banjalukaner „Nektar" Bier getrunken.

Für einen Augenblick nur kamen sie auf das Thema „Unabhängigkeits-Referendum".
Stillgelegt vom Bier sind sie zum gemeinsamen Entschluss gekommen, dass die UN, funktionierend auf dem Prinzip eines Bordells, ihrer Mitgliedschaft schon jahrzehntelang nur einen nackten geschwollenen Schwanz anbietet.
Wer braucht das denn schon?
Für derartig schicksalhafte Entscheidungen, wie die Errichtung neuer Grenzen, ist die Mehrheit, die mehr als die Hälfte ausmacht, nur für einen langjährigen und erschöpfenden Krieg ohne Sieger gut genug, für den Frieden keineswegs. Vielleicht reden wir auch von zwei Drittel. Eine „Grace Periode" von mindestens fünf Jahren wäre das Minimum eines vernünftigen Verhaltens. Ist das nicht eine Angelegenheit des zerfallenen „Völkerbunds"? Und nicht zweier, die mit Bier in der Hand im Schatten liegen.
Ich nenne dieses Konglomerat absichtlich beim alten Namen „Bund", denn die Bezeichnung UN hat schon lange jeden Sinn verloren und ist relativ lächerlich geworden.

Auch Rade bereitete sich vor, zu fliehen. Er war Maler, eine künstlerische Seele.
Seine Frau war Kroatin. Es dauerte nicht lange und sie flüchteten nach Ungarn, wo sie bis heute leben.
Er setzte Ahmet in den Nachtbus nach Belgrad und benachrichtigte seine Schwester, sie solle ihn nach Ungarn durchbringen. In seinen Ohren erklingt noch immer, wie Rade zu seiner Schwester sprach: „Pass mir gut auf Ahmet auf, er ist mein Kriegskamerad in allen Armeen, in allen Balkan-Kriegen: den vergangenen, den heutigen, den zukünftigen. Wenn du ihn heil herausbringst, bin ich der Nächste."

„Wir sehen uns nicht wirklich ähnlich", sagte Rade und gab ihm den Personalausweis, „aber wir sind wenigstens Seelenverwandte, was man auf dem Bild leider nicht erkennen kann."
„Ach, hör an, wir sehen uns nicht ähnlich, du willst mich wohl beleidigen. Natürlich sehen wir uns nicht ähnlich, verglichen mit dir, bin ich ja Alain Delon. Hast du einen Spieglein zu Hause?" scherzte Ahmet herum.
„Verarsch mich nur, willst wohl, dass ich dem Kontrollpunkt eine Meldung herausschicke; Rade desertiert Richtung Belgrad."
„War nur ein Scherz, mein Alter, nur ein Scherz."
„Wer wird schon zehn Jahre alte Bilder beaugenscheinigen?" Ahmet wurde ernst und nahm den Personalausweis.

CONTAINER

Der Bus war gerade mal etwas besser als der im Film „Ko to tamo peva" („Wer singt denn da")[27],
und auch bei den Fahrgästen gab es da keinen großen Unterschied.
Nur fehlten Neda Arneric mit Bräutigam und ihr Freier Dragan mit seinem spitzen Schnurrbart, damit wenigstens ein Funken Hoffnung in diese Reise kam.
Schade, dass Dragan sie nicht geknallt hat.
„Papa würd´ auch gern, mein Sohn," drehten sich Pajas Worte in Ahmets Kopf.
Durch den verbrannten Auspuff hatten die Gase ihren Weg in den Bus gefunden, so dass die Reisenden schnell einschliefen.
Alte Frauen in Schwarz, kleine Kinder, leblos bleiche Rentner, offensichtlich auf ihrer letzten Reise zur VMA (Militär-Medizinische Akademie).
Der Krieg brachte auch auf der anderen Seite nur Armut und Elend.
„Da mal ein Unterschied", dachte sich Ahmet, während er seinen Nachbar beobachtete, der dabei war, auf seinem Schoß ein Papier auszupacken.
„Sie essen im Bus Huhn mit Brot und bei uns ist Huhn mit Maslenica ungeschriebenes Gesetz auf Reisen."
Während er sich den Bus ansah, vollgeraucht mit CO_2, (ein Wunder, dass sie für den Drogenkonsum keine Entschädigung verlangt haben), versank Ahmet in einen schönen Traum. Claptons Cocaine im Nachtprogramm von Radio Belgrad war ein seltsamer Zufall.
Aber es war nicht alles so einfach. Quitschende Bremsen und Geschrei rissen Ahmet aus seinem schönen Traum. Tschetniks hatten den Nachtbus nach Belgrad bei Brčko abgefangen und jeden gezwungen, auszusteigen. Sie waren betrunken.
Alle waren noch im tiefen Schlaf und stiegen verträumt aus.
Ahmet erfasste die Angst und er begann zu schwitzen. Obwohl es eine klare Mainacht gewesen war und der Tag schon anbrach, war es kalt und ihn überkam das Zittern.
Er wusste alles auswendig über Radomir, Name des Vaters, der Mutter, er hatte auch die Bestätigung aus ihrer Einheit, auf dem Weg zu seiner

27 „Ko to tamo peva" ist ein Film von Slobodan Sijan, Komödie aus dem Jahr 1980. Jugoslawien

„kranken Schwester" in Belgrad zu sein, um sie zu besuchen. Sie standen in einer Reihe vor dem Bus, warteten, dass die bärtigen Tschetniks ihre Dokumente überprüften. Der Tschetnik, der seine Dokumente überprüfte, konnte sich kaum auf den Beinen halten, er war total betrunken. Ihm fiel der Ausweis aus der Hand und er bückte sich langsam, kämpfend mit seinem Gleichgewicht.
Der Ausweis fiel in eine Schlammpfütze und wurde ganz nass.
„Ein Glück", dachte Ahmet, das Bild war schlammig. In seiner Hand hielt er eine Taschenlampe, mit der er Ahmets viel zu kurze Hose beleuchtete und hob anschließend seinen Kopf.

„Radomir also", grinste der betrunkene Tschetnik und zog blitzschnell ein Messer unter dem Gürtel, hob Ahmets Hose und ritzte ihn am Fußgelenk.

„Zieh deine Schuhe aus!" schrie der Tschetnik.
Ahmet sagte nichts, bückte sich und zog schnell seinen Schuh aus, so dass er in der Eile, während er auf einem Bein stand, das Gleichgewicht verlor und auf den Rücken fiel.
Der Tschetnik starrte auf seine Socken, auf denen etwas Lilienähnliches gestrickt war.
„Balija", was hab ich dir gesagt", schrie der Tschetnik, während er sich zu den anderen zwei drehte. Er hob seine Kalaschnikow und steckte zugleich das Messer in das lange Futteral am Gürtel.
„Mein Name ist Rade", sprach Ahmet, auf der Erde liegend.
„Steh auf, majku ti balijsku[28]!"
Keiner aus dem Bus traute sich, ein Wort zu sagen, nicht der Fahrer und auch sonst niemand.
„Alle in den Bus", plärrte der betrunkene Tschetnik, „und du Balija, kommst mit uns!"
Sie führten ihn mit der Kalaschnikow im Rücken in den verqualmten Container.
Der Container stank nach Schweiß, Rakija und Knoblauch.
Durch das kleine zerbrochene Fenster, zugeklebt mit Klebeband, hat er gesehen, wie der Bus weg fuhr. In seinem Kopf reihten sich Bilder aus seiner Kindheit, dann der Vater, die Mutter, sein Pferd. Irgendwo hat er gelesen, dass die schönen Bilder aus dem Leben einen vor dem Tod überkommen.
„Ich bin erledigt", dachte er.

28 „Majku ti balijsku"- Beleidigungskonstruktion, wortgetreue Übersetzung: Ich ficke deine (siehe 6) Mutter

„In welcher Brigade bist du?"
„In der sechsten Krajina-Brigade[29]", sagte Ahmet und gab ihnen die Erlaubnis von den Befehlshabern, die ihm Rade beschafft hatte.
Flüchtig sah sich der Tschetnik die Erlaubnis an, zerknitterte und warf sie, ganz im Basketball- Stil, in den Eimer am anderen Ende des Containers.
„Siehst du, du hast nicht mal eine Erlaubnis"
„Telefonnummer!" schrie der Tschetnik und setzte sich in den zerfetzten Sessel.
„Was für eine Telefonnummer?" stotterte Ahmet verängstigt.
„Die Telefonnummer deines Vaters, dachtest wohl nicht von meinem?"
„Wie heißt dein Vater?" murmelte er.
„Milovan", sagte Ahmet. „Ich weiß es nicht."
„Wie, du weißt es nicht, Balija, du hast doch gerade eben gesagt, er heißt Milovan."
„Ich weiß die Telefonnummer nicht, er hat kein Telefon", murmelte Ahmed verängstigt.
Die Frage mit der Telefonnummer hat er nie verstanden, auch wenn er später oft darüber nachgedacht hat.
„Wir werden das ganz leicht lösen, zieh deine Hose aus!" grinste der andere Tschetnik und schenkte Rakija in die Soldaten-Teetasse ein.
Ahmet atmete für einen Moment auf, weil er sich der Telefonfrage entziehen konnte und sah den ersten Tschetnik fragend an.
„Los, los Balija!" bestätigte auch er, legte den Telefonhörer ab. Er streckte sich, um die Flasche Rakija zu packen und einen guten Schluck zu nehmen.

Ahmet war ein großer wohlgebauter, junger Mann mit breiten Schultern und muskulösen Armen, der allen Mädchen im Dorf den Kopf verdreht hatte. Er war nicht verheiratet und nutzte den Vorteil seines Aussehens auch nicht besonders stark, demnach war er für viele Mädchen etwas eigenartig. Er war schon Ende zwanzig, doch von Heirat war nie die Rede.
Sein Vater war ein alter Kommunist und hatte ihn nie beschneiden lassen.

„Ein Glück", dachte Ahmet und zog seine Hose herunter.

„Die Unterhose auch", lächelte der betrunkene Tschetnik erneut und wackelte im Sessel hin und her. Ahmet ließ seine Boxershorts bis zu den Knien herunter, im Raum herrschte auf einmal absolute Ruhe. Die beiden

[29] Krajina- Der Norden Bosniens wird als Krajina betitelt

Tschetniks lehnten sich mit weit aufgerissenen Augen über den Tisch. Ahmet war von Natur aus gut bestückt, so dass sein „Monstrum", wie er von seinen Kumpels, die davon wussten, genannt wurde, auch schlaff und bei Todesangst imposant aussah, während er mit größtem Respekt gegenüber Newtons Gesetze rechts-links schaukelte.

„Rade, mein Bruder, wieso sagst du nicht, dass du einer von uns bist!" grölten sie und schoben fast gleichzeitig Rakija über den Tisch.
Die Lieblingsdrinks der verfeindeten Seiten, „Bardaklija, Prokupac"[30] fielen, samt bärtigem Balkaner und Bärenmütze aus dem Walachen Flachland, fast vom Tisch.
Mit der einen Hand zog Ahmet verwirrt seine Unterhose hoch, mit der anderen packte er den Flaschenhals und nahm ungeschickt einen Schluck. Rakija, die alle seine Freunde im Dorf getrunken haben, mochte er nicht. Er hat gerne Wein getrunken, Weißwein, so klar wie Wasser, aber das war nicht mehr wichtig.
Rakija hatte den Geschmack von Rettung.

„Setz dich doch hin, wir trinken einen", warf der Tschetnik ihm jetzt in einem ganz anderen Ton zu.

Ahmet nahm einen Stuhl aus der anderen Ecke und setzte sich hin.
Noch immer war ihm nicht alles klar, außer dass ihm etwas Haut an einer seltsamen Stelle das Leben gerettet hatte.

„Und sag mal, kriegst du die Maschine auch hoch oder dient sie dir nur zum Pinkeln?"
„Mal so, mal so", antwortete der noch immer verängstigte Ahmet.
Er hat sein bestes Stück nie als besondere „Waffe" empfunden.

„Das wollen wir doch überprüfen", sagte der Tschetnik in einem anderen „brüderlichen" Ton und warf ihm den verdreckten Personalausweis über den Tisch zu.
„Leute, ich müsste jetzt wirklich weiter", sagte Ahmet und wühlte im Mülleimer nach seiner Erlaubnis.
„Du gehst nirgendwo hin, bis wir das überprüft haben", sagte der Tschetnik mit einem seltsamen Grinsen im Gesicht und drehte sich zu seinem bärtigen Blutsbruder.
„Es könnte dir gefallen", bemerkte der andere.

30 „Bardaklija", „Prokupac"- Rakija(siehe 23)-Sorten aus Serbien

„Kommt, gehen wir". Sie begaben sich hinaus.
Immer noch taumelig, ging Ahmet zwischen den beiden und überprüfte dabei seine Taschen, Personalausweis, Erlaubnis und das tief eingesteckte Geld, eingewickelt im blauen Briefumschlag.

Es war schon lange hell draußen und die Sonne schien am Himmel. Ahmet wusste noch nicht, was ihn erwartet. Ganze Kolonnen von Militärtransportern fuhren die Straße entlang. Sie waren auf dem Weg zu seinem Ort. Haben serbisch gesungen, früh betrunken.

„Mach den Balija kalt", brüllte einer vom Laster und zog ein Messer aus der Hülse.
Ahmet schreckte auf. Einer der Tschetniks hat das bemerkt und schaute ihn misstrauisch an.
Sie warteten, bis die Kolonne vorbeimarschierte und fuhren anschließend weiter zum anderen Container, der mit den Buchstaben UN groß beschriftet war.
Der Tschetnik holte seine Schlüssel raus und fing an, mit ihnen zu jonglieren, während er sich dem Container näherte.
Er trällerte sogar etwas wie:
„Allein stieg Fata in den Container ... nach ihr kam Čedo, schottete die Tür ab."

Auch wenn er betrunken war, wählte er geschickt den richtigen Schlüssel und öffnete den Container. Drinnen war nur wenig Licht, man konnte nahezu nichts erkennen, aber den Gestank von Nässe, Dreck, Rakija und Schweiß konnte man sinnfällig spüren. Sie gingen rein.
Ahmet rieb seine Augen.
In einer Ecke stand ein Militärbett, auf dem drei menschliche Körper lagen. Drei Frauen.
Kauzig und aus dem Schlaf gerissen, schauten sie in ihrer tierischen Furcht mit tiefen verstörten Blicken zu ihnen, wie drei neugeborene Kätzchen, deren Mutter sie für einen Augenblick alleine gelassen hatte. Sie drückten sich aneinander und deckten sich mit der zerfetzten Zeltplane zu.
„Du darfst wählen, Meister", sagte einer der Tschetniks, packte das Mädchen in der Mitte an den Haaren und warf sie zu Boden, vor Ahmets Füße.
Sie fiel wie ein Sack, gab aber keinen Ton von sich. Die Zeltplane rutschte runter, halbnackt rückten die zwei anderen zusammen und zogen die Zeltplane, von der gelbe Lehmerde herunterbröckelte, zurück. Die junge Frau auf dem Boden war grün und blau geschlagen, übersät mit Bissspuren. Sie war nur mit einem kurzärmeligen T-Shirt bekleidet und

lag auf ihren Ellenbögen, ihren Kopf hat sie nicht vom Boden gehoben.
Sie sagte kein Wort.

„Ich kann so nicht", sagte Ahmet. „Ich habe das noch nie gemacht, wenn jemand zuschaut."
„Ach komm, verarsch uns nicht, wir bieten dir junges moslemisches Fleisch und du redest nur Scheiß."
„Komm, wir wollen sehen, wie du mit deinem Riesenschwanz balijske[31] Fotzen durchnimmst", fügte der andere hinzu.

„Ich kann das nicht mit Gewalt, glaubt mir."

„Dann hast du zehn Minuten, um dich zu verlieben oder wir werden dich als Deserteur zurückschicken, es ist Krieg, klar? Um dir die Trübsal zu erleichtern, kann diejenige, bei der dein Freund hochkommt und du es ihr vor unseren Augen richtig besorgst, mit dir nach Belgrad mitkommen. Der nächste Bus fährt in einer Stunde. Wenn wir stören, können wir auch von außen durch das Fenster zugucken, ich hab mir schon lange keinen geilen Porno angeschaut.
Diese Mösen sind für uns nicht mehr interessant."

Sie schlugen die Tür zu und sperrten den Container von außen ab.
Ihre Köpfe tauchten nicht sofort am Fenster auf, wahrscheinlich wollten sie ihm etwas Zeit geben. Ahmet setzte sich auf den Boden und lehnte sich an die lauwarme Blechwand des Containers. Die Wärme tat ihm gut. Jetzt konnte er schon besser sehen. Die junge Frau auf dem Boden kam zu ihm gekrochen und lehnte sich an seine Brust. Sie zitterte und schluchzte leise.
Unbewusst legte Ahmet seinen Arm um sie und sie flüsterte ihm ins Ohr.

„Rette mich, bitte!"
Er wusste nicht, was er ihr antworten sollte.
„Wie heißt du?" fragte er.
„Lejla."

Die anderen zwei Mädchen saßen noch immer regungslos auf dem Bett, eng beieinander.
Die Zeltplane haben sie bis zu den Augen hochgezogen.

31 Adjektiv- siehe 6

„Ich kann nicht, Lejla", sagte Ahmet.
„Bitte, versuch es", sprach sie und fing an, ihn grob mechanisch an der Brust zu streicheln.
Ahmet schloss seine Augen und versuchte, der widerwärtigen Realität zu entfliehen, aber es ging nicht. Während er seine Augen geschlossen hielt, ging ihm der Titel von Williams Drama „Die Katze auf dem heißen Blechdach" durch den Kopf.

„Oh Gott, was für Gedanken kommen mir jetzt auf, es ist sicher wegen dem warmen Blech, aber dieses Drama hat überhaupt keinen Zusammenhang mit dem Blech oder der Katze, außer einer gewissen Symbolik. Und all das, was hier geschieht, ist eine schreckliche Sinnlosigkeit, aber sie passiert trotzdem."

„Ich kann nicht, Lejla", wiederholte sich Ahmet und öffnete seine Augen.

Am kleinen Fenster des Containers drängelten sich bereits zwei fettige tschetnikische Bärte mit bestialischem Grinsen. Sie drang mit der Hand in seine Hose und packte ihn so grob, dass ihm alles wehtat. Sie schnallte seine Hose auf und zog sie ihm die Beine runter.
Ahmet wurde ein wenig munter. Mit einer Hand zog sie die Hose weg und bestieg ihn, im verzweifelten Kampf ums Überleben. Ahmet war erstaunt, wie man Levis bis zum Ende mit nur einem Griff auszieht. Er erinnerte sich, wie schwer ihm das gestern im Wald gefallen war.
Er schaute weiterhin machtlos über Lejlas Schulter zum Fenster des Containers, wo zwei animalisch strubbelige Bärte im Rhythmus ihres Gelächters und der bestialischen Onanie wackelten. Er war nervös, am liebsten hätte er diese Frau von sich gestoßen, doch er hatte Mitleid. Sie kämpfte um ihr Leben. Er schloss erneut seine Augen und versuchte zumindest die Anfangserregung zu verspüren, aber zwecklos.
Er packte Lejla an den Hüften und schob sie etwas nach hinten, damit die Tschetniks nicht sehen, dass da kein Sex im Gange war. Sie hatte kein Unterhöschen.
Während er sie an den Hüften hielt, hat er sich im Takt des unmöglichen Geschlechtsverkehrs bewegt.
In ihrem verzweifelten Kampf konnte sie viel besser schauspielern Sie ritt auf ihm, wie in den besten Pornos. Sie schlang ihre Arme um seinen Hals und schaute ihm direkt in die Augen. Es gab keine Tränen mehr. Nur ein auffälliger verzweifelter Blick, sie sah in Ahmet ihren Retter.
Neben dem Container ertönten Geräusche von Motoren und die Tschetniks verschwanden vom Fenster. Er schob Lejla zärtlich zur Seite und zog sich an. Sie weinte wieder und lehnte ihren Kopf an die Wand

des Containers.
Sie dachte, es hätte nicht geklappt und verlor wieder jede Hoffnung.
Vom Zittern ihres Kopfes dröhnte das Blech in Ahmets Ohren.
Unter dem Bett konnte man die Überreste des zerfetzten Unterhöschens, ein gelb-verdrecktes Handtuch und eine zerbrochene Brille sehen. Eine leere Flasche „Rubin" Wein stand, erstaunlicherweise, senkrecht unter dem Bett.
Ahmet überkamen wieder unsinnige Gedanken. Er dachte nach:
„Warum würde jemand in diesem Chaos eine leere Flasche senkrecht unter das Bett stellen?", das war seine nahezu kranke Obsession, alles im Leben zu analysieren. Alles musste nach dem Prinzip von Ursache und Wirkung laufen.

Jemand schloss von außen auf. Ahmet erhob sich und fummelte wieder an der Levis.
Die Tür ging auf. Ahmet bewegte sich auf sie zu. Neben dem Container war ein UN-Jeep geparkt. Aus dem Geländewagen stiegen zwei UN-Soldaten der „blockfreien" Länder.
Tito hatte sie jahrelang „gepoppt" und jetzt waren sie da, um die Rechnungen zu begleichen.
Einer der Tschetniks hat mit ihnen geredet und Geld einkassiert.

„ Okay, okay that's enough for one hour, one more you have gratis, if you can. We Serbs are generous people."[32]

Der Tschetnik sperrte auf, kam zur Tür des Containers und schrie Ahmet an:
„Raus mit dir!"
Ahmet schaute zu Lejla, die ihn bittend ansah, und reichte ihr die Hand, um aufzustehen.
Sie griff nach einem zerknitterten Kleid, das auf dem Bett lag, zog es schnell an und stellte sich neben Ahmet.

„Sie bleibt", rief der Tschetnik und holte seine Zigaretten aus der Hosentasche.
„Aber wir hatten eine Abmachung", sagte Ahmet.
„Bist ganz schön ran gegangen!" grinste der Tschetnik.
„Sie kann gehen, die zwei werden ihnen ausreichen. Heute Abend kommt eine neue Lieferung und wir werden auch Milojko los", rief der andere

[32] „Ist gut, ist gut, das reicht für eine Stunde, eine weitere habt ihr gratis, wenn ihr könnt. Wir Serben sind ein großzügiges Volk."

Tschetnik, während er das Geld in seine Tasche steckte.
Ahmet und Lejla drängelten sich aus dem Container raus, während gleichzeitig zwei Soldaten der UN mit einem maskulinen, vor-sexuellen „Bordel"-Grinsen in den Container eilten.
Ich war mir sicher, dass der Geist von Darwin irgendwo in der Nähe gewesen sein muss, inspiriert durch die Kiefer- und Gesichtsschönheit dieser Friedenstifter, auf der Suche nach neuen Beweisen für sein weit bestrittenes Werk „ Die Entstehung der Arten durch natürliche Zuchtwahl". Vorgebeugt ging Lejla beim Herausgehen einen Schritt zurück, drehte sich zu ihren Freundinnen und winkte kurz, ohne ein Wort zu sagen.

Sie rannten zum Bus, den sie fast verpasst hätten. Nachdem sie dem Fahrer zugewunken hatten, hielt dieser schließlich an und öffnete erneut nur die Hintertür. Schnell jagten sie hinein und der Bus fuhr ab. Die beiden nahmen ganz hinten auf der „Couch" Platz. Sie umarmte ihn mit beiden Händen, legte ihren Kopf auf seine Brust und fing wieder leise an, zu weinen.
Alle aus dem Bus drehten sich nach hinten um und schauten sie an, so als wüssten sie, was geschehen war.
„Wie heißt du?", flüsterte ihm Lejla durch ihr stilles Schluchzen zu.
„Ahmet", antwortete er leise.
„Ich wusste es", sagte sie und umarmte ihn noch inniger. Ahmet hielt sie ganz fest in seinen Armen und sie schlief wie betäubt auf seiner Brust ein.
Der Schaffner war bereits da, um die Fahrkarten zu kassieren.
„Fast hätten sie mich auf beiden Seiten als Deserteur ausgerufen", ging es Ahmet durch den Kopf, während er seine Taschen nach Geld durchwühlte. Die Deutsche Mark war die beliebteste Währung aller verhassten balkanischen Stämme. Der Schaffner stellte sich dumm und nahm das Retourgeld (mehr als die Fahrkarten gekostet haben) eiskalt an sich. Er hatte gemerkt, wie tief die beiden in der Scheiße steckten. Der Aasgeier lachte dabei auch noch so gutmütig und starrte auf Lejlas Brüste. Er sagte: „Wenn ihr Kleingeld besorgen wollt, bleibe ich stehen, kein Problem."

Ahmet wendete sich ab von diesem Dreck in menschlicher Gestalt. Er schaute durchs Fenster und versuchte der Wirklichkeit zu entfliehen. Schwierig. Angezündet, in Brand gelegt, alles ... in Brand gelegt, in Brand gelegt, alles ... Moslem, Kroate, Serbe, so sah er aus, was für ein Heuchler, der sogenannte „serbische Weg des Lebens".
Eine Bevölkerungszählung nach Nationalitäten könnte man am einfachsten aus dem Weltall machen, indem man verbrannte und nicht

verbrannte Häuser durchzählt. Das Wetter veränderte sich auf einmal. Ein starker Wind kam bis ins Innere des Busses, die Vorderseite geriet außer Gleichgewicht. Aus dem Süden zogen dicke schwarze Wolken über Bosnien. Der Wind beugte die hochgewachsenen Spitzpappeln beinahe zu Boden, so dass sie fast brachen. Kurz darauf kam ein Gewittersturm auf. Der Regen schlug in Wellen gegen die Fenster, einzelne Tropfen blieben an den fettigen Flecken kleben.
Ahmet war zufrieden. Als Kind hatte er Angst vor Gewitter, aber dieses erlebte er so, als würde es ihn von allen Scheußlichkeiten, die er gerade erlebt hatte, reinwaschen.
Lejla schlief ganz fest an seiner Schulter.
Er bewegte dabei kaum seine Schulter, um ihren Schlaf nicht zu stören, aber die Steife schmerzte schon.

BELGRAD

Am Abend kamen sie in Belgrad an.
Der Bus machte an merkwürdigen Orten Halt und nahm noch merkwürdigerer Leute mit.
An Halteplätzen in Waldgegenden, wo kein einziges Haus zu sehen war oder beim Einfahren in Dörfer und Städte, wo die Leute an der Straße standen und zuwinkten.
Nur einmal machten sie eine längere Pause, als der Schaffner noch etwas Geld für sich herausholen wollte und die Reisenden an einer Landstraße aussteigen ließ. Im örtlichen verdreckten Kaffeehaus konnte man nicht Mal zur Toilette gehen, ohne zugleich etwas zum Essen bestellen zu müssen.
Es gab nur ein WC, so dass Kinder, Frauen und Männer versuchten, sich mit demselben Vorhaben durchzudrängen. Wie aus Trotz gab es in der Nähe kein Gebüsch oder ein Waldstück, so dass alle in die Reihe mussten. Anscheinend hatte der Schaffner all das mit dem Fahrer ausgeheckt. Er grinste noch beim Anblick auf die Kolonne vor dem WC. Vor der Abfahrt kassierte er, vor den Augen aller Reisenden, eine Prämie vom Inhaber. Anschließend konnte ihre Reise fortgesetzt werden. Niemand traute sich, etwas zu sagen. Die einzige Alternative war: Aussteigen und im Kriegsgebiet zurückbleiben.
Ahmet hat Lejla ein Sandwich mit Käse gekauft. Diese verkaufte der Kellner gleich neben dem WC als Eintrittskarte. Sie stieg lange nicht aus, und als Ahmet schon einsteigen wollte, kam sie ganz blass auf ihn zu. Sie konnte kaum auf ihren Beinen stehen.
Ihre Reise setzten sie in der Dämmerung fort. Träge fuhr der Bus über die Brücke.
Die Großstadtlichter strahlten schon. Lejla aß ihr Sandwich und schlief wieder ein.
An der Busstation wartete Rades Schwager auf sie. Ahmet kannte ihn noch aus der Zeit, als er in Belgrad seinen Militärdienst leistete. Sie umarmten sich ohne Küsse, so wie es Männer tun.
Ljubiša war Zahnarzt.
Ein fester Handgriff und eine Umarmung.
„Was tut sich denn bei dir, Rade?" meinte Ljubiša laut.
„Ich warte den ganzen Tag auf dich. Kein Wunder, wie ich sehe, hast du dir unterwegs auch eine Frau zugelegt", scherzte er auf Kosten von

Ahmets Begleiterin, aber als er die blauen Blutergüsse unter Lejlas Augen bemerkte, hörte er sofort damit auf. Sie versuchte sie zu verstecken, indem sie ihren Kopf nach unten senkte. Sie fuhren nicht lange mit der alten Zastava 101 [33] bis zu ihrem Haus. Lejla eilte ins Badezimmer. Ahmet und Ljubiša schenkten sich ein BIP Bier ein.
Sie war über eine Stunde im Bad. Man machte sich schon Sorgen.
Rades Schwester, Verica, klopfte an und ging ins Bad hinein. Kurz danach kamen beide wieder zurück.
Verica war kreidebleich und sagte lange kein Wort. Sie nahm Lejla mit ins andere Zimmer und gab ihr frische Kleidung. Die sauberen Sachen zauberten ein Lächeln in Lejlas Gesicht, während sie sie anzog. Sie hatte ein ansteckend-schönes Lächeln.
Lejla umarmte Verica, die daraufhin lautstark in Tränen ausbrach. Ljubiša kam zu ihr, um sie zu trösten.
Im Fernsehen liefen die Nachrichten. Zunächst zeigten sie den „Srbosek"[34], einen großen Säbel, mit dem man in Bosnien serbische Kinder „schlachtete".
Goebbels Propaganda beim Fernsehsender „Belgrad" sprach ausschließlich von einer heldenhaften Verteidigung des serbischen Volkes. Tagelang war die Rede davon, wie serbische Babys im Krankenhaus in Banja Luka an Sauerstoffmangel sterben würden, weil die Ustascha bei Brčko ständig ihren „Weg des Lebens" attackierten. (Vielleicht müsse man ihn deswegen mit menschlichen Knochen armieren.) Das schien wirksamer als das Plakat „Uncle Sam, I want you", aus dem Zweiten Weltkrieg. Nach dem „Srbosek" im Fernsehen, rekrutierten sich neue freiwillige Schlächter, so war kein Ende in Sicht. Völkermord Perpetuum mobile.
Die Physik konnte nur beschämt ihren Kopf senken.
Beim Besuch ihrer „historischen" Verbündeten lief selbst den ersten jüdischen Gästen ein Schauer über den Rücken, als sie in Europa erneut Konzentrationslager sahen.
Das zeigten sie natürlich nicht im Fernsehen.

Sie schliefen im Gästezimmer ihrer Gastgeber, in geteilten Betten. Sex war das Letzte, an das sie dachten. Sie hatten ein geschwisterliches Verhältnis. Über Ahmets Bett dominierten Bilder und Bildchen von Zdravko Čolić. Es war unmöglich, sie alle zu zählen. Neben Lejlas Bett war „Pink Floyd"

33 Zastava 101- (Stojadin) Autoserie, die von der Autofirma „Zastava" in Ex-Jugoslawien von 1971-2008 hergestellt wurde.

34 Srbosek- srbo=Serben, serbisch, sek= Einschlag

Gesetz, oben, unten, links, rechts. Verica und Ljubiša hatten eine Tochter und einen Sohn, beide gingen aufs Gymnasium. Sie begegneten ihnen in den drei Tagen nur einige Male. Die Kinder waren vorübergehend bei ihrer Oma.
„Magst du Zdravko?" fragte Lejla leise.
„Geht so. Willst du, dass wir die Betten tauschen, wenn du ihn so toll findest?", antwortete Ahmet genervt.
„Ich frage ja nur, wieso regst du dich sofort auf. Ich würde dir Pink Floyd für Zdravko geben."
„Die fehlen mir gerade noch, bin verrückt ohne sie."
„Einmal habe ich fast mein ganzes Gehalt für seine Platten ausgegeben."
„Wo hast du gearbeitet?"
„In einer Textilfabrik, ich habe Kinder-Shirts genäht. Und wo hast du gearbeitet?"
„Am Land, mit meinem Vater. Lass uns jetzt schlafen."
„Bist du noch immer sauer auf mich?"
„Nein."
„Sicher?"
„Du bist aber lästig", lächelte Ahmet. Sie redeten nicht mehr und schliefen kurz danach ein.

Zum Frühstück bekamen sie Kaffee und „Süßes" mit Kirschen, eine serbische Frühstücks-Spezialität. Nicht schlecht. Aber den morgendlichen „Bartträger" konnte er nicht einmal ansehen. Dieser bärtige Kerl wird ihn bis zum Lebensende anekeln.

Durchs Fenster konnte man die „Bunte ćuprija[35]" und seine Kaserne in Banjica[36] sehen.
Wieder kamen Erinnerungen hoch, das morgendliche Aufmarschieren, eine Art Gymnastik mit halbherzigen Armübungen, der Slowene Čandek und der witzige Befehl, mit einheitlichem Schritt ins „Esszimmer", am Abend fortgehen, das Studentenzimmer, sein Freund- der Maler, die Ziviluniform, seine Jugendliebe, flotter Sex im Stehen, „Orač" Lammbraten, Hotel Slavija, das wunderschöne Mädchen, das ihm in die Arme lief, Hacksteak mit Rahm, Zemun[37], Restaurant Vardar, Räucherfleisch, Soldaten der JNA, die Konserven klauen, Rade, der sie

35 Ćuprija- (türk. Köprü) Brücke

36 Banjica- Stadtviertel in Belgrad

37 Zemun- Stadtviertel in Belgrad

ständig dafür aufzog, weil sein Onkel General bei der SSNO[38] war. Haufenweise ungereimter Erinnerungen. Neuer Einsatz. Kumanovo. Essen im Übermaß, „Gravče na tavče"[39], Soldaten, die sich mit Uhu Kleber benebeln, das Krankenhaus in Skopje, Krusten, Grill beim „Montenegriner", „Beli mugri"[40], Kočo Racin und der Hirsch, der immer früh am Morgen neben dem Zug stand und mich mit seinem Blick nach Hause begleitete.

38 SSNO- (Savezni sekretarijat narodne odbrane) Bundessekretariat für Nationale Verteidigung

39 Gravče na tavče- Traditionelles mazedonisches Essen

40 „Beli mugri"- (Weiße Morgendämmerung) Sammlung von Gedichten von Kočo Racin

UNGARN

Bereits nach wenigen Tagen waren sie in Ungarn. Sie hatten bis zum Wochenende gewartet, um die Grenze zu überqueren. Serben können richtig gute Gastgeber sein. Sie hatten die paar Tage bei ihnen genossen. Ljubiša und Verica fuhren unter falschem Namen mit dem Auto hinüber. Mehr als einfach. Weil das Shoppen in Ungarn am Wochenende massenhaft war, wurden die Grenzkontrollen zur Formalität. Viele kamen über die Grenze, nur um zu tanken. Die ungarischen Beamten schauten misstrauisch auf Lejlas, mittlerweile gelbliche, Schwellungen unter den Augen, fragten aber nichts. Verica hatte sie mit etwas Make-Up abgedeckt.
„Und was, wenn sie uns richtig überprüft hätten", fragte Ahmet.
„Nichts, hätten ´nen Hunderter kassiert und ab geht´s."
Alle Grenzen sind gleich. Auch wenn die Ungarn keine Slawen sind, lieben sie den Hunderter gleichermaßen.

Sie wurden im Flüchtlingslager des Roten Kreuz untergebracht.
Es war sehr schwer, das Camp zu finden, da es weit außerhalb der Stadt lag. Die Ungarn sprechen keine der Balkan-Sprachen und ihre Sprache ist so, als würde sie nicht aus der Gruppe der finno-ugrischen Sprachen kommen, sondern der Mars-Jupiter Gruppe angehören.
Nach einer festen Umarmung trennten sie sich von Rades Schwager und Schwester. Erst da hatten diese begriffen (sich eingestanden), was sich in Bosnien wirklich abspielte.
Die Propaganda sorgte auch bei gebildeten Leuten für Verwirrung.

Lejla wich keinen Augenblick von Ahmets Seite.
Im Flüchtlingsformular, das sie ausgefüllt hatte, trug sie unter der Rubrik „Ehegatte" Ahmet ein.
Die Rubrik „Ehestand", ließ sie leer. Es gab keine Verständnisschwierigkeiten.

Das Formular war in der Sprache der Südslawen abgefasst.
Er sagte nichts, lachte nur kurz und blickte über die Schulter zu ihr.
Sie hatte auch das Jahr ihrer Geburt eingetragen. Sie war 25. Nachdem sie die Formulare ausgefüllt hatten, brachte sie eine Mitarbeiterin des Roten Kreuzes zu den Containern, wo sie untergebracht werden sollten. Die

weißen Container waren in gerade Linien aufgestellt und sahen fast so aus, wie geometrisch perfekt geordnete neonazistische Konzentrationslager. Nur die Farbe war anders. Ahmet sah, dass Lejla vor Angst ganz blass wurde und nahm zärtlich ihre Hand. Während die Ungarin den Container öffnete, verlor Lejla das Bewusstsein und fiel. Ahmet nahm sie mit beiden Armen und trug sie in den Container.

„Lejla, Lejla, hab keine Angst, ich passe auf dich auf!", rief Ahmet in Panik und legte ihren bewusstlosen Körper auf das Bett. Die Ungarin rief schnell einen Arzt, der ihr irgendeine Spritze gab, so dass sie ohne zu sich zu kommen, in einen tiefen Schlaf tauchte. Der Arzt und die Ungarin sind sofort darauf gegangen.
Ahmet saß lange an ihrem Bett und streichelte ihr Haar. Die gelben Augenringe konnten ihre Schönheit nicht verdecken. Sie hatte lange dicke schwarze, arabische Haare, die Ahmet sanft über ihre Schulter zusammenfaltete, so dass sie sie nicht beim Schlafen stören konnten.
Sie wachte erst am Abend wieder auf und öffnete ihre großen schönen Augen.
Er erkannte wieder die Angst in ihnen, während sie um sich schaute und versuchte zu begreifen, wo sie sich befand. Laut ermutigte er sie:
„Hab´ keine Angst, Lejla, ich bin mit dir, wir sind in Ungarn."
Sie zog sich in die Ecke des Bettes zurück und sprach mit letzter Kraft:
„Bitte, schrei mich nicht an."
Ahmet stand auf und ging zur Tür des Containers.
„Geh nicht, bleib, bitte", schrie sie fast.
„Ich öffne nur kurz die Tür, die Sonne scheint noch", sagte Ahmet und öffnete die Tür. Sie leuchtete im Sonnenuntergang. Er setzte sich zu ihr.
„Willst du einen Kaffee?", fragte er, auch wenn er nicht wusste, was das Paket des Roten Kreuz, das dem Tisch stand, beinhaltete.
„Ein Macchiato wäre gut", antwortete Lejla und hatte zum ersten Mal das Lächeln einer schönen jungen Frau. An der Tür stand die Ungarin, die ihnen den Container geöffnet hatte, mit „Eđoš"- etwas Süßem, in der Hand. Offensichtlich empfand sie Mitleid für Lejla. Sie sah Ahmet abweisend an, wahrscheinlich weil sie dachte, er wäre für die Hämatome verantwortlich.
Der erste Tag in Ungarn ging zu Ende. Die Sonne war fast in das weite Flachland getaucht.
Die Schatten der Container ließen die große Siedlung noch größer erscheinen. Neben der Siedlung war eine weitreichende Apfel- und Birnen-Plantage. Komisch, dass man sie vermischt hatte. Es war bereits deutlich zu erkennen, dass es eine reiche Ernte geben würde.
Sie öffneten das Paket und legten alles auf den Tisch. Zwieback, Kaffee,

getrocknete Früchte, Konserven mit griechischen Sardinen und der unausweichliche Ikar. Sie machten sich mit Hilfe eines Gaskochers Kaffee und setzten sich an die Türschwelle des Containers.
Ahmet mochte keinen Kaffee, aber dieser schmeckte ihm außergewöhnlich lecker.
Zum ersten Mal erzählten die beiden etwas über sich; Kriegsthemen haben sie dabei gemieden.
Sie saßen lange an der Türschwelle, die schon unbequem wurde, doch keiner wollte das Gespräch beenden und aufstehen.
Die Nacht war warm. Sie erzählte ihm, sie wolle nach Wien gehen, wo sie eine Tante hat, die Schneiderin ist, und dass sie gerne Designerin neuer Kleider werden würde. Ahmet schaute sie an und wünschte sich, ewig mit ihr in dem Container zu bleiben, weit weg vom Krieg.
Und so, leise in der Abenddämmerung des ungarischen Flachlands, entstand eine Liebe, ein allmächtiger Katalysator des Glücks, die nicht mehr als Zwieback und etwas Leihkaffee benötigte.

Sie sind sehr spät schlafen gegangen; in getrennte Betten, die nur eine Handbreite voneinander entfernt waren. Die ohnehin schwache Glühbirne hatten sie ausgemacht. Sie schauten sich lange in der Dunkelheit an. Es gab keine Außenbeleuchtung. Sie sahen nur die Augen. Das war genug. Lejla streckte ihre Hand und verstrickte ihre Finger mit seinen. So fühlte sie sich sicher.
Sie wollten nicht schlafen, bis der Schlaf sie dann überlistete.

Ihre Tage in Ungarn verbrachten sie in der Erwartung auf die Dokumente für die Ausreise nach Österreich. Auch wenn jeder Tag gleich war, hatten sie etwas Angst vor der Ausreise, die sie trennen könnte. Ahmet hatte einen Onkel in Wien, von dem er das Garantieschreiben erwartete.
Sie wartete auf dasselbe Schreiben von ihrer Tante.

Das Lager diente auch als Treffpunkt für getrennte Familien vom ganzen Balkan.
Ich habe nie zuvor so viele Männer weinen sehen.
Es gibt etwas Bedrückendes und Trauriges in männlichen Tränen. Hauptsächlich waren das Familien, wo Mann und Frau verschiedenen Religionen angehörten, besser gesagt, es waren zu 100 Prozent solche Familien. Was die Religion betrifft, platzte der Balkan aus all seinen Nähten, auch wenn die Politiker zusammen mit den Glaubensführern der verfeindeten Seiten alles daran gesetzt haben, um zu beweisen, dass der Krieg ein Bürgerkrieg zur Verteidigung oder Befreiung gerechtgertigt, und Gott weiß was noch alles, sei. So als würde der Krieg nichts mit der

Religion zu tun haben.
Im Fernsehen konnte man nie sehen, dass sich ein Glaubensführer gegen den Krieg äußerte.
Sie rechtfertigten sich mit Aussagen wie, „wir haben das Recht unsere Heimat zu verteidigen, unseren Nationalkorpus, unsere Friedhöfe". Und alle anderen erlogenen Werte. Wenn sie überhaupt an Ihn glauben, wie kommt es, dass sie keine Angst vor Gott haben?"

Sogar heute, nach dem Krieg, sehen wir die Glaubensführer, wie sie mit strahlenden Gesichtern in den ersten Reihen des Abgeordnetenhauses sitzen und sich gegenseitig anlächeln oder wie sie um die Welt reisen, um Auszeichnungen und Belohnungen zu kassieren. Sie propagieren eine Art Zusammenleben, während Kinder in Herzegowina durch Schulbänke und Klassen getrennt werden.
Der Grund dafür? Religionszugehörigkeit.
Sie haben nicht mal daran gedacht, sich in derselben Schule zusammen blicken zu lassen. Warum auch, in den Reihen des Abgeordnetenhauses ist es doch viel bequemer und man krallt sich dazu noch an so manchen Tageslohn.
Wenn sie sich wenigstens gegen das teure und einladende Katzen- und Hundefutter „Eukanuba" erheben würden, während ihre Glaubensuntertanen in Mülltonnen herumwühlen, in der Hoffnung einige, nicht völlig entleerte Konserven zu finden.
Sie boten und bieten nur Lügen, Lügen und wieder Lügen.
Religionen bauen seit Jahrhunderten auf Lügen auf und die Menschen hören seit Jahrhunderten auf diese Lügen.
Sie übernahmen die Herrschaft von den „Heiden" und schufen die Diktatur des Monotheismus, der ideologischen Einseitigkeit, mit deren Hilfe sie die Entwicklung der Menschheit um Tausende von Jahren verzögerten. Deswegen ist es auch kein Wunder, dass die Europäer noch im 16. Jahrhundert den Eroberern aus dem Osten mit den gleichen Waffen entgegengetreten: Mauerwerke, Schwerter und Speere. All diejenigen, die mit ihren eigenen Köpfen gedacht hatten, wurden auf dem Scheiterhaufen verbrannt. Noch heute werden einige Nichtskönner aus der Vergangenheit von der Kirche als Heilige ausgerufen, dabei wird nicht beachtet, dass dieselbe viele wundervolle Denker der Menschheit auf dem Gewissen hat.
Wen kümmert's, es gibt keine Entschuldigung. Die Kirche sucht nicht nach Vergebung, sie gibt Vergebung. Sei gottesfürchtig und bete zu Gott, alles wird gut. Du wirst schon was in der Mülltonne finden.
Wieso ist den Menschen eine süße Lüge lieber als die offensichtliche Wahrheit.

Den „guten" Kriegern für „den Glauben" wird im anderen Leben sogar ein Harem voller Frauen versprochen. Komisch ist nur, dass keine Religion den gläubigen Frauen im anderen Leben einen Harem voller Männer anbietet, auch wenn sie es naturgemäß viel leichter meistern würden.
Vielleicht weil den Frauen ein „ nackter, geschwollener Schwanz" nie ausreichend war, lieber hätten sie etwas Bares.

Sie begannen auf einem kleinen Gaskocher zu kochen und dachten sich abwechselnd diverse Spezialitäten aus. Die Freude war groß, während sie die halb-gelungenen Speisen kosteten.
Ahmet machte „Čilbur", ein köstliches Essen, mit billigen Zutaten zubereitet. Zuerst briet er Zwiebeln auf heißem Öl, bis sie eine gelblich-goldene Farbe bekamen, danach gab er etwas Wasser dazu und wartete, bis das Wasser verdunstete. Anschließend gab er Eier dazu, die er kurz anbraten ließ.
Sie tunkten das frische ungarische Brot mit ihren Fingern in den „Čilbur" ohne Fleisch.
Ein wundervolles, duftendes Essen.
Lejla hatte sich physisch komplett erholt.
Sie erwähnte nie den Container, in dem sie sich kennengelernt haben, Ahmet fragte sie auch nie danach. Allein blieb sie nie. Wenn Ahmet auf die Toilette ging, ist sie mitgegangen und hat draußen gewartet. Beim Herausgehen bot er ihr lachend an:
„Bitte schön, die Dame, die Toilette ist Eure."
„Rede keine Kacke", antwortete Lejla, „und geh´ wieder rein, falls du dein Geschäft nicht erledigt hast." Bereits zu dem Zeitpunkt zeigte Lejla zwei Seiten ihrer Persönlichkeit. Die eine war zärtlich, frauenhaft und ängstlich, die andere stark und barsch, aus der auch ihr Humor hervorkam.
Sie schliefen getrennt, als wäre das die normalste Sache der Welt.
Nach zwei Monaten haben sie ihre Dokumente bekommen und Ahmets Onkel kam mit dem Auto, um sie abzuholen.
Traurig packten sie die wenigen Sachen, die sie hatten. Rades Schwester gab ihnen noch in Belgrad eine braune Tasche, in die alles reinpasste. Beide liebten diese Oase des Friedens, wo sie einander überlassen waren. Das war für sie wie Flitterwochen ohne Sex. Sie berührten sich nur manchmal mit ihren Körpern, wenn sie im engen Raum zwischen den Betten aufeinandertrafen.
Sie erstürmten im Kribbeln warmer Erregung. Bajaga hat dies schön beschrieben:
"Der Sommer riecht nach Frühherbst und du nach seltenen Feldblumen."

Beide wichen schnell weg, als würden sie vor etwas weglaufen. Sie haben gelernt, in einer Liebe ohne Sex zu leben. Beide realisierten etwas Neues. Wie schön man ohne Sex zusammenleben kann.
Es gibt nur ein intensiveres Gefühl als Sex: die Erwartung von Sex.
„Denn das Glück ist nur vollkommen, während man darauf wartet ..."- Verse aus der Grundschule. Sie wussten, es würde früher oder später passieren.
Vielleicht würde der Sex alles verderben und die Mystik des Wartens ruinieren.

WIEN

„Bezirkshauptmannschaft Wien", Ahmet versuchte das lange, unbekannte Wort zu lesen, während er mit Lejla in einer Kolonne von Flüchtlingen stand. In der Kolonne waren Leute aller möglichen Rassen und Nationen, aber alle sahen gleichermaßen müde und erschöpft aus.
Vielleicht sahen die Schwarzen mit ihren gelblichen Hepatitis-Augen in bunten, grellen Hemden doch am ärmsten aus.
Die Araber waren am lautesten, sie wurden im akustischen Flur, wo die Kolonne begann, ständig mit „Ruhe" ermahnt, so als hätten alle geschrien.
Der Polizist in Zivil oder vielleicht ein anderer Staatsbeamter, der sie befragt hatte, war mit Ahmets Antworten offensichtlich nicht zufrieden. Selbst der Dolmetscher tat sich schwer, seine Worte über die Lippen zu bekommen. Es stellte sich heraus, dass er ein Mann ohne Staat, ohne Heimat, ohne Glauben, ohne Gott, ohne Partei, und das Schlimmste, ohne Geld war.
Danach dachte er selber lange nach:
„Oh Gott, was bin ich denn, eine Missgeburt?" Er hat sich dabei gewundert, warum er so eine Selbstanalyse immer mit „Oh Gott" beginnt, wenn er sich doch nie auf ihn verlässt.
„Jetzt mal im Ernst", fragte ihn der Dolmetscher mit erhobener Stimme, treu folgend seinem Chef,
„Glaubst du an irgendetwas?"
Ahmet war vom Ton beleidigt, aber er sammelte sich und meinte gelassen:
„Ja, ich glaube an Menschen, an Freundschaft", drehte sich zu Lejla, die neben ihm saß und fügte hinzu: „Ich glaube vor allem an die Liebe."

Nach der schleppenden, manchmal auch lustigen Prozedur der Zulassung, bekamen sie etwas Geld und die Adresse vom Hotel, wo nur Flüchtlinge untergebracht waren.
Ahmets Onkel brachte sie dorthin. Er führte sie in die Lobby und sprach wenige Sätze in einer seltsamen germanisch-balkanischen Sprache zu der Empfangsdame.
Die alte Empfangsdame reichte ihnen die Schlüssel, während sie sich ihre Lieblingsserie im Fernsehen ansah. Sie hat sie nicht mal angeschaut. Ihr Blick fiel kurz auf das Papier der Bezirkshauptmannschaft, die die Kosten des Hotels übernahm. Sie stiegen die Treppen hinauf, die noch

im vergangenen Jahrhundert errichtet worden waren. Schließlich kamen sie in ein schmales, langes Zimmer von ungefähr zwanzig Quadratmeter mit hohen Decken aus der Zeit Österreich-Ungarns und zwei getrennten Betten.
Sie hatten ein kleines Vorzimmer, von wo aus man in einen noch kleineren Abstellraum gelangen konnte.
Lejla war vom kleinen Zimmer, das endlich keinem Container ähnelte, begeistert. Sie warf sich Ahmet um den Hals und fing an zu erklären, wie sie die Gardinen, die Bettwäsche und den Teppich ändern will. Er hörte nur zu und beobachtete lächelnd ihre wunderschönen großen Augen.
Sie war viel kleiner als er, so musste er sie festhalten, damit sie nicht aus seinen Armen glitt.
Während sie weitersprach, hob er sie hoch und küsste ihre Unterlippe. Sie sagte nichts mehr. Es war ihr erster Kuss.

Es war still. Ahmet hatte Angst vor ihrer Reaktion.
„Ist er wirklich so groß, wie in Bosnien erzählt wird?" fragte Lejla mit einem Lächeln und schaute ihn mit ihren großen Augen an.
„Ach, die lügen", sagte Ahmet und trug sie zum Bett.
„Bitte, nur langsam", flüsterte ihm Lejla ans Ohr.
„Dann ist es besser, dass du mich führst", sagte Ahmet und küsste Lejlas Hals.
Und tatsächlich führte Lejla das Liebesspiel.
Als er zärtlich in sie eindrang, fing sie spontan an zu erzählen, dabei bekam sie schwer Luft.

„Mein Vater war im Konzentrationslager. Jeden Tag habe ich ihm mit dem Fahrrad etwas zu essen gebracht. Er hatte mir verboten, ihn zu besuchen, aber ich hörte nicht auf ihn.
Eines Tages haben mich zwei Wachen abgefangen, als ich auf dem Nachhauseweg war.
Sie haben mich vom Fahrrad geworfen und mich in den Wald verschleppt. Ich habe mich gewehrt.
Sie waren fast Kinder, Jugendliche. Den einen kannte ich. Ich habe ihn beim Namen gerufen und gedroht, alles seiner Mutter und Schwester zu erzählen. Er ließ von mir ab und zog den anderen auch weg. Sie haben gedroht, meinen Vater umzubringen, sollte ich je ein Wort zu jemandem sagen und sind gegangen. Am selben Abend hat mich meine Mutter zum Bus begleitet, demselben Bus, mit dem wir später nach Belgrad gefahren sind. Ich dachte, ich wäre gerettet." Sie fuhr fort und atmete immer schneller, sie ließ Ahmet tiefer in sie eindringen.
„Ich wollte nach Wien zu meiner Tante. Sie haben mich aus dem Bus

gezerrt und mich in den Container gesperrt. Ich war mehr als einen Monat dort. Sie kamen immer betrunken, stanken nach Knoblauch, Speck und Rakija. Sie waren zu dritt auf mir, und als ich versuchte mich zu wehren, haben sie mich gebissen und geschlagen. Ich wollte sterben.
Einer hat mir ein Messer an die Kehle gehalten und mich vergewaltigt. Das war meine Chance.
Ich packte seine Hand und zog mir das Messer an den Hals. Er war stärker, ich habe mich nur leicht verletzen können. Er war außer sich, hat mich umgedreht und mir das Messer in die Wunde gedrückt. Ich musste meinen Mund öffnen ..."
Der Satz war nicht zu Ende gesprochen, da erlebte Lejla plötzlich einen Orgasmus. Ihr Körper bewegte sich im Takt langer, seltsamer Zuckungen. Tränen und Schluchzer mischten sich, so dass man nicht deuten konnte, ob es vom Orgasmus oder von den schrecklichen Erinnerungen war.

„Ich musste es dir erzählen, damit du weißt, was ich alles erlebt habe, bevor wir beide etwas anfangen. Wenn du noch etwas wissen willst, frag jetzt und nie wieder."
Ahmet zog sie zärtlich zu sich und küsste ihre Tränen. Er war nicht mal im Begriff zu kommen.
Er brach das Liebesspiel ab.
„Ich habe dich auch nie danach gefragt", antwortete er schalkhaft.
An ihrem Hals war eine dicke rötliche Narbe zu sehen. Sie lagen noch lange einander in den Armen. Sie erzählte ihm, wie sie einige Tage vor seiner Ankunft aufgehört hatte zu essen, um zu sterben. Ein Mädchen aus dem Container, das Lejla zweimal vor dem improvisierten Hängen mit Bettlacken gerettet hatte, zwang sie, etwas zu essen.
„Milojko brachte uns das Essen. Er war behindert. Er hatte sich in mich verliebt. Ich war die erste Frau in seinem Leben. Er wiederholte ständig: „Ja, ja, schön, ja, ja, schön." Später durften sie mich nicht anfassen, wenn Milojko in der Nähe war, sie hatten Angst vor ihm. Der Container war zu klein, um sich zu erhängen. Man musste die Beine hochziehen, wenn man sterben wollte."

Wenn es nicht furchtbar wäre, könnte man über die kurzen Bettlacken und die verbogenen Beine der Selbstmörder lachen. Alle drei haben in Momenten der Verzweiflung versucht, sich das Leben zu nehmen, doch immer hat eine die andere gerettet.

Sie lagen bis zum Abend im Bett. Um die Stille zu brechen, fragte Ahmet galant: „Mögen Sie einen Kaffee, junge Dame?"
„Nur, wenn Sie einen Macchiato haben!", lachte Lejla.

Den ersten Abend in Wien haben sie mit langen Spaziergängen durch die unbekannte Stadt verbracht. Wie schön der verfaulte Kapitalismus in seiner, nach Marx, perfekten Phase war.
Wien strahlte in seiner herrschaftlichen Weite und Pracht, doch sie nahmen dies gar nicht wahr.
Sie spazierten Arm in Arm, und obwohl sie schon verkrampft waren, wollte keiner der beiden, nicht Mal für einen Augenblick, den Arm runternehmen.
Es schien ihnen so, als hätten sie durch all die schrecklichen Erlebnisse das ewige Miteinander zweier Menschen errungen, und sie würden nichts mehr im Leben benötigen.

Sie kehrten spät am Abend in ihr Flüchtlingshotel zurück.
Ihr Zimmer glich jetzt einem Märchenpalast. Zum ersten Mal schliefen sie zusammen, fest an einander geschlungen, in einem Bett ein.
Das andere Bett stand leer.

Am Morgen darauf änderte sich alles.
Lejla wachte als erste in Schmerzen auf. Das Bettlacken war voller Blut. Die alte Frau von der Rezeption erkannte an Ahmets verwirrtem Gesichtsausdruck, dass sie den Notruf verständigen sollte. „Rettung, Rettung", sprach er ihr nach, obwohl er nicht wusste, was das bedeutet.
Sie tröstete ihn in einer ihm unbekannten Sprache, doch er war neben der Spur.
Im Krieg hat er viel Blut gesehen, doch das war etwas anderes. Lejla wurde vom Rettungsdienst weggetragen. Sie war nicht bei Bewusstsein. Ahmet rannte ihnen unaufhörlich nach.
Er gab sich selber die Schuld für alles. Auf dem Kombi stand „Samariter-Bund ".
Er wiederholte lautstark „Samariter-Bund, Samariter-Bund". Die alte Frau von der Rezeption schrieb ihm „AKH Wien" auf, er winkte mit seinem Kopf ab und wiederholte weiterhin „Samariter- Bund". Ahmet rannte hinaus, als würde er genau wissen, wohin er gehen sollte. Er setzte sich auf den Betonzaun. Ganz verwirrt fing er an, laut zu weinen.
Schnell danach kam die alte Dame von der Rezeption, packte ihn am Arm und zog zum alten Golf. Sie fuhr mit der Leichtigkeit eines Profi-Fahrers durch Wien und tröstete Ahmet in einem eigenartigen Deutsch, das ihm zum ersten Mal bekannt und lieb vorkam, auch wenn er kein Wort verstanden hatte.
Er folgte der alten Frau durch die Flure des Krankenhauses, bis sie ihn dazu brachte, in einem Wartesaal Platz zu nehmen. Sie ging weg und er hatte den Eindruck, es würde eine Ewigkeit dauern. Kurz darauf kam sie

wieder und setzte sich neben ihn.
Sie nahm seine Hand und sprach mit sanfter Stimme, auch wenn er sie nicht verstehen konnte. Es klang so, als hätte er seine Mutter gehört. Nach einer Weile kam der Arzt und sprach mit der Oma. Ahmet las von seinem Gesicht ab. Er hatte das Gefühl, der Arzt brächte ihnen eine freudige Nachricht.
Er sollte ihnen folgen. Ahmet bewegte sich mit unbewussten Schritten, er hatte allein den Wunsch, Lejla zu sehen. Sie brachten ihn zu einer Glasscheibe, von wo aus er sie sehen konnte.
In diesem Augenblick öffnete sie ihre großen, schönen Augen. Sie winkte ihm zu und er hob ungeschickt seine Hand, als würde er sie von einer Busstation verabschieden.
„Willst du einen Macchiato?", rief er durch das Fensterglas, während ihm eine Träne die Wangen runter floss. Sie schickten eine Krankenschwester, die ihm in einer der Balkansprachen erklärte, dass alles in Ordnung sei, es eine Fehlgeburt gewesen war und er sich keine Sorgen machen brauche. Und er, ein Scheißkerl vom Balkan, beruhigt durch das Gespräch, hat sich nur ihre prallen Brüste und den tiefen Ausschnitt gemerkt, während er sich die Tränen aus dem Gesicht wischte.
Die Oma brachte ihn zurück ins Hotel und redete die ganze Zeit, so als würde er sie verstehen.
Am Morgen darauf saß er an Lejlas Bett und hielt ihre Hand.
„Macht nichts", sagte Lejla, „das Monster warf den Tschetnik-Bastard noch aus dem Vorzimmer." Ahmet war verwirrt.
Ihr erster Sex oder etwas anderes hatte Lejla mehr erholt als er dachte. Auch wenn er verwirrt war, fühlte er sich glücklich, dass es so gekommen ist.
Lejlas dicke Tante kam ins Zimmer gestürmt, sie drängte sich neben Ahmet, ohne ein Wort der Begrüßung.

„Mein Kind, was ist denn passiert?"
„Nichts Tante, ich hatte eine Fehlgeburt."
„Und das ist für dich nichts?" Sie drehte sich zum unschuldigen Ahmet und schlug ihn mit ihrem Blick nieder.
„Tante, das ist Ahmet, mein Ahmet", sie holte Luft.
Ahmet streckte seine Hand, doch sie drehte sich wieder zu Lejla, als würde sie ihn gar nicht sehen.
Lejla wurde bereits nach wenigen Tagen aus dem Krankenhaus entlassen. Zusammen fingen sie an, den Abendkurs für Deutsch zu besuchen. Über seinen Onkel bekam Ahmet kurz darauf eine Saisonarbeit bei „Strabag". Er hatte es nicht schwer. Meistens arbeitete er als Hilfsarbeiter beim Straßenbau.

Lejla fing zeitweise bei McDonald´s an. Anfangs war sie nur als Putzfrau in der Küche tätig, später als sie die Routine bei den McDonald´s Menüs beherrschte, hat sie an der Kasse angefangen. In der McDonald´s Uniform sah sie wunderschön aus. Ahmet fuhr auf den Geschäfts-Minirock total ab. Er stellte sich in die Reihe und als er dran war, verlangte er machohaft „etwas anderes" von Lejla. Dabei gingen seine schon halb-geschlossenen Augen auf.
Sie hatten immer gratis Gutscheine. Bald waren ihnen die Hamburger über den Kopf gewachsen und sie verschenkten sie an ihre Bekannten. Ahmet liebte das „McSundae" Eis mit Karamell, nur davon konnte er nie genug kriegen. Später entdeckten sie beim Türken am Naschmarkt einen exzellenten Lammkebab. Monatelang aßen sie dort, immer wenn sie auf dem Weg in die Stadt waren. Der Türke starb plötzlich. Nach seinem Tod haben die Erben einen schlechten Puten-Ersatz eingeführt. Nach kurzer Zeit ekelte sich Ahmet vor dem Kebab und dieser fiel in Vergessenheit.
Der Sommer ´94 war im Nu vorbei und die trüben Herbsttage fingen an. Wien ist immer schon eine windige Stadt gewesen. In ihrem kleinen Zimmer konnte man einen pfeifenden Durchzug hören.

Sie pickten selbstklebende Bänder um die Fenster, aber es half alles nichts. Die Österreich-Ungarn-Technologie mit hohen Fenstern bis zur Decke war nicht mehr auszubessern. Später setzte Lejla schwere Vorhänge auf, diese waren ständig offen, weil Ahmet das Tageslicht so mochte. Da war noch ein Problem. Ein unlösliches.
Die Gemeinschaftstoiletten in den Stockwerken haben fürchterlich gestunken.
Es war ein merkwürdiger Gestank. Nachdem die Schwarzen drinnen gewesen waren, war es unmöglich, ein Bad zu nehmen. Die Bäder rochen noch lange darauf nach ihnen.
Ahmet erinnerte sich an die JNA und die Kaserne in Belgrad, wo einige Zeit auch die „blockfreien" Soldaten aus Afrika stationiert waren. Der Gestank war gleich. Einmal ging Rade duschen, er übergab sich nur und kam wieder heraus.
Mit großer Mühe einigten sie sich am Ende darauf, die Bäder in „schwarze" und „weiße" zu teilen.
Hier war so etwas nicht möglich. Der Verein für Menschenrechte würde sofort kollektive Pocken bekommen.

Nach einigen Monaten haben sie beschlossen, aus dem Flüchtlingshotel auszuziehen.
Ihre neue Wohnung befand sich im Stadtteil „Favoriten". Dort waren unendlich viele graue Wohnhäuserblocks, in denen meistens Ausländer

wohnten. An den Wohnhäusern waren die Baujahre mit großen schwarzen Buchstaben aus Metall verzeichnet. Die Stadtverwaltung hat zwischen den Wohnhäusern einige Wippen und Quadratmeter Gras eingebaut, alles im Ziele des humanitären Wohnens. Sie hatten eine Küche, zwei kleine Zimmer und ein Bad.
Tagelang standen sie unter der Dusche, als hätten sie vorher nie ein Bad gehabt.
Am Wochenende waren sie Eis essen oder verdrückten Marillenknödel bei „Tichy".
Manchmal besuchten sie seinen Onkel oder ihre Tante.
Ahmet mochte ihre Tante nicht. Sie benahm sich so, als wäre sie in der Wiener Oper geboren.
Über das Einkaufen in Billiggeschäften war sie empört.
Ein typisches Balkan-Syndrom im Westen.
Sie war mit dem Schwaben Hans verheiratet. Er war kein schlechter Mensch.
Ahmet fuhr manchmal mit ihm ins Burgenland, um ihn bei der Arbeit im Weingarten seiner Eltern zu unterstützen. Es waren einfache Tätigkeiten, wie das Schneiden der Weinreben, das Bewässern und am Ende das Pflücken. Alles andere blieb den Maschinen überlassen.
Er bezahlte ihn immer gut, was der Tante gar nicht passte. Sie tranken zusammen guten Wein und amüsierten sich prächtig.
Hans überredete sie, mit ihnen die Wiener Oper zu besuchen, was sie auch mehrmals taten.
Die Eintrittskarten waren nicht teuer, fast so viel wie Cevapcici im „Marengo".
Es war ungewöhnlich schön, fast mystisch. „Chor der Gefangenen" aus Verdis Oper erlebte er aufgeregt mit Gänsehaut. Die Melodie blieb auf ewig in seiner Erinnerung.
Später sind sie auch alleine zu den Vorstellungen gegangen, aber die Mystik des ersten Besuches blieb für immer.

GRÜNER PASSAT

Eines Nachmittags, als sie aus dem Burgenland nach Wien fuhren, bemerkte Ahmet an der Autobahnausfahrt eine attraktive Blondine, wie sie versuchte, den linken Hinterreifen ihres grünen Passats zu wechseln. Auch wenn es nicht gerade in der Nähe seiner Wohnung war, bat er Hans ihn dort aussteigen zu lassen, er wolle weiter zu Fuß nach Hause.
„Balkan-Blut", lachte Hans, „aber spreche gleich deine Sprache!", warf er ihm zu und fuhr weiter.
Er hörte nicht auf ihn.

„Kann ich hilflich sein" sagte Ahmet, stolz auf sein Hochdeutsch, und näherte sich dem Passat.
Sie musterte ihn kurz und schaute auf den dreckigen Reifen:
„Daj bre ne zajebavaj nego mi pomozi."[41] Sie schleuderte den Reifen weg, den sie zuvor versucht hatte, auf die Wagenachse zu montieren. Er war etwas erstaunt, wie schnell sie ihn eingeschätzt hatte. Er hockte sich hin, nahm den Reifen mit Leichtigkeit und brachte die Schrauben an. Den Reifen hielt er mit einer Hand und schraubte ihn geschickt zu.

Er hatte ein Sweat-Shirt an und war ganz braungebrannt von der Arbeit im Weingarten.
Seine Muskeln spielten mit dem billigen, tschechischen Reifen. Ihr Handy klingelte, sie beugte sich ins Auto und wühlte in ihrer Tasche am Hintersitz. Sie hatte einen tollen Körper, was die enge Jeans genau betonte. Sie fand das Handy, richtete sich auf und beugte sich über die offene Hintertür, um ihr Gespräch weiterzuführen.

Zwischen der Jeans und dem T-Shirt war ein großes Muttermal zu sehen. Es befand sich genau neben Ahmets Kopf und sah wie eine gescheiterte Tätowierung aus.
Sie berührte ihn fast mit ihrem schönen runden Po, der die machtlosen Nähte auseinandergehen ließ. Ahmets Hände wurden vor Aufregung ganz zitterig.
In seinen Hirnnerven kam ein urtümlicher Trieb auf. Der Duft einer Frau.

41 „Ach komm Mann, verarsch mich nicht, hilf mir lieber."

Nie zuvor verspürte er so eine starke „Hengst-Ladung". Er hätte ihr fast die Haut zwischen der Jeans und dem T-Shirt abgeleckt. Sein „Monster" lebte plötzlich auf und verstrickte sich zwischen seinen Unterhosen und seinen Hosen. Es wurde sogar schmerzhaft. Vom anfänglichen Selbstbewusstsein blieb nichts übrig.
Ungeschickt und zitterig brachte er alle Schrauben an und drehte sie mit dem Schlüssel zu.
Von ihrem Gespräch hat er nichts mitbekommen, taub wie ein Auerhahn. Sie beendete das Gespräch; über der Tür gelehnt, bestaunte sie seine muskulösen Arme.
Ihr ist auch nicht die neue Morphologie in seiner Hose entgangen. Dennoch spielte sie vor, es nicht gesehen zu haben. Ein kurzes Lächeln schmückte ihr Gesicht.

„Was bin ich dir schuldig?", fragte sie, während er ihr Werkzeug zusammen packte.
„Nichts", sagte Ahmet, „das würdest du mir sowieso nicht geben."
„Was wäre das denn?", fragte sie mit einem seltsamen, einnehmenden Lächeln und blinzelte mit den Augen.
„Dass ich dich mit beiden Händen am schönen Arsch packe", sagte Ahmet und wunderte sich über seine spontane Dreistigkeit und das wiedergekehrte Selbstvertrauen.
„Sie sind aber mutig...,und man sagt mit obe[42] und nicht mit obje[43],... eines Tages vielleicht", meinte sie und stieg ins Auto.
Sie ließ es laufen und öffnete das Fenster.

„Ich heiße Snežana, alle nennen mich Ceca. Ich singe in der Diskothek „Balkan", komm´ vorbei."
Ahmet war wie vom Blitz getroffen. Seine Kehle erstarrte wieder. Linke und rechte Seite waren blockiert. Seine Hände zitterten immer noch.
In ihrer heiseren Stimme steckte etwas Erotisches.
Er fühlte sich stark zu ihr hingezogen. Am liebsten wäre er dem Auto nachgerannt, doch er konnte sich gerade noch zurückhalten. Es wäre blöd gewesen, na und?
Er konnte nicht glauben, dass ihn diese Frau, die er zum ersten Mal gesehen hatte, so stark anzog.
Sein ganzes Leben lang hat er gedacht, so was könnte ihm nicht passieren, dass er einer Frau nachrennt.

42 Obe- (serbisch) beide

43 Obje- (bosnisch/kroatisch) beide

Magie oder was anderes.
„Fast hätte ich angefangen an Gott und die Macht des Schicksals zu glauben", dachte Ahmet.
„Was ist mit mir passiert, sind Liebe und Leidenschaft zwei verschiedene Welten? Hat der Teufel von meinen Gedanken Besitz ergriffen?"
Ceca ging ihm tagelang nicht aus dem Kopf. Jedes Mal, wenn er an ihre Begegnung dachte, fühlte er eine gewaltige Aufregung. Banalparaphrasiertes Petrarca-Syndrom:

Gesegnet sei der Tag, der Monat und die Zeit
Als meine stummen Arme zitterten
Und ihr Arsch mich wie einen Sklaven fesselte

In die Diskothek „Balkan" ist er nicht gegangen.
Er hatte irgendwie Angst vor einem Wiedersehen mit dieser Frau. Jedes Mal, wenn er Lejla umarmte, hat er ein schlechtes Gewissen gehabt, weil er dabei an Ceca dachte.
Er machte sich selber was vor, es sei nur ein sexueller Trieb und er würde ruhig schlafen, wenn er sie nicht sieht. Es war fast ein Monat seit ihrer Begegnung vergangen.
Eines Abends als er Lejla von der Arbeit abholen wollte, die Spätschicht im McDonald´s hatte, ging er an der Diskothek „Balkan" vorbei und hörte die ihm bekannte Stimme. Es war Ceca, er ist sich sicher gewesen. Es war noch viel Zeit bis zum Ende von Lejlas Schicht. Er entschloss sich kurz hineinzugehen, nur um sie zu sehen.

Seine Beine zitterten und er wunderte sich, wie lächerlich er beim Eintritt in den halbdunklen Raum aussah. Ein Glück, dass ihn niemand sehen konnte.
Die Diskothek ähnelte mehr einem sozialistischen Kaffeehaus. Eine riesige runde Bar mit hohen abgenutzten Stühlen. Der Kitsch aus Messing funkelte im Halbdunkeln. Die verstreuten Tische mit ungemütlichen Holzstühlen. Er bestellte ein Schwarzbier und setzte sich an die Bar. Sein „Hochdeutsch" brauchte er nicht. Das erste Glas „Erdinger" war in zwei Schlucken leer.
Ceca sang auf der Bühne, ungefähr zwanzig Meter von ihm entfernt. Die total verqualmte Bar hatte viele Besucher, so dass sie ihn nicht sehen konnte. In ihrer Stimme war erneut etwas, das Ahmet die Sprache verschlug. Etwas Jugendliches, schauspielerisch-Naives, aber dennoch voller Erotik und dem unausweichlichen Flirt mit dem Publikum. Er fragte den Barkeeper:
„Wer ist diese Sängerin?"

„Ceca, kennst du sie etwa nicht?", sagte der Barkeeper, während er die Gläser polierte.
„Keine Ahnung, hab nie von ihr gehört."
„Mann, sie ist ein zukünftiger Star, schau sie dir nur mal an, was für ein Körper und die Stimme noch besser, sie wird es noch weit bringen."
Der Barkeeper ging zum anderen Ende der Bar und Ahmet schenkte sich noch ein Glas ein, das im Nu wieder leer war. Er suchte seine Taschen nach der Geldbörse ab und wollte zahlen.
Das glückselige Gefühl von Alkohol auf leerem Magen glitt durch seinen ganzen Körper und gab ihm falsches Selbstvertrauen. Er mochte Alkohol auf ausgemergeltem Magen, das hat ihm schon immer gefallen. Die Musik spielte nicht mehr und der Barkeeper war immer noch nicht zurück.
Ahmet winkte ihm zu, doch zwecklos, er schaute nicht in seine Richtung. Auf einmal stand Ceca neben ihm an der Bar. Sie schaute in dieselbe Richtung wie er und versuchte ebenfalls den Kellner zu rufen. Sie hatte ihn nicht bemerkt, jedenfalls war das sein Eindruck und als er entschlossen war zu gehen, fragte sie, ohne ihn dabei anzuschauen:

„Wohin, der Herr?"
Ahmet war sprachlos.
„Ich hole meine Frau ab". Erst da drehte sie sich zu ihm.
„Opa, wir haben sogar eine Frau", lächelte Ceca, die die Situation beherrschte, „Du hast dir ja Zeit gelassen, um vorbeizukommen und jetzt willst du sofort wieder gehen?"
„Ich muss", antwortete Ahmet ungeschickt.
Neben dieser Frau fühlte er sich wieder schwach. Sie hatte die gleiche Jeans an und ein mit Knoten hochgezogenes Hemd, so dass man ihren schönen Nabel sehen konnte.
Das freizügige Hemd ließ ihre Brüste zum Vorschein kommen. Die unordentlichen, verspielten, blonden Locken entflammten die Männerphantasie. Der erotische Schuss, den ihr Körper ausstrahlte, machte es Ahmet unmöglich, sich normal zu benehmen.
Alles was er sagen wollte, schien ihm blöd zu sein. Und dann sagte er gerade das Blödeste:
„Sie arbeitet bei McDonald´s."
So etwas ist ihm noch nie im Leben passiert. Sein Selbstvertrauen war augenblicklich weg.
Offensichtlich bemerkte sie das und genoss ihre Überlegenheit. Sie kam ihm näher und spielte ihr Spiel.
„Wahrscheinlich haben wir auch kleine süße Kinderchen", fuhr Ceca fort. Sie blinkte wie „Barbie", und zog ihre verspielten Locken durch sein

Gesicht.
„Nein, wir sind nicht so lange verheiratet, eigentlich sind wir es noch gar nicht, aber wir leben zusammen."
„Schön, schön, wird ja immer besser. Wenn ich dich an dem Tag richtig verstanden habe, würdest du gerne mit ihr leben und mit mir ficken", sagte sie und schaute ihm dabei direkt in die Augen.
Sie spielte weiterhin mit ihm und er wurde immer nervöser vor Verlegenheit.
„Das trifft nicht ganz zu", stotterte er und bedauerte, überhaupt etwas gesagt zu haben.

Der Barkeeper kam endlich (zur guten Stunde Banditen) und rettete damit das verwirrte Männchen.
Ahmet reichte ihm das Geld, als ihn Ceca am Arm packte.
„Mile, das geht auf meine Rechnung." Sie kam ihm wieder näher.
„Und du, mein Lieber, dessen Namen ich nicht mal weiß, komm wieder vorbei. Ich mag es, mit dir zu reden, auch wenn du nicht mein Typ bist. Außerdem liebe ich es zu erobern und du bist schon längst im Netz. Das ist nicht interessant für mich." Plötzlich ging sie weg und Ahmet steckte verwirrt seine Geldbörse in die Tasche zurück.
„Du hast gesagt, du würdest sie nicht kennen", grinste der Barkeeper Mile.
„Besser, du hältst dich von ihr fern, wenn du in Frieden leben möchtest."
Ahmet winkte ihm ab und lief aus der Bar heraus. Ceca war längst schon wieder auf der Bühne und Ahmet beschloss, sie nie wieder zu sehen. Er fühlte sich elend, wie ein Verlierer. Im Leben ergriff immer er die Initiative, entschied über alle Schritte, konnte Situationen vorhersehen und alles erreichen, was er wollte. Jetzt erlebte er die erste richtige Niederlage. Es ist schwer, sich so etwas einzugestehen, doch das war der erste und unentbehrliche Schritt zur Besserung.
Lejla hat vor dem McDonald´s auf ihn gewartet.

„Du kommst zu spät, Meister, nicht dass dich irgendeine Nachtdame verschleppt hat?"
„Ach, welche Dame denn, du weißt, was für eine Waffe ich trage." Ahmet wunderte sich, dass ihn Lejla „Meister" nannte.
„Gerade das macht mir ja Sorgen, es könnte ihr gefallen", sprach Lejla lachend und warf sich ihm um den Hals. Sie leckte sein Ohr ab, was ihn derart angetörnt hat, dass er sie in Richtung Park führte.
Die psychische Niederlage verhinderte nicht das Ausströmen seines Testosterons.
Im Dunkeln des Volksgartens, im Herzen der Stadt machten sie Liebe,

angelehnt an einen Baum. Seine ganze aufgestaute Ladung verbrauchte er in einigen Minuten, indem er Lejla mit kräftigen Stößen an die raue Eiche drückte.

„Du bist ein richtiger Unhold", zitterte Lejla, „Du zerreißt mir mein neues Hemd."
Sie kamen zusammen zum Höhepunkt, und ohne sie aus den Armen zu lassen, trug er sie zur Bank.
Sie fauchten und atmeten die kalte Novemberluft ein.
„Nimm den Freak heraus und lass mir kurz etwas Zeit, um mich zu richten."
„Mach es doch selbst!", flüsterte Ahmet ruckartig und schnappte nach Luft.

Auf der Bank war es sehr kalt, so dass sie kurz darauf Arm in Arm nach Hause gingen.
In Ahmets Kopf herrschte Verwirrung. Er liebte Lejla immer mehr, doch Ceca ging ihm nicht aus dem Kopf. Er spielte das Gespräch mit Ceca immer wieder im Kopf ab. So viel Blödsinn hatte er in den letzten hundert Jahren nicht ausgesprochen. Ihm war nicht klar, warum Ceca das Gespräch mit ihm gefiel, wenn er doch nur Blödsinn geredet hat.

„Und wenn ich schwanger werde?", unterbrach Lejla seine Gedanken.
„Nichts, du schenkst uns ein Mädchen, so schön wie du."
„Woher weißt du, dass es ein Mädchen wird?"
„Ich weiß es", sagte Ahmet, hob sie hoch und küsste ihre Augen.
„Du verschmierst mein Make-Up, du Unhold."
„Na und, ich kaufe dir ein besseres, damit ich ständig deine großen Augen küssen kann."

Er drehte Lejla im Kreis, so dass sich ihr frisch eingepackter „Bezug" aus dem Rock zog.
„Was ist heute Abend mit dir los, du Wahnsinniger?" lachte sie und analysierte ihn mit kritischem Blick, als er sie runter ließ.
„Mit dir passiert etwas Merkwürdiges", kommentierte Lejla. Sie wusste nicht, wie sehr sie Recht hatte.

KRIEGS PERPETUUM MOBILE

„84´ schleppte sich dahin", Ahmet dachte an das Lied von Brega[44], während er mit Lejla nach Hause eilte in diesem November 94´. Der Krieg in Bosnien dauerte immer noch. Von den Olympischen Spielen in Sarajevo, dieser idealen Errungenschaft des Humanismus menschlicher Vernunft, bis zum primitivsten Krieg in der Geschichte waren nur zehn Jahre vergangen.
Er dachte nach und atmete die kalte Luft ein.
Es musste zum Krieg kommen.
Alles war eine große Lüge. Der Staat log seine Gefolgsmänner an, diese daraufhin ihre Kinder.
Sie haben uns ununterbrochen angelogen, schon seit der ersten Klasse.
Sie haben sogar falsche Bücher geschrieben. Wir die begabtesten, wir die klügsten, wir die fachkundigsten, wir die mutigsten ...
Sie erzählten uns, wir hätten die fruchtbarsten Felder, die meisten Erzgruben, Wälder, die schönsten Flüsse, dass Selbstverwaltung der Höhepunkt von Gerechtigkeit und Wirtschaft sei (dennoch verschuldeten sie sich mit neuen Krediten immer mehr beim „verfaulten" Kapitalismus), die mächtigste Armee, mit der modernsten Ausstattung (für einen Schreiber der JNA war es einfacher sich mit seinem Kollegen am anderen Berg zu verständigen, als eine Radioverbindung herzustellen).
Es gab reichlich Bildung, doch sie hatte keine Qualität und war nicht praxisorientiert.
So war es völlig normal, dass ein Ingenieur der Elektrotechnik keine Sicherung auswechseln konnte, so wie ein Arzt nicht wusste, wie man Blutdruck misst.

Für die einen war der Krieg ein Krieg für das Vaterland, für die anderen ein Befreiungskrieg, die dritten empfanden ihn als einen Krieg für die Heimat. Alle hatten ihre Anführer, ausgelaugte alte Opas, die jeden Morgen, noch verkatert, vor dem Kaffee neue „heilige" Grenzen auf ihren Servietten zeichneten. In den Pausen erleichterten sie ihre geschwollenen Blasen, die von der nutzlosen Prostata angedrückt wurden.
In den Gefängniszellen, von wo aus man am Balkan direkt an die

44 Goran Bregović-Brega. Leader der Ex-Yu Rockband „Bijelo Dugme"

Herrschaft gelangt, sind sie zu psychisch und sexuell abseitigen Personen geworden, die sich nach Rache sehnten.
Deswegen sind Vergewaltigungen und bestialische Morde „normale Erscheinungen" auf dem Balkan, in den Grundgesetzen der Stammgemeinden, fast schon zwischen den Zeilen angeführt.

Die eigenen Kinder und Enkelkinder haben sie ins sichere „Europa" geschickt oder sie in unterirdische Ministerien quartiert, und mit fremden Kindern, die von Mutter Natur mit Testosteron bestückt worden waren, haben sie einen Krieg auf Ansturm geführt.
„Bis zum letzten, fremden Kind."
„Lieber Gott, wie lange werden uns noch Leute mit zerfetzten Ärschen anführen, uralte Stockfische, die nicht mal im Stande sind, ehrlich zu husten?"
Der Leser wird sich sicher fragen, warum ich keine Namen angebe?
Die Antwort ist einfach:
„Diese Leute sind nicht mehr wert als der Kuhfladen vom Anfang des Romans, und verdienen es daher nicht, erwähnt zu werden, denn dadurch bekämen sie gratis Marketing, was ohnehin ihr Ziel ist. Kuhfladen, vergib mir, dass ich dich mit ihnen gleichsetze."

Die Briten haben in der Geschichte fast jeden Krieg für sich entschieden. Sie haben das Prinzip „Im Krieg gibt es keine Muttersöhnchen" immer respektiert.
Churchill ließ seinen eigenen Sohn im Zweiten Weltkrieg auf den blutigen Balkan landen, auch wenn er wusste, dass dort jeder jeden schlachtet.
Randolph überlebte die Bruchlandung und führte die Koordination der britischen Kräfte weiter.
Aus dem Grund haben sie den Krieg gewonnen. Wie chaotisch und undefinierbar der Krieg ist, nachdem er erst einmal begonnen hat, zeigt auch diese Angabe.
Als Großbritannien Deutschland den Krieg erklärt hatte, kam ein Bündnis mit dem Erzfeind, den Kommunisten, nicht in Frage.
Als sie aber eingesehen haben, wie stark die Deutschen waren (nachdem sie halb London in Schutt und Asche legten), verbündeten sie sich sogar mit dem schwarzen Teufel (Sowjetunion, Partisanen, französische Kommunisten…), nur um zu siegen.
In unserer Gegend wurde der lokale, unversuchte „Präsident" als Ketzer ausgerufen, weil er ein Bündnis mit den Tschetniks geschlossen hatte.
Das ist das gleiche chaotische „Kriegsprinzip".
Wenn du kurz vor einer Niederlage stehst, werden selbst die größten Feinde zu Verbündeten.

Ahmet verfolgte alle möglichen Nachrichten, „Radio Slobodna Evropa", „Radio Sarajevo", „Radio Beograd", „Radio France International". Er hoffte, es würde Anzeichen für das Ende des grausamen Krieges geben, aber vergeblich.
Im Fernsehen gab es täglich Horror-Beiträge über den Krieg in Bosnien. Die Glaubensführer „standen dem Volk zur Seite". Mit ihrem Schweigen priesen sie ihre Schlächter und segneten sie am Morgen, bevor sie in die Schlacht stürmten. Tagtäglich fuhren auf allen Seiten Laster mit leblosen Körpern junger, bartloser Männer umher, die in Zeltbahnen der ehemaligen JNA eingewickelt waren.
Beerdigungen wurden von den Glaubensführern weiterhin ordnungsgemäß vollzogen, dabei wurde „aufrichtig" zur Rache aufgerufen.

Ahmet schickte seinen Eltern über diverse „vaterländisch-wucherhafte" Organisationen regelmäßig Geld. Diese kassierten immer zehn bis zwanzig Prozent Provision, für die „Verteidigung" der Heimat, versteht sich.
Lejla hörte nichts von ihren Eltern.
Sie schrieb nutzlose Briefe und verschickte sie über das Rote Kreuz. Von ihrer Mutter bekam sie nur ein Schreiben. Ihr Vater war aus der Gefangenschaft nicht zurückgekommen. Ihre Mutter lebte allein in einem Dorf nahe Prijedor.

Lejla hatte einen Bruder, der in einem Verkehrsunfall kurz vor dem Krieg ums Leben kam.

Sie haben ihr über verschiedene Kontakte mehrmals Geld geschickt.
Das Geld kam nie an. Lejla tröstete sich, ihre Mutter habe Milka, ihre Nachbarin, mit der sie sich immer gut verstanden hat, sie würde ihr schon helfen.
So war es auch.
Ahmet bekam einen Brief von seinem Vater. Er verurteilte ihn nicht, dass er abgehauen ist, sondern stimmte Ahmets Worten, aus der Nacht bevor er floh, zu.
Das war eine große Erleichterung.
 Anfang '95 war Lejla schwanger. An der Bevölkerungszählung haben sie, wie die Jungfrau Maria, nicht teilgenommen. Dazu bestand kein Bedarf, sie hatten sowieso keine österreichische Staatsbürgerschaft. Sie waren glücklich und hatten kein schlechtes Einkommen.
Alles, was übrig blieb, schickten sie ihren Familien nach Bosnien.

Das war mehr als sie selber im Monat ausgaben.

Sie hatten keine großen Pläne.
Um glücklich zu sein, hatten sie schon genug Materielles. Sie kauften sich einen Gebrauchtwagen, Audi 80. Ihre schlichte Hochzeit im Standesamt verlief schnell.
In Österreich verlaufen eigentlich alle bürokratischen Sachen ziemlich kompliziert, aber ihre Trauung war schnell und einfach erledigt.
Hans und Lejlas Tante waren die Trauzeugen.
Das Fest endete im Restaurant „Marengo". Hans war von dem Gericht „Cevapcici im Fladenbrot" begeistert. Als sie ihm noch etwas Rahm dazugegeben haben, verfiel er in einen Nirwana-Zustand.

CECA

Ahmet ging oft an der Diskothek „Balkan" vorbei, manchmal hörte er Cecas Stimme, doch er betrat das Lokal nicht. Er war fest entschlossen, Lejla treu zu bleiben, doch im Beisein dieser Frau war er schwach. Er hatte Angst sie wiederzutreffen, ihre magische Anziehungskraft zu spüren.
Manchmal hat er sich gefragt, ob die Liebe zu Lejla ehrlich ist, doch immer wenn er sie eilend aus dem McDonald´s kommen sah, so schön und graziös, wusste er, ohne sie würde er nicht leben können, nur sie machte ihn glücklich.
Ceca fiel tagelang in Vergessenheit.
Als er eines Tages mit Hans aus dem Burgenland kam, wo sie sich mit jungen „Grüner Veltliner" Weinen abgefüllt hatten, verlief die „andauernde" Degustation allerdings nicht ohne Folgen.
Bereitwillig stimmte er Hans zu, noch einen Drink zu nehmen. Da sie schon in der Nähe der Diskothek „Balkan" waren, beherzigte Hans Ahmets Vorschlag, der ihm auf „heimischem Boden" einen ausgeben wollte.
Sie setzten sich an die Bar und bestellten wieder Grünen Veltliner, bei Mile.
Ceca sang nicht. Ahmet hatte sie gar nicht gesehen. Im ersten Moment war er glücklich darüber.
Sie kippten den Wein in sich hinein und bestellten sofort den Nächsten.
Gerade als er gedacht hatte, er würde sie nicht zu sehen bekommen, tauchte sie plötzlich auf und stellte sich zwischen sie an die Bar. Es war klar, dies konnte kein Zufall gewesen sein. Ahmet wurde erneut von Amor getroffen, aber nicht vom Pfeil, sondern vom Pflock. Er hatte sie lange nicht gesehen und somit waren auch die Gefühle fast alle weg. Jetzt begann alles wieder von vorne.
Sie war wunderschön. Sie hatte wieder enge, diesmal braune Hosen mit kleinen Streifen, an. Oben trug sie ein gelbes, durchsichtiges Hemd mit weitem Ausschnitt.

Der BH platzte fast vom Gewicht ihrer Brüste, ohne den sie sicher nicht so hoch stehen würden.
„Ich hoffe, ihr habt nichts dagegen, wenn euch eine Dame den Drink spendiert."
Falls keine Verehrer um sie waren, gab sich Ceca selber Komplimente.

„Mile, für mich ein Wodka-Tonic", rief sie, ohne auf die Antwort zu warten.

Beim Kennenlernen küsste Hans ihre Hand, wie ein richtiger Gentleman, dabei hatte er das Grinsen eines erregten Mannes. Ahmet bemerkte überrascht, dass ihre Haare nicht mehr lockig, sondern glatt gebügelt waren.
„Wer hat dich geglättet?", er versuchte witzig zu sein.
Sie tat so, als hätte sie Ahmets Zynismus nicht gehört und redete weiter mit Hans auf Deutsch, dabei war sie mit dem Rücken zu Ahmet gedreht.
Sie sprachen über Musik.
Hans schleimte sich ordentlich bei ihr ein, mit der Lüge, sie würde ihn an Nena, die bekannte deutsche Sängerin, erinnern. Und, dass ihre Stimme so gebildet und atemberaubend klänge, obwohl er sie noch nie singen hörte.
Was die Männer alles im Stande sind, auszusprechen, wenn sie von einer schönen Frau angetörnt werden. Diese dagegen wissen, dass es erstunken und erlogen ist, trotzdem hören sie es gerne.
Ahmet war nicht so jemand und es ging ihm tierisch auf die Nerven.
Lügen und das ganze Getue sind unerlässlich, bis man „es" bekommt und Frauen lieben es trotzdem, ohne wollen sie „es" nicht.

Ceca sprach perfektes und schnelles Deutsch, ohne das klassische „Balkan-Stocken".
Ihre schöne, erotische Stimme machte Ahmet verrückt. Halbbetrunken fuhr er mit seiner Dreistigkeit fort.

„Arbeiten Sie vielleicht für eine Erotik-Hotline, Ihre Stimme kommt mir so bekannt vor?", provozierte Ahmet und berührte ihr Muttermal am freien Rücken, zwischen Hemd und Hose.
 „Kann ich eine präzise Preisliste bekommen: klassisch, Missionar, vaginal, oral und einmal normal, versteht sich?", Ahmet baumelte an der Bar und führte weiter einen Monolog.
Sie drehte sich um und antwortete eiskalt:
„Ja, das habe ich in München gemacht. Ein einfacher Job, ich stöhnte und bereitete dabei mein Mittagessen vor, während starke Männer wie du ins Telefon onanierten."
Sie verabschiedete sich von Hans und ging verärgert.
„Was machst du, Trottel? Diese Frau ist wegen dir gekommen und du baust nur Scheiße!",
kommentierte der halbbesoffene Hans.
Ahmet antwortete nichts. Er winkte ihm kurz zu und meinte, er wolle zu

Fuß nach Hause gehen.
Er ging raus. Der kalte Regen kühlte seinen Nacken und verschaffte ihm wieder klarere Gedanken.

Endlich musste er eingestehen, er hatte sich in Ceca verliebt.
Es war nicht nur der Wunsch nach ihrem Körper. Sein blödes Verhalten war nichts anderes als Eifersucht, weil sie ihm den Rücken zugedreht und mit Hans gesprochen hat.
In seiner blödsinnigen Verliebtheit merkte er nicht, dass sie nur ihr Spiel mit ihm trieb.
Er beschloss, sich bei Ceca zu entschuldigen und saß schon am Abend darauf wieder an der Bar und trank seinen „Grünen Veltliner". Ein Fehler nach dem anderen.
Ceca konnte Entschuldigungen von Männern nicht ausstehen.
Sie stand auf der Bühne und tat so, als würde sie ihn nicht sehen.
In den Pausen war sie mit der Band und ging nicht zur Bar.
Ahmet hatte schon drei-vier Gläser, er wartete, dass Ceca zur Bar kommt, aber vergeblich.

Sie ignorierte ihn.
Dem Barkeeper Mile war alles klar. Er lehnte sich über den Tresen und flüsterte ihm ans Ohr:
„Halt dich von Ceca fern, ich habe gehört, dass ihr Verlobter bald aus dem Krieg zurückkommen sollte. Ein gefährlicher Typ, besser du gehst ihm aus dem Weg."

Ahmet sagte nichts. Er hinterließ Mile etwas Trinkgeld und ging in die kalte Nacht hinaus.
Es war April '95. Lejla war im vierten Monat schwanger. Ahmet befand sich in einer unerträglichen Situation. Einerseits liebte er Lejla, auf deren Bauch er jeden Abend behutsam seinen Kopf legte und jeder Bewegung seines Kindes lauschte, andererseits war er verrückt nach Ceca.
Dieses moralische Dilemma machte ihm zu schaffen und er trank immer häufiger.
Er degustierte den Wein nicht mehr, sondern milderte damit sein Verlangen nach Alkohol.
Die Vorstellung von wahrer Liebe mit einer Person brach über ihm zusammen.
Ihm schien, es gäbe keinen Ausgang aus der Situation.
Er konnte Ceca nicht aus seinem Kopf bekommen. Sie begleitete ihn am Bau, im Auto, im Bett…
Jeden Abend saß er verliebt und hirnverbrannt im „Balkan" und

versprach sich aufs Neue, nie wieder zu kommen.
Er war gegen die magische Kraft dieser Frau machtlos. Ceca war ihrer Macht bewusst und genoss die Rolle der „Sklavenhalterin". Tagelang tat sie so, als würde sie ihn nicht kennen.
Wenn sie merkte, dass er langsam anfing aufzugeben, gab sie ihm vom Weiten ein Lächeln voller falscher Hoffnungen. Manchmal kam sie ihm näher, nur um sicher zu gehen, dass er noch immer in ihrem Besitz war.
Sie liebte es, Männer zu verführen und sie zugleich auch zu quälen.
Als würde sie sich an allen Männern rächen.
Wieder angeregt, kam er weiterhin regelmäßig in den „Balkan".
Er versuchte nett zu sein und etwas davon zu zeigen, küsste er sie hin und wieder auf die Hand.
Damit war ihr bestätigt, sie hatte ihn weiterhin im Griff. Gleich danach ging sie auf Distanz.
Das Hin und Her nahm kein Ende. Sie spielte bewusst mit seinen Schwächen und genoss es, während er litt. Tagelang überlegte er sich, etwas Kluges zu sagen, um sie zu beeindrucken, doch am Ende kam nur Blödsinn heraus.
Er hatte sie mehrmals zum Essen eingeladen, doch mit ihren trivialen, widersprüchlichen Ausreden, konnte sie es immer wieder geschickt vermeiden.
„Ich gehe nicht einfach so mit jemandem aus."
Einmal sagte sie zu. Sie aßen zusammen im leeren Restaurant, das den merkwürdigen Namen „Shangrila" trug. Ahmet war überglücklich. Er schenkte ihr ein Parfüm von „Kenzo", mit einem lustigen japanischen Motiv drauf. Sie kam ungestylt und versuchte festzuhalten, wie unattraktiv sie sei und was er überhaupt an ihr so gut finde.
In ihm kochten Besessenheit und Liebe in Hass auf. Er wusste, eines Tages würde er sich dafür rächen, wie genau, war im allerdings nicht klar. Gewalttätig war er nie, zumindest nicht körperlich.

Sommer '95 startete mit hohen Temperaturen.
Die Volksstammkriege in Bosnien waren noch nicht zu Ende. Die großen Staaten hatten sich endlich dazu entschlossen, den Volksstammhäuptlingen, „das Kommen" anzuordnen.
Ein schwerer Job für die alten Prostatae. Sie wussten, bald würden sie sich von den großen TV-Sendern trennen müssen und das fiel ihnen gar nicht leicht. Sie waren bereits selbstverliebt, kein Wunder, wenn man sich jeden Tag im Fernsehen betrachtet. Sie dachten schon so allmächtig zu sein, um befehlen zu können:
„Stoppt die Zyklonen an unserer Grenze mit allen verfügbaren Mitteln."
CNN fährt schon ins nächste Krisengebiet.

Unsere Machthaber sind bereits in Panik ausgebrochen.
„Der Zirkus fährt aus unserer kleinen Stadt", wie es Balaš so schön sagt.
Man erwartete neue Verbrechen, wie würden sie sonst auf die Titelblätter kommen?
Medien, Patronen der Kriegsverbrechen, veröffentlichen auf den ersten Seiten nur Bilder und Namen von Verbrechen und produzieren damit Neue. Wie hätte der Abschaum von Mensch (seinen Namen erwähne ich mit Absicht nicht, denn das würde sein Rating in den Medien steigern, was auch sein Wunsch ist) sonst Geschichte geschrieben, ohne den Anschlag auf Lennon verübt zu haben?
Und Abschaum gehört unter die Erde, damit der Gestank sich nicht verbreiten kann.
Wäre der Abschaum durch irgendeinen Zufall in einem Heimatkrieg gewesen, dann würde er wahrscheinlich als großer Held gelten und würde gefeiert werden, weil er so verrückt war, um sich zu erschießen und eventuell auch bereit dafür, erschossen zu werden.
In beiden Fällen wäre er ein Held. Im Normalfall nennt man so einen Menschen Verrückter oder Mörder. Da das ein und dieselbe Kategorie ist, sehe ich nicht ein, warum man Helden feiern sollte.
Unsere Anführer haben diese letzte Tat globaler Onanie unfreiwillig und mit geschlossenen Augen vollbracht, jeder sprach sich momentan als Sieger aus.
In den Gesichtern der Soldaten und Politiker mischten sich Siegesjauchzer und wilde Grimassen, so als hätten sie die Welt vor einer globalen Bedrohung gerettet. In Wahrheit haben sie alte Menschen aus ihren Häusern vertrieben und ein neues „tausendjähriges Reich" ausgerufen.
Alle feierten und küssten riesige Flaggen. Wie schwachsinnig muss man sein, um neben so vielen schönen Frauen ein Stück Stoff, genannt „Flagge", zu küssen.
Ich habe den Menschen in seinem Volksstammritual, während er mit der Flagge bedeckt umher tanzt, nie verstanden, sei der Mensch sogar Paulo Coelho selbst.
Es fehlt nur noch die Kriegsbemalung an den Wangen.
So was können sich nur impotente Opas ausdenken. Im Fernsehen waren unzählige Bilder von getöteten alten Menschen, die keine Kraft und auch keinen Willen mehr hatten, vor neuen Siegern zu fliehen.

Im genetischen Code der Balkan-Stämme steht die Jesuiten-Maxime: „Räche dich an alten und wehrlosen Menschen."
Die Trophäe-Kopfschwarten waren meist grau. Comanchen, Sioux Indianer und die Apachen würden sich für ihre Nachfolger schämen.
Die primitive balkanische Gewinneuphorie an jeder Ecke.

Alle sind „sozusagen" Gewinner und angeblich haben alle mit ihrer mächtigen, glorreichen, legendären und unbesiegbaren Armeen neue Siege errungen.
„Papperlapapp", würden ernstzunehmende Analytiker sagen.
„Die Revolution frisst weiterhin ihre Kinder auf", wie es die Kommunisten formulieren würden.
Diese neuen Revolutionäre fressen lieber fremde Kinder. Alle Revolutionsprozesse in der Geschichte haben in einem Blutbad geendet und trotz dessen keine Lösung gebracht.
Hätten sie auf die evolutionäre Entwicklung gewartet, die in diesem Falle nicht lange gedauert hätte, wäre alles ohne Blut ausgegangen, so wie sich die zwei Augen im Gesicht trennten.
Auf allen drei Seiten sind die Ehrenhaftesten draufgegangen. Sie dachten, es wäre ausreichend, wenn man seine Hände nicht schmutzig macht. Vielleicht unter einem anderen Himmelsstrich, aber auf dem Balkan gilt das ganz und gar nicht. Jeder Verbrecher hat den Krieg überlebt, ohne Ausnahmen.
Sie verwandelten sich in Businessmänner und kooperierten mit den lokalen Politikern.
Metamorphose par excellence. Die Natur (oder Gott) hatte sich da mächtig vertan, sie gab der Kacke ein zu kleines spezifisches Gewicht, so dass sie nie untergehen kann.
Während der Erschaffer, sei es Gott oder die Natur, die ersten Weine degustierte, schuf er das Wasser mit einer „Anomalie", indem es bei vier Grad auf den Grund des Teiches „fällt" und die Kacke weiterhin schwimmt, unabhängig davon, ob sie noch immer am Abdampfen ist oder nicht.

Lejla brachte Anfang September ein Mädchen zur Welt. Sie gaben ihr den Namen Selma.
Sie hatte Lejlas große, schöne Augen. Ahmet war von seinem Mädchen verzaubert und verbrachte jede freie Minute mit ihr. Er hockte neben ihrem Bettchen und sang ihr Schlaflieder.
Wenn das nichts brachte, trug er sie stundenlang auf den Armen und wiegte sie zärtlich in den Schlaf. Sobald er sie niederlegte, schrie sie auf. Lejla sprang immer aus dem Bett und murmelte, sie wäre erst eingeschlafen. Er gab sie Lejla zum „Tanken". Raffiniert linste er in Lejla Ausschnitt und verlangte nach der „anderen", während sie übermüdet die Kleine stillte. Er schrie sogar wie Selma, aber zwecklos.

In den „Balkan" ging er monatelang nicht. Er hatte Ceca fast völlig vergessen, und ihn überkam der Eindruck, sich durch seine neue Liebe

von ihrer Magie befreit zu haben. Die neue kleine-große Liebe wird die andere Frau in die Knie zwingen. Babybrei bereitete er mit großer Leidenschaft zu, auch wenn es große Schwierigkeiten beim Übersetzen der Texte auf den Packungen, wie „Aptamil" und „Milumila" gab. Lejla stillte sie nur zehn Tage. Selma konnte nie genug kriegen. Als sie sich „Aptamil" gekrallt hat, bekam Ahmet seine kleine, aber schöne Brust wieder.

LEIDENSCHAFT

Das Jahr '95 neigte sich dem Ende zu. Er kam mit Hans aus dem Burgenland. Leicht benommen vom Wein haben sie beschlossen, wieder im „Balkan" vorbeizuschauen. Ahmet erklärte Hans in seinem „Balkan-Deutsch", dass „Balkan" einen exterritorialen Status hatte, so etwa wie ein Balkan-Konsulat oder noch genauer ein Balkanisches Kulturzentrum. Im Stehen bestellten sie an der Bar einen Heurigen. Der junge Weißwein hatte den Geschmack frisch gepflückter Trauben. Beide waren dreckig und wollten auch nicht lange bleiben.
Ceca sahen sie nicht. Als hätte sie irgendeine Protokollierung der Gäste, stand sie auf einmal wieder zwischen ihnen. Sie begrüßte Hans und kehrte Ahmet den Rücken zu. Sie trug ein am Rücken offenes Kleid, der Schlitz ging bis zum Slip runter. Ahmet schaute über den Tresen und sprach kein Wort. Er erinnerte sich an alle Dummheiten, die er ausgesprochen hatte und beschloss zu schweigen. Hans wurde alles klar, nach einigen höflichen Sätzen verabschiedete er sich von Ceca, winkte Ahmet zu und ging hinaus. Sie drehte sich langsam um. Er ging einen Schritt zurück, um seinen verschwitzten Körper von ihr zu distanzieren. Er wusste nicht, dass sie ihn bereits gerochen hatte. Ihm wurde bewusst, dass sie in Wirklichkeit nicht so schön war, wie er es empfand, aber die Anziehungskraft war weiterhin mächtig. Zum ersten Mal fühlte er, dass sie ebenso empfindet.
Eine absolute Resonanz zweier Magnetfelder. Beide wussten, dies war der Moment. Sie schauten sich lange an, ohne was zu sagen. Er traute sich nicht, ein Wort auszusprechen.
In solchen Situationen kamen bisher nur unpassende Worte von ihm. Es gab kein Lächeln, keine Geste.

„Komm hoch zu mir, wenn du rausgehst gleich beim Hintereingang", sagte sie und ging zur Holztreppe, ohne seine Antwort gehört zu haben. So frauenhaft, wie Damen aus Cowboy-Filmen kurz vor der Paarung mit stinkenden Viehtreibern.
Ahmet trank seinen Drink in Ruhe aus. Gedanken kreisten in seinem Kopf, was hätte er einst für diesen Moment gegeben. Er dachte, dies würde nie geschehen und jetzt war es so einfach.
Nächtelang träumte er davon, dass sie „Ja" sagt. Und jetzt, wo es passiert war, gab es keinerlei Begeisterung. Leere. Sollte er hoch gehen oder sich

auf den Weg nach Hause machen.
Er bestellte noch ein Glas Wein. Er schaute sich an, er war dreckig. Ihm war bewusst, dass er nach Schweiß stank, obwohl er seinen Schweiß selber nie gerochen hatte. Er erinnerte sich, wie er früher immer in Parfüm gebadet hat, bevor er in den „Balkan" ging. Nie sah er schlimmer aus. Diesmal war es ihm egal.
„Zahlen, bitte", rief er Mile zu sich.

„Du zahlst ein anderes Mal", winkte Mile und lächelte.
„Pass nur auf, es könnte dich teuer zu stehen kommen", als wüsste er von ihrem Gespräch Bescheid.

Er ging zur Hintertür und bewegte sich mit trägen, unentschlossenen Schritten die Stiegen hinauf.
Er dachte noch immer nach, ob er es tun sollte oder nicht. Eine der Türen war ein Spalt offen. Er schob sie langsam weg und blieb stehen, um sich an das Zwielicht zu gewöhnen. Ceca war mitten im Zimmer über den Tisch gelehnt, sie hatte nur ihre Unterwäsche an.
Damenhaft hielt sie neben ihrer rechten Wange eine Zigarette in der Hand.
Eine blaue Rauchwolke stieg über ihren Kopf. Die Außenbeleuchtung strahlte durchs Fenster und warf einen Umriss ihres wunderschönen Körpers. Sie war, im wahrsten Sinne des Wortes, eine Göttin in Frauengestalt. Nach diesem Augenblick gab es kein Zurück mehr.
Nicht Mal die Taue, die Odysseus aufhalten konnten, hätten hier geholfen.
Ahmet ging ohne Worte auf sie zu, packte sie mit beiden Händen am Arsch, wovon er monatelang geträumt hatte, und hob sie auf den Tisch hinter ihrem Rücken.

Sie küsste ihn und schob ihre Zunge tief in seinen Mund, während er ihren runden Arsch drückte, so fest, wie er konnte. Sie hatte den Ausdruck eines zufriedenen Weibchens, das die volle Kontrolle über ein wildes Männchen besaß. Ihre Zigarette behielt sie weiterhin in der Hand, mit der anderen klammerte sie sich an seinem Hals fest. Ahmet öffnete seine Hose in einem Griff, zerfetzte ihren Slip und drang mit einem heftigen Stoß ins Paradies männlicher Träume. Sie schrie auf und rückte verängstigt zurück. Plötzlich warf sie die Zigarette weg.
„Was schiebst du da in mich hinein?"
„Nichts", antwortete Ahmet gelassen. Zum ersten Mal fühlte er, Macht über die verängstigte Ceca zu besitzen.
Sie stand auf, nahm ihn in die Hand und flüsterte: „Oh Gott, er ist so groß. Bitte langsam, ich habe Angst", sagte sie und richtete ihn.

Ahmet drang vorsichtig bis zum Ende in sie hinein. Ceca stöhnte leise auf und suchte eine schmerzlose Pose. Er ging langsam zurück und stieß wieder an, diesmal tat er es heftiger.
Ihr Stöhnen wurde immer lauter, und er erklang im Rhythmus seiner Bewegungen.
Vor Schmerz und Lust, fing sie an, zu schreien. Sie bewegten sich im Rhythmus tierischer Paarungen.
„Wie ist dein Name, du Monster?", fragte Ceca und schnappte nach Luft.
„Ahmet", antwortete er und beschleunigte sein Tempo.
„Du bist ein...", sie schwieg auf einmal.
„Du meinst ein Balija", brachte er ihren Satz zu Ende, und drang mit voller Kraft in ihren Körper ein.
„Ich habe also..."
„Ja, und zwar mit einem Balija", fügte er hinzu und übernahm die absolute Kontrolle über Ceca.
„Willst du, dass ich aufhöre?"

Eine Antwort gab sie ihm nicht, stattdessen stöhnte sie weiterhin schmerzlich in ihrem masochistischen Wohlempfinden.
„Willst du, dass ich ihn heraushole?", fragte Ahmet eiskalt. Ihm war klar, jetzt beherrschte er ihren Körper, ihre Seele. Er beschleunigte seine Bewegungen wieder.
„Nein, mach nur weiter, Balija. Nur noch ein bisschen, so, ja, noch ein bisschen, er ist so gut, noch mehr, mehr, nur noch ein bisschen mehr....". Ceca schrie und bekam ihren Orgasmus, während sich ihr Körper zusammenkrampfte. Sie hatte das Gefühl, ihr Körper würde auseinanderfallen. Sie fiel ohne Kraft zurück auf den Tisch. Ahmet machte mit gleicher Wucht weiter, so dass der Tisch fast zusammenbrach. Als er zum Orgasmus kam, zuckend, wie ein geiler Hengst, lag sie wehrlos unter ihm, und ihr Stöhnen voller Lust und Schmerz war immer weniger zu hören, so als hätte sie gerade entbunden.
Ahmet nahm ihn langsam raus und wunderte sich, wie steif er immer noch war. Er setzte sich in den Sessel und atmete schnell, wie ein Pferd nach dem Laufen. Er bewegte das Häutchen, das ihm sein Leben gerettet hatte, rauf und runter und genoss den verlängerten Orgasmus.
Er schaute sich ihren nackten Körper an. Ihr Hals und ihre Arme waren muskulös, anders als der Rest ihres fraulichen Körpers. Als hätte sie seine Gedanken gelesen:
„Ich habe Handball gespielt, war sogar in der Ersten Liga", sie drehte sich zur Seite und nahm das Täschchen mit den Zigaretten. Sie zündete eine an und nahm einen tiefen Zug. Mit offensichtlichem Genuss atmet sie aus und stützte sich auf ihre Ellenbogen.

Sie schaute Ahmet an, als wäre er ein Gott.

„Ich bin sechsundzwanzig Jahre alt, und heute bin ich das erste Mal mit einem Mann gekommen", flüsterte Ceca. Sie stand auf und kniete, wie eine Sklavin, vor Ahmet nieder. Sie lehnte ihren Kopf an seinen Oberschenkel und rauchte genüsslich ihre Zigarette weiter. Sie hauchte den Rauch in Ahmets „Monstrum", den er immer noch in der Hand hielt.

„Jahrelang kam ich nur mit Hilfe meines Fingers, manchmal auch mit einem Vibrator. Männer hatten mich wenig, oder gar nicht angezogen. Ich habe schon gedacht, dass ich im Sex nichts mehr Neues erleben könnte. Heute bin ich wie neugeboren."
Sie stand auf und machte das Licht an. Blut rannte ihre Beine runter. Sie ging verängstigt ins Bad.
„Mach dir keine Sorgen. In zwei-drei Tagen wird es vergehen.", rief ihr Ahmet nach.
„Woher weißt du das?"
„Ich weiß es, sehe es nicht zum ersten Mal."

Ahmet wurde vom Sklaven zum Sklavenhalter. Er hatte sich angezogen und war gegangen, bevor sie aus dem Bad kam.

Wien war in vorweihnachtlicher Stimmung geschmückt. Auf allen Seiten waren glitzernde Lichter, Tannenbäume und verschiedener Weihnachtsschmuck. Es sah so aus, als hätten die Tannenbaumverkäufer halb Österreich gefällt. Die Bäume haben sie geschickt durch Metallröhre gezogen, die mit Netzen umhüllt waren
Die Leute, mit ihren strahlenden Gesichtern, hatten es alle irgendwo eilig. Der Geruch großer, italienischer Maroni holte ihn in die Realität zurück. Er kaufte sich eine Tüte und ging weiter. Eine Tüte mit fünf-sechs Maroni kostete zwanzig Schilling.
„Das sind drei Mark, also eine Maroni kostet eine halbe Mark. So viel kostet bei uns eine Kugel", dachte er. „Sollte ich je nach Bosnien zurückkehren, wäre das ein gutes Business. Bei uns kriegst du Maroni fast umsonst."
Sein Freund aus der Grundschule, den alle „Totoš" nannten, wurde von unseren Leuten wegen Dumpingpreisen von einer halben Mark festgenommen, weil die Kommandoeinheit für eine Kugel eine Mark zahlte, den Marktpreis für die Abwehr des eigenen Volkes.

Ahmet spazierte langsam und dachte, was ihm gerade eben widerfahren war.

Den Sex mit Ceca erlebte er vor allem als eine große Erleichterung. Jetzt war er endgültig von ihrem hypnotischen Einfluss befreit.
Gerade das war ihm das Wichtigste im Leben: „Immer frei sein".
Er hatte die Abhängigkeit von Cecas magischer Anziehungskraft schwer ertragen. Seinen neuen Status wollte er nicht missbrauchen. Schon am nächsten Tag war er wieder bei ihr und brachte ein kleines Geschenk mit, einen Slip. Sie hat sich über das Geschenk gefreut (wie alle Frauen, seit der Entstehung der Welt). Zu seiner Bewunderung war sie fast sauer wegen seiner Sorge. Ceca liebte den psychischen Schmerz, wie auch den körperlichen. Ahmet hatte das nicht sofort verstanden.
Je mehr Schmerzen er ihr zufügte, desto mehr hat sie ihn geliebt. Sie mochte keine Vorspiele und Zärtlichkeiten. Am meisten liebte sie es, wenn er in sie eindrang, während sie noch gar nicht feucht war, wie beim ersten Mal. Jede Zärtlichkeit hinderte sie daran, zum Orgasmus zu kommen.

Alles war O.K. Die Blutungen hatten aufgehört. Sie wollte es wieder und sofort. Ahmet war der Gestalter des Geschlechtsakts, sie die hörige Sklavin. Er ordnete an, sie sollte sich in den Sessel niederknien. Er wollte sie zwischen ihren festen Arschbacken auseinandernehmen.
Ihr Geruch verwandelte Ahmet in eine Bestie. Er hielt sie an den Hüften und drang so heftig in sie hinein, dass sie anfing, unkontrolliert zu schreien. Es hörte sich an, wie ein merkwürdiges, grobes männliches Geröchel. Sie kam mehrmals nacheinander in Krämpfen zum Orgasmus. Für Ceca wurde er zum Gott dieser Welt. Der Prophet Jesus, Mohammed. Sie erfüllte ihm jeden Wunsch. Die beiden stellten eine perfekte Sexmaschine dar. Dessen waren sie sich bewusst, so dass ihre gelegentlichen Treffen immer mit Hardcore-Sex endeten. Sie haben es genossen, sich gegenseitig ihre süß-sauren Körpersäfte abzulecken. Der Geruch ihrer verschwitzten Körper war der beste Katalysator für animalischen Sex. Sie haben nie vor dem Sex geduscht. Ahmets Gefühle veränderten sich in kurzer Zeit von körperlicher Anziehung zu flüchtiger Verliebtheit, wieder zurück zur körperlichen Begierde.

Das Körperliche hatte seine innere Haltung gebrochen. Während er Lejla küsste, war er mit dummen Ausreden bewaffnet und bereits auf dem Weg zu Ceca. Oft hasste er sich dafür.
Es war wie ein natürlicher Drang nach Paarung, zwei perfekte Elemente des Periodensystems mit gegensätzlicher Ladung. Die Arier wären zufrieden gewesen, Darwin wahrscheinlich auch.
Reine Chemie, das Periodensystem der Elemente, die ideale Kombination, aus der eine enorme Energie frei wird und dadurch wieder neues Leben

entsteht.

Die Natur weiß es schon lange, dass durch die Synthese zweier bedingt explosiver Elemente, Sauerstoff und Wasserstoff, Wasser entsteht, die Quelle neuen Lebens, und dass dabei viel Energie produziert wird, genug, um den Bus in Stuttgart anzutreiben.

DIE LIEBE IST SCHMERZHAFT, MEINT DER IGEL...

Der Barkeeper Mile hatte Recht gehabt. Ceca kam Ahmet teuer zu stehen. Ende Februar '96, an einem kalten Abend hatten sie Sex in ihrem Auto, auf einem unbeleuchteten Parkplatz neben dem Park in der Triester Straße. Ihr Verlobter Milan war zurückgekehrt aus Serbien. Sie trafen sich nicht länger in ihrem Zimmer, wo seit seiner Rückkehr auch er hauste.

Als Ceca den vernebelten grünen Passat laufen ließ, merkten sie nicht, dass ihnen ein alter weißer Mercedes folgte. Sie trennten sich in der Nähe von Ahmets Wohnung und er beeilte sich nach Hause. Als Ceca hinter der ersten Ecke verschwand, blieb der Mercedes etwas weiter vor Ahmet stehen. Ahmet hatte nicht darauf geachtet. Er steckte seinen Kragen auf und spielte schon in Gedanken mit seiner Tochter. Als er neben dem Mercedes vorbeiging, sprang plötzlich ein kräftiger junger Mann „a la Franca" mit Kurzhaarschnitt aus dem Auto und schlug ihn mit einem stumpfen Gegenstand auf den Hinterkopf.

Später haben sie ihm im Krankenhaus gesagt, dass er höchstwahrscheinlich mit einem Baseballschläger getroffen wurde. Dieser ist in den medizinischen Enzyklopädien längst vorhanden, wie auch der Begriff „Schädelfraktur".

Er fiel wie ein Baum. Aus dem Auto kamen noch zwei starke junge Männer mit Kriegsfrisuren. Sie traten ihn sofort auf den Kopf und in den Rücken.
Ahmet war nur halbwegs bei Bewusstsein und spürte die Schläge fast gar nicht mehr.
Sein Gesicht war voller Blut. Sie stellten ihn auf die Beine, durch seine vernebelten, blutigen Augen sah er Milan zum ersten Mal.
Er trug einen langen Mantel.

Milan kam auf ihn zu. Das bisschen Licht schien direkt auf seinen Kopf. Bis dahin waren sie nie aufeinandergetroffen. Auch wenn es fast völlig dunkel war, sah er seinen Bart und eine schiefe Narbe auf seiner Stirn, die seine rechte Augenbraue in zwei teilte und dort endete.
Milan musterte ihn kurz, so als wollte er begreifen, was Ceca an ihm fand. Er drehte sich langsam um, so als wäre er nicht interessiert, ging

ein Stück zurück und holte Anlauf (so wie damals auf Jahrmärkten, wo wir stolz auf Ledersäcke hauten, um unsere Kraft vor den anwesenden Weibchen zu zeigen). Er schlug ihn mit der Faust mitten ins Gesicht, und zersplitterte seine schon gebrochene Nase, dabei verletzte er sich selbst an den herausschauenden Nasenknochen.
Ahmet fiel zu Boden. Er war noch bei schwachem Bewusstsein. Auf einmal hörte er eine unbekannte Stimme:
„Komm Boss, wir gehen, die Polizei kann vorbeikommen."
Als er dabei war, sein Bewusstsein zu verlieren, hörte er Milan, wir er fluchte: „Ich ficke deine [45] Mutter!", und sein Jagdmesser aus der Messerscheide rauszog.
„Ich habe ihr gesagt, ich werde ihm die Kehle durchschneiden."
Er kannte den Klang all zu gut. Die Angst getötet zu werden, ließ ihn sofort, zu sich kommen. Er versuchte sich umzudrehen, doch Milan kniete schon auf seinem Rücken. Auf einmal hörte man ein lautes Bellen, Milan zuckte auf und drehte sich um. In diesem Moment griff sich Ahmet instinktiv mit der linken Hand am Hals. Milan fuhr mit dem Messer fest über seine Kehle und sprang auf.
Er rannte zum Auto. Das Letzte voran er sich erinnern konnte, war ein Hund, der das Blut von seinem abgetrennten Finger abgeleckt hatte. Er lachte das Tier, das ihm das Leben gerettet hatte, sogar noch an. Schließlich wachte er im AKH auf. Ihm war nicht sofort bewusst, wo er sich befand. Er war mit Verbänden eingewickelt. Neben ihm saß Lejla und streichelte zärtlich sein Gesicht. Er wusste nicht, dass er drei Tage bewusstlos gewesen war. Lejla lehnte sich vorsichtig vor und küsste seine Augen. Sie liefen mit Tränen auf, die nicht fließen konnten. Er erinnerte sich wieder an den Irrsinn mit Ceca.
Ahmet liebte seine Lejla abgöttisch, vom ersten Augenblick an. Den Wahnsinn mit Ceca konnte er sich nicht verzeihen, ebensowenig erklären.

Er blieb über zwei Monate im Krankenhaus.
Ihm wurden seine zerschmetterte Nase und die halb abgetrennten Finger operiert.
Einer der Finger war ganz weg. Später wurde er am Tatort von Schnüffelhunden gefunden, aber für eine Reparatur war es leider schon zu spät gewesen. Die Polizei kam mehrmals und befragte ihn bis aufs Detail, doch er beteuerte immer wieder, er könnte sich an nichts mehr erinnern und wüsste nicht, warum man ihn angegriffen hatte. Sie zeigten ihm sogar Bilder von irgendwelchen Typen, sogar der alte weiße

45 Siehe 6

Mercedes war auf ihnen zu sehen. Ahmet blieb dabei, dass ihm nichts davon bekannt wäre.
Unter den Bildern war dennoch keines von Milan. Ihn hätte er sicher wiedererkannt.
Lejla erzählte er die gleiche Geschichte, auch wenn sie ihm das nie abgekauft hatte.
Die mühsamen Tage im Krankenhaus vergingen. Neben ihm lag ein Österreicher, der am Magen operiert worden war. Er war Bauarbeiter, wie Ahmet, und hatte ein blasses, langes Gesicht, es schien mit jedem Tag länger zu werden. Seine Diagnose war Krebs. Ahmet wunderte sich, dass auch hier das Wort „Krebs" eine zweifache Bedeutung hatte. Er erinnerte sich an den Witz über zwei Krebse, die neben einem Bach rauchten: „Raucht nur, dann bekommt ihr einen Menschen an der Lunge."

Er konnte nur mit großer Mühe essen, erbrach aber alles gleich wieder.
Sie bekamen sogar fast jeden Tag Besuch von einer Nonne. Der Glaube an Gott war seine letzte Hoffnung. Sie beteten zusammen. Er hoffte auf ein Wunder, doch das Wunder kam nicht und er verstarb noch bevor Ahmet das Krankenhaus verlassen konnte. Auf der anderen Seite von Ahmets Bett lag ein gut gebauter Arier-Apollon mit halb versagtem Herzen. Er war keine Vierzig.
Mit Ahmet redete er überhaupt nicht. Wahrscheinlich erlaubten es ihm seine Arier-Gene nicht.
Man bereitete ihn für eine Herzoperation vor. Er war einer von denen, die dachten, man könnte die Milch ewig von der Kuh stehlen, ohne dass die Natur sich rächt.

Draußen war bereits Mai. Der Frühling umnahm schon längst die Österreichische Hauptstadt.
Ahmet schaute sich vom Fenster die Weingüter am westlichen Stadtrand von Wien an.
Die Arbeit im Weingarten mit Hans war ihm ans Herz gewachsen. Er hörte nicht die Tür, als Lejla ins Zimmer rein kam. Auf einem Arm hielt sie Selma, in der anderen Hand eine gelbe Tüte von „Billa".
Zum ersten Mal nach dem Überfall sah er seine kleine Tochter wieder.
Er hatte Lejla verboten, sie mitzunehmen, bis die Blutergüsse in seinem Gesicht verschwunden waren.
Selma fing verängstigt an zu heulen, als Ahmet sie aus Lejlas Armen „riss". Beide weinten, während er sie an seine Brust drückte.

„Lass das Kind, siehst du nicht, dass sie weint", sagte Lejla und schenkte ihm köstlichen, grünlichen Wein ins Glas. „Das schickt dir Hans und

fragt, ob er einen neuen Mitarbeiter für seinen Keller suchen soll?"
Er goss den Wein mit einem Schluck in sich hinein und umarmte Lejla.
„Du liest meine Gedanken, Hübsche", Ahmet küsste sie aufs Auge. Er liebte es, sie aufs Auge zu küssen.
„Lass, lass, ich habe wieder zur Billigkosmetik gewechselt,...was soll´s, man muss sparen..., du wirst mir noch alles verschmieren."
Ahmet grief nach ihren kleinen festen Brüsten. Er nahm keine Rücksicht auf seinen schwerkranken Zimmergenossen, der schon lange Zeit im Koma lag. Dieser erlangte nur selten das Bewusstsein, aber nur für eine wenige Augenblicke, und fiel danach wieder ins Koma.
„Lass mich, du Unhold, das ist ein Krankenhaus", Lejla drückte ihn weg.
Ahmet zog sie fest zu sich und küsste sie hinterm Ohr. Selma beobachtete alles mit Erstaunen und fing wieder an, zu weinen. Da war Schluss mit ihrem Liebesspiel.

Ende Mai ´96 war Ahmet völlig genesen.
Seine Nase blieb etwas schief. Aber er konnte sich überhaupt nicht daran gewöhnen, dass er jetzt einen Finger weniger hatte. Es war der Zeigefinger an seiner linken Hand.
Er war Linkshänder und das störte ihn extrem.
Die humorvolle Lejla scherzte immer, wenn sie sich gestritten haben:
„Mach, du Held, droh mir jetzt mit diesem Stumpf."
Den Sommer über richteten sie ihre neue Wohnung ein, die sie in der Nähe von Schönbrunn gefunden hatten. Nach dem Mutterschaftsurlaub begann Lejla, bei „Billa" zu arbeiten. Sie sortierte Obst und war überglücklich mit ihrem neuen Job. Von Zeit zu Zeit arbeitete sie auch noch nebenbei in einer Boutique, was ihr sehr viel Spaß gemacht hat, denn die Besitzerin Gertrude ermöglichte es ihr, zu nähen und zu viel niedrigeren Preisen dort für sich einzukaufen. Es schien ihr fast, ihren Jugendtraum, als Schneiderin und Designerin zu arbeiten, erfüllt zu haben. Sie nähte, korrigierte und besserte die Kleider aus. Nach kurzer Zeit verdiente sie mit ihrem Nebenjob mehr als bei „Billa".
An manches ihrer Kleider klebte Gertrude „Nuovi arrivi" Milano Fashion Week drauf.
Den Preis verdreifachte sie. Lejla war stolz.

Sie machte ihren Führerschein. Die Tests schaffte sie schon beim ersten Versuch, doch bei den Fahrstunden ging es nicht so leicht. Beim dritten Anlauf hat sie dann bestanden.
Ahmet machte gerne Witze.
„Die lassen dich absichtlich nicht bestehen, wollen deine schönen Beine so oft wie möglich zu sehen bekommen". Sie trug gerne Miniröcke. Ihre

Beine waren wie ausgegossen. Und schöne „Fahrerinnen" in Miniröcken waren immer schon anziehend.

Ahmet war weiterhin im „Strabag" beschäftigt. Er machte viele Überstunden, und vom Geld haben sie sich ein neues Auto gekauft, einen Audi Karavan. In den Parkanlagen von Schönbrunn lernte Selma laufen. Bis zu ihrem ersten Geburtstag, im September, konnte sie schon in die Arme der Eltern laufen. Ihre wenige Freizeit verbrachten sie zusammen bei langen Spaziergängen um Schönbrunn.

Selma faszinierten die Eichhörnchen und sie liebte Schönbrunn. Diese Stunden waren der Gipfel des Glücks, Ahmet hat es genossen. Selma rannte von einem Eichhörnchen zum anderen und lachte. Er beobachtete sie aus dem Augenwinkel und las Rousseaus „Bekenntnisse". Das Buch hatte er zufällig in einem Altwarengeschäft Nähe Naschmarkt gekauft.
Der Laden gehörte einem Serben. Das Buch war alt und schäbig, in kyrillischer Schrift geschrieben. Wie viel man aus einem Buch, das vor zweihundert Jahren geschrieben worden ist, lernen kann. Beim Umblättern jeder Seite streichelte er Selma zärtlich am Kopf. Sie war ständig in seinem warmen Magnetfeld. All das kostete nichts, und selbst wenn es was gekostet hätte, würde man es nicht kaufen können.
Ihnen fehlte nur die Eisdiele „Tichy", die jetzt viel zu weit weg war.
Zumal wenn beide arbeiteten, musste Selma tagsüber in den Kindergarten, im naheliegenden Meidling. Die ersten Tage im Kindergarten haben ihr gar nicht gefallen, doch das änderte sich schnell.
Sie liebte Tante „Gaman" (Dagmar), eine große, schöne, aber sehr magere Dame mit langen schwarzen Haaren.

Von Ceca und Milan hatte Ahmet lange Zeit nichts gehört.
In der Balkan-Klatschpresse las er, dass Ceca in Serbien und Bosnien auftrat. Der Winter verging, wie auch der Frühling '97. In den Balkan fuhr er nicht. Manchmal hatte er Albträume, wie Milan versuchte, ihm die Kehle durchzuschneiden. Beim Klang des Messers, das aus der Metallmesserscheide herausgezogen wird, wachte er immer verschwitzt und verstört auf.

DAYTON UND MÜNCHHAUSEN DURCH DIE GESCHICHTE

Das Dayton-Abkommen besiegelte den endgültigen Frieden in Bosnien. Die Herrscher der Balkankriege, „eingesperrt" in einer amerikanischen Militärbasis, unterschrieben das, was für sie bereits vorbereitet worden war. Am Ende haben sie sich gegenseitig umarmt und sich mit den internationalen Präsidenten fotografiert, so, als wären alle von gleicher Bedeutung. Danach gingen alle nach Hause. Das Volk sollte „Brot und Spiele" serviert bekommen, was Besseres hatten sie nicht drauf.
Zuerst arbeiteten sie an der Herstellung der Wahrheit, in der gerade sie als Gewinner dastanden.
Darin sind die Balkan-Volksstämme definitiv die Besten auf der Welt (der Baron Münchhausen persönlich wäre beschämt). Zur ersten Phase gehört das permanente, jahrelange Belügen anderer. Durch die ständige Wiederholung dieser Lügen fangen sie sogar selbst an, daran zu glauben. Letzendlich wird das Ganze noch mit Gusla-Musik angereichert und so an die nächste Generation weitergegeben.
Die Serben haben auf Kosovo „gesiegt", um danach „freiwillig" fünfhundert Jahre unter türkischer Vormacht zu leben. Eine längere Besatzung, praktisch ohne jeden Widerstand, hat es in der Geschichte des „heldenhaften" Volkes nicht gegeben.
Bosnier, Kroaten und Slowenen hatten sich ebenfalls „heldenhaft" gegen Türken, Ungarn und Habsburger gewehrt. Sie warteten auf „Godot" bis zum finalen Sieg, beziehungsweise bis zum zufälligen Zerfall der genannten Länder. Blut ist kein Wasser. Die Kommunisten haben im selben Takt weitergemacht. Der Partisanenaufmarsch im Zweiten Weltkrieg war in Wahrheit ein Getümmel auf den Klippen Bosniens, in Erwartung auf die globale Versöhnung der großen Wehrmächte.
„Der altbekannte strategische Trug", in der Schlacht an der Neretva ist in Wirklichkeit ein Falsifikat.
Als die Verwundeten der Partisanen anfingen zu singen, sollen sich die Deutschen in die Hose gemacht haben und mit ihren Panzern abgebogen sein. Das gibt es nicht mal mehr in Kinderbilderbüchern. Um zu ergänzen, beim Rückzug wurde eine Brücke zerstört, die sich kurz darauf als einziger Weg zur weiteren Flucht ergab, nun aber rückwärts, über die halb eingestürzte Brücke.
In der Schlacht an der Sutjeska ließ der Generalstab seine Verwundeten

wie Opferlämmer zurück, sie sollten, hatte man gesagt, von Sava Kovačević und nur einigen wenigen verbliebenen Soldaten beschützt werden. Der Generalstab verdrückte sich „listigerweise" auf die andere („weiche") Seite des Reifs.
Wie stark die Partisanen waren, zeigt auch das Beispiel der „Una-Bahn", die ein wichtiger Kommunikationsweg des Dritten Reiches gewesen ist. Im Zweiten Weltkrieg war sie nur wenige Tage geschlossen, während sie in unserem Volksstammkrieg sofort dicht gemacht wurde und bis heute nicht funktioniert. Sie wussten, dass sie der mächtige Gegner (die Deutschen) dafür hart bestraft hätte. Die Völker vom Balkan mögen keine Auseinandersetzungen mit Stärkeren, lieber üben sie das Heldsein auf Schwächeren. Die Balkankonflikte der letzten hundert Jahre haben sich so trivial wiederholt, dass man überhaupt keine zeitliche Distanz mehr benötigt, um sie zu analysieren.
Man könnte sie sogar mit großer Wahrscheinlichkeit vorhersehen, ohne mit der Geschichte besonders vertraut zu sein oder von der Handfläche zu lesen.
Das bemerkten zunächst die Zigeunerinnen, die bei den Männern kurze Linien des Lebens „gesehen" haben. Dabei gab kein „Pythian"-Dilemma, sondern ganz einfach: "Gehe, zurückkommen wirst du nicht".

Nachdem sie alle Gruben, nördlich und südlich von der Sava, mit Menschen abgefüllt haben, muss man ein historischer Narr sein, um in der engen Wurst, die man heute „Republika Srpska" nennt, weiter leben zu bleiben. Denn Kroaten und Moslems, nördlich und südlich, sind keine besseren Menschen als Serben. Das sind alles Menschen aus der gleichen Region. Die Serben protzen mit ihrer Orthodoxie und rufen Mutter Russland zu Hilfe.
Die Moslems protzen mit ihrem Islam, drehen ihre Köpfe zu den arabischen und persischen Brüdern. Die Kroaten geben mit ihrem „außer-balkanischen" Status an und machen aus dem Papst einen Gott. Aber wenn es hart auf hart kommt, suchen alle drei Seiten, wie Muschis, Hilfe vom Westen. Niemand rennt seinen Glaubensbrüdern in die Arme (diese bieten sich dafür auch nicht an). Alle stehen sie in endlos langen Reihen für „westliche" Visa. Wenn sie erstmal da sind, verhalten sie sich anfangs ungeheuerlich unterwürfig, sobald sie aber eingesehen haben, dass die westliche Demokratie nicht ableiert, werden sie mutiger und verlangen am Ende mehr Rechte, als sie im eigenen Land hatten. Sie wollen Moscheen, Kirchen, sie wollen den Hodscha vom Balkon hören können, denn um Gottes Willen, das sind doch ihre Menschenrechte.
Ihnen kommt nicht in den Sinn, dass man dort, wo man Gast (Gastarbeiter) ist, nicht nur die Gesetze, sondern auch die Bräuche der Gastgeber

respektieren muss.

Etwas (zum Schluss dieses Monologs) „Haiku"-Poesie, die die Westlichen seit kurzer Zeit immer häufiger im Chor singen:

„Liebe Gäste, seid willkommen, würde euch vor Freude ficken."

Wenn sie ihnen zu essen und zu trinken gegeben haben, schieben sie sie in ihre Ghettos ab und fahren fort:
„Essen, Trinken, alles habt ihr. Fickt euch, macht was ihr wollt."

Ich erinnere mich noch immer mit Abscheu an einen Vater, der gedroht hat, sein eigenes Kind aus dem Fenster zu werfen, sollte er in seine Heimat abgeschoben werden. All das spielte sich vor laufender Kamera ab. Der Gipfel menschlichen Primitivismus. Mehr geht nicht.
„Eigentlich unfassbar", wie es der Herr Krleža sagen würde, beim Rausgehen, um vor seinem Häuschen zu bellen, bevor er anschließend zurückgeht, sich zusammenrollt und wieder einschläft.
(Ein Zitat von Krleža- Anmerkung des Autors).

Jetzt aber zurück in unsere Realität.
Im Fernsehen sehe ich einen eckigen General-Kopf, wie er im Gespräch mit einer Oma ganz selbstzufrieden (als würde er gleich einen Orgasmus bekommen) über sein Kriegsheldentum erzählt. Sie hat ihm, nach zwei gefallenen Söhnen, auch einen dritten und vierten anvertraut, als wäre sie ein Fisch, der Fischlaichen verteilt und nicht die Leben der eigenen Kinder.
Merkwürdig, dass nach dem Krieg nicht die Oma in die Sendung eingeladen wurde, sondern nur der eckige Großkopf von General, als hätte er seine zwei Söhne in den Krieg geschickt und verloren.
Die Menge an Selbstzufriedenheit, die aus seinem Gesicht strahlte, ist nicht zu beschreiben.
Er vergaß längst, dass er in Panik, während der Tschetnik-Offensive, den „Rückzug" angeordnet hatte (ein würdevoller Ausdruck für „Abhauen", ein serbischer Ausdruck für gebildete JNA Offiziere), da ihn die lokalen Kommandanten warnten, sich nicht zurückziehen zu wollen, weil ihre Kinder nur wenige hundert Meter weiter lebten.
Später, als diese den Tschetnik-Ansturm verweigerten, fiel er ihnen um den Hals.
Lassen wir mal die Verlierer Geschichte schreiben, so würde man sicher neue Konflikte verhindern.
Vielleicht würde dann auch die Ausschiffung in die Normandie als eine

dilettantische Militäraktion gelten, aber es wären wenigstens tausende Leben gerettet worden. Aber man musste sich beeilen, die „Roten" waren bereits an der deutschen Grenze. Eine spätere Analyse dieses, aus militärischer Sicht, fehlgeschlagenen Einsatzes war nicht möglich. Grund dafür, Eisenhower, Kommandant der vereinten alliierten Streitkräfte, war bereits Präsidentschaftskandidat, später dann mächtiger Präsident in zwei Mandaten.

Amerika profitierte im Zweiten Weltkrieg am meisten. Die U.S.A erlebte eine fantastische Expansion.

Das imposante Großbritannien tauschte seinen Stolz gegen langfristige Kredite bei den U.S.A ein.

Bald darauf verloren sie auch Indien. Selbst der Plan von Marshall konnte nichts ändern.

Nur Deutschland gelang eine bemerkenswerte Regeneration in kürzester Zeit.

Aber nicht wegen Marshall, sondern dank der Genetik.

DIE ERSTE REISE NACH HAUSE
(AUF DER BRANDSTÄTTE KRÄHT DER HAHN „WILLKOMMEN, HERR PRÄSIDENT")

Im Sommer '97 sind sie zum ersten Mal zusammen nach Bosnien gefahren.
Ahmet hatte etwas Bedenken wegen seinem Deserteur-Status und wollte deswegen nicht früher fahren. Seine Mutter war krank, so beschloss er, sie zu besuchen, komme was wolle.
Er wusste, es würde unangenehme Begegnungen mit alten Freunden geben.

Auf der Fahrt durch Kroatien und Bosnien die gleichen Bilder. Zerstörte Häuser, verwüstete Dörfer.
Häuser zu vernichten, ohne Maschinen und Dynamit, nur mit Hilfe von Hass und Primitivismus, so was ist überhaupt nicht einfach. Wahrscheinlich würden sich selbst die Vandalen, nach dem Tumult in Rom vor tausendfünfhundert Jahren, wie „kleine Kinder" vorkommen, hätten sie die Gelegenheit gehabt, aus klimatisierten Bussen zu beobachten, wie es die Balkaner machen. Das Wort „Vandalismus" würde man heute als Deminutiv von „Balkanismus" verwenden.
Nur die Grabstätten waren neu eingerichtet. Die Naiven, die sich auf Gott und die Gerechtigkeit verlassen hatten, lagen untief unter der Erde begraben. Die Verwesung hat bereits die Endphase erreicht.
Im Unterschied zu den Offizieren und Politikern, die sich, anstatt auf Gott, lieber auf die sichere Distanz von allen Kriegslinien verlassen haben. Ein regelrechtes Übermaß an Generälen, Majoren, Rittern, „Goldenen Lilien" und anderen Nachkriegsträgern aller möglichen Auszeichnungen.
Alle moslemischen Brigaden sind ritterlich. Ihnen fehlt nur noch das Kreuz an der Rüstung, um in die Kreuzkriege gegen Saladin reiten zu können. Ein triviales Szenarium in allen Balkankonflikten.

Vor Ahmets Kanton (die offizielle Bezeichnung für Provinzen, wahrscheinlich abgeleitet von „Kanta"[46], denn es wäre wirklich lächerlich,

46 Kanta- (bos. /kro. /serb.) Mülleimer

dies mit der Schweiz zu vergleichen) war der Verkehr lahmgelegt. Eine ganze Kolonne von Autos stand in der brennenden Hitze. Als Ahmet einen Polizisten fragte:
„Warum stehen wir?", musterte er ihn launisch.
„Weißt du das denn nicht, der Vater unserer Nation kommt."
Und wieder das Gleiche. Die Regierung stellt hörige, begrenzte, etwas alberne Typen als Polizisten an, die ihren Präsidenten wie einen Gott anhimmeln. Solche Hofnarren bleiben für immer in ihrer Nähe, denn nur in der Umgebung solcher Debilen können sich die Präsidenten „groß" fühlen.

Ahmet erinnerte sich, wie er vor Beginn des Kriegs, genau hier, an der gleichen Stelle, von zwei Jugendlichen mit grünen Baskenmützen angehalten wurde. Sie hatten auf Befehl ihrer politischen Partei den Verkehr kontrolliert. Zum ersten Mal überkam ihn die Wut, doch er wagte es nicht, zu reagieren, denn die Jungs hielten zwei entsicherte Kalaschnikow in den Händen.

Er wusste, der Krieg war bereits in der Anfangsphase. Jeder Serbe, der hier angehalten worden wäre, hätte sich entscheiden müssen, entweder aus der Gegend fliehen oder sich „seinen Leuten" anschließen, seien es auch die Tschetniks. Im Krieg, der folgte, gab es keine „normale" Armee, sondern nur eine „bloße Horde", wie Nachbar Agan immer sagte.

Auf der Bühne, aber ohne „Muhtaz"[47], spielte am Balkan, zum wiederholten Mal in diesem Jahrhundert, eine Aufführung der politischen Pädophilie. Der Verkehr wurde lahmgelegt, man erwartete den „Vater der Nation", um Gottes Willen.

Kinder, die keine Ahnung haben und am liebsten Fußball spielen würden, in religiöser und traditioneller Bekleidung, unter geteilten Staatsfahnen (wo haben sie bloß so viele her bekommen). Die Lehrerin winkt und beobachtet den Schulleiter aus ihrem Augenwinkel heraus, der die Intensität des Winkens genau analysiert. Die Kinder winken ihrer Lehrerin mit ernsten Gesichtern nach, bis sie von ihr ermahnt werden, dass das Lächeln äußerste Pflicht ist.

Die Kinder zeigen wieder ihre Zähne, und so geht es bis ins Ungewisse, denn es ist eine große Sache, den Vater der Nation zu empfangen. Wieso sollte man stolz auf das „Seine" sein, wenn dies nur zum Hass führt? Warum lehrt man die Kinder nur eine Fahne zu lieben, nur eine Gruppe von Menschen zu mögen? Indirekt fördert man so den Antagonismus

47 Muhtaz- (türk.) Bezeichnung für einen (jungfräulichen) Mann, der orientalische Tänzerinnen bei ihren Tanzeinlagen unterstützt

gegenüber denjenigen, die nicht zu dieser Gruppe gehören. Warum bringt man den Kindern bei, ihre Umgebung, ihr Land, ihre Heimat zu lieben, wenn dies alles andere „außerhalb" automatisch zu Antagonismen und latenten Gegnern macht? Warum sollten sie einen Bewohner Kuwaits oder Irans mehr lieben als einen Serben oder Kroaten von der anderen Seite der Korana[48], den wir jeden Tag sehen?
Warum könnte nicht der Planet Erde unsere Heimat sein und unser Glaube, der Glaube an Menschen? Oder, wie es Lennon so schön in seiner Hymne der Menschheit sagt:
„Imagine there are no countries". Dies wäre eine wundervolle Hymne der UN, würde sie nur nicht zur Abschaffung aller Machtsessel und Privilegien der „Gestopften" aus aller Welt führen.
Warum bringt man den Kindern nicht bei, einfach Menschen, Tiere, die Natur, die Bewohner dieses kleinen Planten, die im unendlichen Weltall verloren sind, zu lieben.
Warum kauft man ihnen sofort Spielzeugpistolen, Gewehre? Wird bei ihnen nicht der Wunsch aufkommen, diese auszuprobieren, wenn sie älter geworden sind?
Warum macht man aus einfachen Menschen, die Fehler machen, „Väter der Nation"?
Was fehlt der Schweiz, deren Präsidenten oder Premierminister niemand kennt?
Die Schweizer wissen schon seit siebenhundert Jahren nicht, was Krieg bedeutet?
Ein verwirrtes Lächeln, mehr wie eine unklare Grimasse auf den Gesichtern der kleinen Kinder, dem „Vater der Nation" gewidmet, der wie ein Missionar elegant zur Masse winkt (während wir wie Idioten auf der Hitze warten, bis er vorbeimarschiert). Ein bekannter Musiker würde ihn als „Visionär" bezeichnen.

„Für welchen verfickten Visionär?", dachte Ahmet nach. Nach ihm blieben 200.000 Tote, 300.000 Flüchtlinge und 300.000 Betrogene. Der Visionär sagt es deutlich:
„Die Leute entscheiden über nichts, eben so wenig wie die Staatsführer. Alles liegt in Gottes Hand."
Hat vielleicht Gott den Befehl gegeben, Sarajevo freizugeben, so dass sich selbst der verrückte Psychiater vor der großen Zahl der gegnerischen Opfer fürchtete. Mich interessiert, ob die Anordnung unterschrieben worden wäre und ob alles Gottes Gnade überlassen bliebe, wenn der

48 Siehe 4

Sohn des Befehlshabers in den ersten Reihen der Befreiungskämpfer gestanden hätte?
Und warum, zum Teufel, brauchen wir überhaupt einen Präsidenten, der behauptet, alles liege in Gottes Händen?
Der Visionär dachte wohl, er könnte mit seinem Gebet verrostete Jägergewehre oder „Home made Waffen" in Panzer verwandeln oder dass mit Gebeten der todbringende Kugelhagel die Jugend umgehen würde.
Und wenn Gott in seiner guten Tat versagen sollte, würde wohl die Welt nach so vielen bewussten Opfern einsehen, dass unser Kampf gerecht ist und uns zu einem selbstständigen, unabhängigen und wohlhabenden Staat verhelfen. Die Serben würde man hineindrängen, ob es ihnen gefällt oder nicht. Angeblich hatte sogar der verrückte Psychiater, der Häuptling der Serben, mit „ Blut bis zu den Knien" gedroht, nur unser Visionär nahm ihn nicht so richtig ernst. Es wäre also nur fair, wenn er deswegen auch die Konsequenzen tragen würde, wenigstens für den fahrlässigen „Mit-Völkermord."
Einen größeren Preis für ein solches „quasi" Land kennt die Geschichte der Menschheit nicht.
Und er hatte es richtig eilig, der erste Präsident eines freien, unabhängigen, demokratischen und selbstständigen Staates zu werden.

Ahmet ließ endlich sein Auto laufen und machte sich auf den Weg zu seinem Dorf.

Vor den Dorfmoscheen waren viele Leute.
Flüchtlinge aus der Umgebung von Prijedor[49], die zu Anfang des Krieges gedacht haben, mit zehn alten Gewehren die Herrschaft an sich zu reißen und eine Džamahirija[50] schaffen zu können. Diese eilten jetzt, Gott zu danken, dass sie überlebt haben.
Was für Heuchler?
Denn wenn dieser gleiche allmächtige Gott, Morde und Vergewaltigungen ihrer Familien im geschlossenen Kreis der Onanie zugelassen hat, danken sie diesem gleichen Gott, der die einen tötete und sie verschonte ..., denn es gibt nur einen allmächtigen Gott.
„Sind diese Menschen an etwas schuld?"
„Ist das nicht Gottes Strafe?", dachte Ahmet hilflos nach und rief dabei Gott zu Hilfe, denn Gott erteilt nach Verdienst, was dem Kommunismus nicht geglückt ist.

49 Prijedor- Stadt im nördlichen Teil von Bosnien

50 Siehe 18

Alle drei Nationen in Bosnien stehen zu ihren Kriegsführern. Sie loben sie zu heiligen Gottheiten hoch. Diejenigen, die ihre Position bei der ersten Gelegenheit missbrauchen werden, gewinnen bei den Landeswahlen wieder Mal ohne jede Mühe.

„Nun mein Volk, ich haue euch alle auf meinen Schwanz aber fordere nicht von euch, vor Zufriedenheit zu schreien, und einen Orgasmus erleben, konntet ihr so wie nie."

„Was anderes habt ihr nicht verdient."

HISTORIA EST MAGISTRA VITAE

Niemand möchte aus der Geschichte lernen. Es muss am männlichen Chauvinismus liegen, dass alle Kriegsförderer die Lehrmeisterin des Lebens als Frau sehen. Am liebsten würden sie mit ihr verkehren (wie höflich ich geworden bin, alles unter dem Einfluss meiner Frau, der ich versprochen habe, nicht zu banalisieren), egal wie es aussehen würde.

Die Briten entfernten Churchill bei den ersten Wahlen nach dem Krieg aus der Regierung, auch wenn er ihnen vor dem Krieg nichts anderes als Blut, Schweiß und Tränen versprochen hatte.
Er hat sie nicht hintergangen. Den Krieg haben sie auch gewonnen. Erfolgreich befreite er sie sogar von der Schande, die sie unter anderen seinem Vorgänger Chamberlain zu verdanken hatten.
Schande war nie eines einzigen Lebens wert gewesen. Ob die Torte von Hasin oder Vasin ist, wen kümmert es schon? Wichtig ist, dass das Stück umso größer ausfällt.

Vielleicht wollte die Nation mit dem wiedergekehrten Verstand, Schande, anstatt von Blut und Tränen, und bestrafte damit Churchill.
Niemand kam auf die Idee, Chamberlain zu rehabilitieren, wenigstens nicht offiziell. So blieb er in der Geschichte als Feigling bekannt. Denn hätte der zweite Krieg verhindert werden können, wäre Großbritannien mindestens noch zwanzig Jahre die größte Weltmacht geblieben, aber so ist sie dauerhaft nur auf Platz drei oder vier.

Haben nicht die Briten zusammen mit Frankreich, Hitler den Krieg erklärt?
Hat Hitler in seinem Brief an Roosevelt nicht dran erinnert, dass während Großbritannien die halbe Welt regiert, es ihnen nicht gestattet ist, Deutsche, die ihnen im Ersten Weltkrieg weggenommen worden sind, ins Land zurückzuholen.

Schreibt ein Referendum im Baltikum aus und vergewissert euch, ob sie in Deutschland leben wollen.
Wie würde so ein Referendum in Indien ausfallen? Sogar der Vorschlag, dass Deutschland eine Bahn baut, die die deutsche Enklave exterritorial mit der Matrikel verbinden sollte, wurde abgelehnt. Roosevelt hat

Churchill das Recht auf Selbstbestimmung fürs Volk etwas später im „Nordatlantikvertrag" aufgedrängt. Genau das hat auch Hitler verlangt. Aber der Krieg hatte schon längst begonnen. Jemand musste gewinnen, seien seine Kriegsvorsätze noch so falsch gewesen.
Churchill ließ sich unwillig darauf ein, aber er war der U.S.A gegenüber schon zu verschuldet.
Auch die Alliierten-Liebe endete immer im Faktur-Bett, pardon, im Büro.

So, wer ist da jetzt verrückt, wer verwirrt und wer hätte wen ficken sollen (verwechsele wieder Sex mit Belletristik, ich bin auch lang genug höflich gewesen!).

Aus Trägheit werden alle sagen:
„Hitler ist verrückt".
Aber bis zum Beginn des Kriegs (der ihm erklärt wurde), hat er den deutschen Sprachraum nicht überquert, während die Briten bereits „zwanzig Weltsprachen beherrschten".
Ein ungenügend informierter Leser wird sofort von der alten Papagei-Phrase Gebrauch machen:
„Und wer hat sechs Millionen Juden getötet, und warum?"

Ist Hitler allein für den Holocaust verantwortlich oder ist der Mitschuldige, der verdeckte Mitschuldige, wenn ihr wollt, das riesige jüdische Kapital. Sie haben die internationale Krise in Deutschland ausgenutzt, und kauften (stahlen) alles, was Wert gehabt hatte.
Damit verwandelten sie Deutschland in eine jüdische Kolonie und machten die Deutschen zu ihren
Lohnarbeitern, zogen dadurch aber auch den Hass der Deutschen auf sich.
Diese „darwinsche" Vernichtung der Schwachen und Machtlosen durch handelsübliche Maklergeschäfte, rächte sich kurz darauf an ihnen.

Die Germanen sind arbeitswillige und ordentliche Leute. Sie kommen hauptsächlich durch ihre harte Arbeit zum Erfolg, und nicht durch Handelsbetrügerei. Einem Mann, der bereits auf den Knien ist, fallen die Schläge der Aasgeier, die selbst dann noch weiter auf einen einschlagen, am schwersten. Weitaus mehr, als in einem fairen Kampf.
Ein Kenner der Geschichte wird sagen: Der Holocaust hatte schon vor dem Krieg begonnen.
Richtig, aber die Ursache war bereits volljährig und musste selbst die Folgen tragen.
Alles, was nach einer Kriegserklärung passiert, kann man mit einer

initiierten unkontrollierbaren Nuklearreaktion vergleichen.
Die Verfasser der Geschichte (die Gewinner) beschäftigen sich hauptsächlich mit den Folgen der Kriege und verurteilen immer nur einen (den Besiegten) für alles, was passiert ist.

Mit den Ursachen beschäftigen sie sich nur flüchtig, begleitet von der Angst über ihren eigenen Verräter-Status. Deshalb sollte man die historischen Epochen vor und nach einer Kriegserklärung betrachten und aufmerksam analysieren.

Und warum wurden mehr als eine Million jüdischer Kinder ermordet. War es ein Teil der faschistischen Ideologie oder etwas anderes? Der Faschismus hat seine Wurzeln in Italien, und zwar ein ganzes Jahrzehnt, bevor er in Deutschland auftrat. Einen Holocaust gab es in Italien fast gar nicht. Viele Juden flohen sogar aus Deutschland nach Italien. Mussolini hat nie danach gestrebt, die Juden auszurotten.
Hitler hat nach den Gesetzen der deutschen pedantischen Genozid-Vorstellung auch die jüdischen Kinder beseitigt, damit diese, als die gesetzmäßigen Erben ihrer Fabriken, Banken und Besitztümer, später in Zeiten des Friedens und Rechts nicht auftauchen können.
Es ist natürlich überflüssig zu erwähnen, dass alle Eigentümer des großen jüdischen Kapitals rechtzeitig vor dem Krieg in den Westen geflohen sind und als Opferlamm die armen Juden und etwas Mittelschicht zurückgelassen haben.
Nach dem Krieg kamen sie in Begleitung amerikanischer und britischer Truppen mit den Kaufverträgen in der Hand und nahmen sich, was ihnen gehörte.

Wie man zu diesem Vermögen gekommen ist (gestohlen-verflucht), das fragt keiner mehr.
Hat nicht dasselbe jüdische Kapital in der sicheren Schweiz die Herstellung des größten Teils an Munition geleitet, die wiederum legal an Hitler verkauft wurde. Dieser bezahlte ordnungsgemäß dafür und verbrauchte sie anschließend durch seine Exekutionskommandos.
Die unwiderstehliche Macht der Gier des handeltreibenden jüdischen Geistes ging sogar so weit, dass die Juden den Großteil ihres Holocausts selber finanziert haben.
Die Juden machen jahrzehntelang dasselbe am Nahen Osten, wie es Hitler damals mit ihnen getan hat.
Vergessen wir nicht, dass die Juden schon in den sechziger Jahren des vergangenen Jahrhunderts ihre Nachbarn angegriffen haben, um ihren „Lebensraum" zu vergrößern.

Israel wurde durch die Resolution der UN 1947 gegründet. Zwanzig Jahre später vergrößerten sie ihren Lebensraum auf Kosten ihrer Nachbarn, dabei ignorierten sie jede weitere Resolution derselben UN (also Vater und Mutter), das Weggenommene wieder herzugeben.

Wer erinnert sich heute doch daran, dass der arabische Teil von Jerusalem, der heutigen Hauptstadt von Israel, vor einem halben Jahrhundert schlichtweg von Jordan weggenommen wurde.
Allerdings hat es unter den nicht-einheitlichen arabischen Ländern nie genug Zusammenhalt gegeben, um mit einer seriösen Militärkraft Israel eine Kriegserklärung anzudrohen, so wie es die Briten und Franzosen getan hatten und Hitler den Krieg erklärten. Nur ist der Krieg heute etwas anderes. Die Anführer der Hamas werden mit Hilfe von Bomben zusammen mit ihren Kindern auf schlaue Weise eliminiert. Ohne Gaskammer, ohne Exekutionskommando, aber das Endresultat ist gleich. Fatima Frank hat keine Chance, ihr Cyber-Tagebuch zu schreiben, weil ihr nämlich eine Bombe durch den Schornstein fliegen würde, vielleicht nicht auf die erste, aber sicherlich spätestens auf die zweite Seite.

Als Eigentümer vom Großteil des Weltkapitals, promovieren die Juden eine neue Art von Faschismus und Expansion ihrer Macht. Dabei bauen sie auf Darwins Theorie unter dem harmlosen Titel „Monopolistischer Kapitalismus". Sie verdrängen kleine Konkurrenzfirmen und schmeißen ihre Mitarbeiter kurz darauf auf die Straßen. So unterdrückt der Stärkere den Schwächeren und vergrößert seinen Lebensraum. Was hat Hitler anderes gemacht?

Die Expansion des nationalen Stolzes führte immer zum Krieg, zunächst mit den Nachbarn, dann mit dem Rest der Welt. Die Geschichte ist nicht zufällig Lehrmeisterin des Lebens oder noch genauer, die Genetik menschlicher Beziehungen. Eine Expansion erlebten auch die Römer, selbst die Franzosen mit Napoleon, wie auch die Deutschen mit Hitler, und alle dachten, sie wären das „auserwählte" Volk, die Unbesiegbaren, aber sie endeten so ruhmlos.
Ganz zu schweigen von „Serbien bis Tokio", so ein Schwachsinn.
Demjenigen, der die Geschichte nur flüchtig kennt, wird es sicher so vorkommen, als würde der Autor Hitler und seine Handlungsweise rechtfertigen. Keineswegs. Hitler ist einfach einer von den schon erwähnten trivialen Führern mit „riesigen Rosseten", die sich aus der Gefängniszelle sofort in den Regierungssessel eingenistet haben. In seinen Augen brannte der Wunsch nach Rache.
Er wusste nicht Mal, wie viel zwei plus zwei ist, ganz im Gegensatz zu

den Juden.
Denn wäre es so gewesen, hätte er sich nie gegen Stalin erhoben, der ihm alle nötigen Rohstoffe für den Krieg gegen die westlichen Mächte förmlich verschenkte. Im Gegenzug dafür zahlte Deutschland mit seinen veralteten Maschinen und Waffen, welche andernfalls im Schmelzwerk gelandet wären.

„Wie werden mich deine Eltern aufnehmen?", unterbrach Lejla seine Gedanken.
„Was soll ich ihnen sagen?"
„Ach, sag was du möchtest", antwortete Ahmet verärgert, weil sie ihn aus seinen Gedanken gerissen hat.
„Du bist meine Frau, meine Wahl, meine Liebe und fertig."
„Wieso ärgerst du dich. Ich bin etwas nervös. Zum ersten Mal treffe ich deine Eltern."
„Tut mir leid, wollte dich nicht verletzen. Ich kann nur nicht mehr über zwei Sachen gleichzeitig nachdenken. Es sieht so aus, als werde ich älter."
Ahmet lehnte sich zu ihr während der Fahrt und küsste sie auf die Wange.

Selma hatte Ahmets Eltern verzaubert, so dass sich Lejla etwas entspannte. Sie bemerkten sie kaum, und rissen sich um das Kind, bis Selma anfing zu weinen. Seine kranke Mutter strahlte vor Glück und kam schnell wieder auf die Beine. Ihr Dank ging wieder an die falsche Adresse, an Gott, anstatt an die Antibiotika. Sie hat lange mit einer Lungenentzündung gekämpft.
Nachdem Ahmet darauf bestanden hatte, gaben ihr die ungenügend gebildeten Ärzte ein anderes Antibiotikum.

Ahmet nutzte das Getümmel und ging allein zur Scheune, um sein Pferd zu sehen.
Es hatte ihn gespürt, bevor er in die Scheune kam, und hob sich auf die Hinterbeine. Das Pferd ließ Ahmet nicht sofort in seine Nähe, so als würde es ihn am liebsten fragen wollen:
„Wo warst du bis jetzt?"
Ahmet drehte ihm den Rücken zu, als wolle er rausgehen, da fing es plötzlich an, traurig zu wiehern und ließ den Kopf hängen. Ahmet umarmte das Pferd und begann, zu weinen. So standen sie da, der Mensch und das schon etwas ältere Pferd, fest beieinander. Ahmet hielt seinen großen Kopf im Arm und lehnte sein Gesicht seitlich an. Unter seiner Achsel fühlte er die Wärme seines Atems. Einige Jahre zuvor hatten sie an derselben Stelle gestanden. Das war kurz vor Ahmets Flucht.
Er führte das Pferd aus der Scheune und ritt es aus. Das Pferd galoppierte

mit voller Wucht durch den Ledenac[51]. Es wäre schwer zu sagen, wer von beiden glücklicher gewesen ist.
Es wollte ihm so gerne zeigen: „Noch kann ich dich locker tragen".

Als er wieder nach Hause gekommen ist, brach seine Mutter in Tränen aus, während sie beobachtete, wie ungeschickt er das Brot schnitt.
„Was ist mit deinem Finger passiert, mein Sohn?"
„Nichts Mutter, auf der Baustelle, eine Maschine."
Alle waren für einen Augenblick still. Ahmet erzählte niemandem die Wahrheit.

Sie verbrachten drei unvergessliche Tage, meist mit den Eltern, und kehrten wieder nach Wien zurück.

51 Siehe 13

DIE RACHE

Im Oktober '97 besuchte Ahmet die Oberstufe-Deutsch. Beim ersten Test vor der Einteilung in Gruppen sah Ahmet einen Mann, der ihm sehr bekannt vorkam. Er hat ihn nur von der Seite gesehen. Er spürte nichts Ungewöhnliches, aber das Gesicht war irgendwo in seinem Unterbewusstsein.
Als der Test ausgeteilt wurde, berührte ihn jemand am Rücken:

„Landsmann, hast du einen Kugelschreiber übrig, meiner schreibt nicht mehr."

Ganz mechanisch reichte ihm Ahmet einen Stift. Sein Blick streifte den Mann, und in diesem Augenblick war Ahmet sofort schweißgebadet. Es war Milan. Derselbe Mann vom Flur. Ahmet schaute ihn mit den gleichen, weit aufgerissenen Augen an, wie in der Nacht, bevor er den ersten Schlag bekam. Aus der Nähe erkannte Ahmet seine Narbe. Den Bart hatte er sich rasiert. Das letzte Bild, das sich vor Ahmets Augen abspielte, als er niedergeschlagen und ihm die Nase zerschmettert wurde, blieb tief in seine Erinnerung gebrannt. Milan hat ihn offensichtlich nicht erkannt. Sie begegneten einander bei fast völliger Dunkelheit, als Ahmet bereits voller Blut im Gesicht gewesen war. Er schwitzte weiterhin vor Wut und Aufregung, und konnte nicht weiterschreiben. In seinem Kopf spielte er den Angriff ab. Er erinnerte sich an jedes Detail. Ahmet hatte nicht den Mut, sich umzudrehen. Er stand auf und ging zur Tür.

„Landsmann, und der Stift?", schrie ihm Milan nach.
„Ach, lass!", winkte Ahmet ab und eilte hinaus, ohne ihn anzuschauen.
Plötzlich war er sich nicht mehr sicher, ob das wirklich Milan gewesen ist. Er machte einen zu netten Eindruck.

Seit dem Angriff waren schon zwanzig Monate vergangen. Einen Bart hatte er nicht.
Nur die Narbe beschäftigte Ahmet. Er ging hinaus. Die kalte Oktoberluft tat ihm gut.
In dieser Nacht träumte er wieder vom Überfall. Er ist so heftig aufgesprungen, dass Selma und Lejla, die immer gut gelaunt war, wach wurden.

„Nicht, dass du missbraucht wurdest, Schatz?", lächelte Lejla, und umarmte ihn ganz verschlafen.
„Du hast ja Humor!" Ahmet nahm sie in den Arm und sie schliefen wieder ein.
Den Deutsch-Test hatte er nicht bestanden. Etwas anderes war nicht zu erwarten, zumal er mitten in der Prüfung rausgegangen ist. Er musste die Stufe 4 wiederholen. Auf der Gruppenliste „Stufe 1" sah er Milans Namen. Der Unterricht fand meistens am Abend statt. Ahmet traf ihn immer einmal in der Woche, als sie zur selben Zeit Unterricht hatten. Er stand im Flur und tat so, als würde er was auf der Mitteilungstafel suchen, dabei wartete er nur, dass Milan aufkreuzt.
Er beobachtete ihn aus der Distanz und versuchte ihn wiederzuerkennen. Milan winkte ihm immer zu und ging vorbei. Er war sich nicht sicher, ob das derselbe Milan war, der ihn damals angegriffen hatte.
Dieser war ein gut gebauter, sehr höflicher junger Mann, immer hilfsbereit.
Je länger er ihn kannte, desto mehr glaubte er, dass das nicht derselbe Milan war. Außer der Narbe, die seine Augenbraue in zwei teilte, deutete nichts weiter daraufhin, dass er es war.
Aber die Narbe war unverwechselbar. Monatelang hatte er Albträume von dieser Narbe gehabt. Er beschloss, sich ihm zu nähern. Ahmet gab sich als Rade aus Bosnien aus und spendierte ihm einen Kaffee aus dem Kaffeeautomaten, der gleich neben der Mitteilungstafel stand. So war es am einfachsten für ihn. Zumal er alles über seinen Freund wusste, dachte er, Lügen wird in der Hinsicht nicht so schwer sein. Milan zuckte zusammen, als Ahmet sagte, er wäre Rade aus Bosnien. Er schaute ihn eigenartig an.

„Es gibt kein Bosnien, nur Republika Srpska."
„Ach, scheiß drauf, hab mich noch nicht dran gewöhnt. Und was, wenn ich ein Kroate wäre?",
lachte Ahmet. Ihm ging die Tatsache durch den Kopf, dass er nie gut lügen konnte.
„Es gibt auch für Kroaten kein Bosnien", antwortete Milan.
Der verwirrte Ahmet wechselte das Thema.
„Wie läuft es mit dem Deutsch bei dir?"
„Schlecht", meinte Milan. "Ich brauche es wegen meiner Arbeit, ansonsten würde ich alles in den Wind schießen."
„Und was machst du beruflich?", fragte Ahmet.
„Ich bin Manager, ich arrangiere Konzerte für Sängerinnen."
„Und wie läuft´s?
„Super, und was machst du?"

„Ich arbeite bei „Strabag", teere dort."
„Du teerst, wozu brauchst du dann Deutsch?"
„Ich würde einige Aufträge selbstständig leiten können, um mehr zu verdienen."

Sie tranken ihren Kaffee und sprachen über die bevorstehende Prüfung, kurz danach verabschiedeten sie sich. Ahmet war in der höheren Stufe, so erklärte er ihm, wie die Prüfungen ausschauen. In der Woche darauf sind sie sich wieder begegnet. Ahmet hat ihm geholfen, ein Formular für einen „Studentenausweis" auszufüllen, mit dem man verschiedene Vergünstigungen bekommen konnte. Er merkte sich seine Adresse. Sie trafen erneut aufeinander.
Ahmet hatte etwas Bangen wegen seiner schlechten Begabung für 's Lügen und redete deswegen meistens vom Fußball.
„Borota, das war ein Torhüter?". Am Ende waren sie sich einig, dass die von heute echt keine Ahnung haben.
An einem Samstag haben alle Gruppen einen Kontrolltest geschrieben. Lejla holte Ahmet mit dem Auto ab, da sie bei ihrer Tante zum Essen verabredet waren. Selma saß hinten im Kindersitz. Ahmet verabschiedete sich kurz im Treppenhaus von Milan und stieg ins Auto.

Er beugte sich über den Sitz und gab Selma einen Kuss.
Ganz außer Atem, sagte er: „Los geht's, Schnecke." Er hatte Lejla gar nicht richtig angeschaut.
Versteift hielt sie sich am Lenkrad fest, ihre Lippen zitterten und sie war kreidebleich.
Sie wollte etwas sagen, doch es kam kein Wort aus ihrem Mund heraus.
Ahmet bekam Panik: "Lejla, was hast du? Sag etwas", er umarmte und küsste sie.
„Lejla, Lejla, was ist los, sag was, tut dir etwas weh?"
Plötzlich fing auch Selma an, zu weinen.
Lejla sprach mit letzter Kraft: "Fahr du, ich möchte nach Hause". Sie stieg aus dem Auto, so als würde sie sich vor jemanden verstecken, eilte sie auf die Rückseite des Fahrzeugs.
Sie legte sich flach auf den Sitz neben Selma, und brach laut in Tränen aus:
„Mir geht' s gut, fahr du nur, bitte, fahr jetzt sofort."
Ahmet stieg schnell aus dem Auto, rannte umher und setzte sich auf die Fahrerseite.
In Panik fuhr er sofort los.
„Soll ich dich ins Krankenhaus fahren? Rede mit mir, bitte."
„Nein, ich will nach Hause, fahr mich nach Hause." Lejla weinte und

tröstete die kleine Selma zur gleichen Zeit.
„Mamas Liebling, hab keine Angst, mir geht es gut." Beide weinten.
Sie erreichten ihr Zuhause. Ahmet war die fünfzehn Minuten Fahrt völlig benebelt.
Als sie in die Wohnung kamen, tröstet Ahmet Selma, die sich bereits etwas beruhigt hatte, während Lejla im Bad war. Mehrmals ging er mit Selma im Arm zur Tür.
„Geht es dir gut, sag mir nur das!"
„Lass mich, bin O.K. Komme gleich." Lejla stand unter der Dusche. Das Wasser lief und lief, unaufhörlich. Nach zwanzig Minuten kam sie heraus. Sie war blass aber entspannt.
Ahmet insistierte nicht mehr zu erfahren, was passiert war. Sie wiederholte immer wieder:
„Mir geht es gut, lass mich nur eine Weile in Ruhe." Ahmet sagte nichts und nahm sie in den Arm, sie lehnte ihren Kopf an seine Schulter. Selma spielte auf dem Boden. Es herrschte Stille.

Lejla unterbrach die Stille:
„Gehen wir jetzt endlich zum Mittagessen, meine Tante wird uns schon wieder Predigten halten?"
„Ja, mein Schatz, wir gehen", Ahmet drückte sie und küsste ihr Haar. Das Mittagessen verlief wie immer. Niemand fragte etwas. Ahmet schwieg tagelang über das, was passiert war. Sie redete auch nicht davon. So wurde das Geschehen verdrängt.

Ende des Wintersemesters, im Mai ´98, haben sie ihre Endprüfung geschrieben.
Alle Gruppen waren zusammen im Amphitheater. Milan nahm neben Ahmet Platz. Der Test war einfach für Ahmet. Nachdem er sehr schnell fertig geworden war, half er Milan, seine Fehler zu korrigieren.
Er flüsterte ihm zu:
„Landsmann, „Ich habe", nicht „Ich hasse", bei „du" ist „hast" richtig und nicht „hassen", das bedeutet „jemanden nicht mögen"."
„Warum sollte ich jemanden hassen?", kommentierte Milan und strich seine Fehler durch.
Er hatte sich überhaupt nicht vorbereitet, denn das gehörte zum Grundwissen.
Sein Test war nach Ahmets Einwendung völlig durchgestrichen, aber fehlerfrei.
„Jetzt ist es richtig", flüsterte Ahmet und stand auf. Er hat seinen Test erst bei der Übergabe unterschrieben. Milan saß noch eine Weile auf seinem Platz. Ahmet ging hinaus und beschloss, auf ihn zu warten.

„Allen Lob an dich, mein Landsmann", rief ihm Milan zu, als er aus dem Amphitheater kam.
„Das müssen wir feiern." Milan lud ihn auf einen Drink ein. Ahmet nahm die Einladung an, denn es war genau das, was er wollte. Sie sind zum naheliegenden Kaffeehaus „Šumadija" gegangen. Das Kaffeehaus war, bis auf die Kellnerin und den Inhaber, leer. Dieser saß beim Fenster und las „Vesti". Sie kannten sich nicht. Kurz darauf kam ein „Sandler" hinein und lehnte sich an die Bar.
Wachsam beobachtete er ihren Arsch, während sie hinter dem Tresen beschäftigt war.

Milan fragte nichts und bestellte Cognac für beide. Einmal angestoßen, war das Glas leer.
Milan bestellte noch einmal dasselbe und bezahlte. Die Kellnerin stolzierte wie eine Hure, und freute sich auf das Trinkgeld, wie auch auf den Besuch von zwei so hübschen Männern.
„Sie ist nicht schlecht", äußerten sie fast zur selben Zeit. Sie machte Musik an. Cajke[52], was gäbe es denn sonst in „Šumadija". Ahmet bestellte noch einen Cognac. Gegenseitig gaben sie sich Drinks aus und waren sehr schnell betrunken. Üblich-Balkan. So macht man sich Freunde und Ehre am Balkan. Niemand möchte dem anderen schuldig bleiben, wenigstens nicht wenn´s um Alkohol geht.
Aus den schmutzigen Lautsprechern, die an der Wand hingen, kam außer der lauten Musik noch ´ne Menge Staub heraus. Als plötzlich Cecas unverwechselbare Stimme zu hören war, warf Milan sein Glas gegen die Wand. Das Glas brach in unzählige kleine Teilchen, die überall im Lokal verteilt lagen. Der „Sandler" sah sie verwirrt an, seine Aufmerksamkeit galt nicht länger der Kellnerin. Der Wirt kam zu ihnen:
„War ein Ausrutscher, was?"
„Ja, Alter", sagte Milan und gab ihm hundert Schilling.
„Lass mal, soll sich nur nicht wiederholen", meinte der Wirt. Er nahm das Geld nicht an. Die beiden blieben still zurück.
„ Meine Ex-Verlobte, die Liebe meines Lebens."
„Wer denn?", wunderte sich Ahmet.
„Die Sängerin. Diese Schlampe hat mich wegen einem Balija[53] verlassen und ist nach München gegangen. Ich habe sie geliebt, nur Gott weiß, wie sehr ich sie geliebt habe und immer noch liebe."
Still versank er in Gedanken, und drehte das leere Glas in seiner Hand.

52 Cajka- Populäre kommerzielle Volksmusik vom Balkan

53 Siehe 6

„Fast wäre ich im Gefängnis gelandet wegen ihr."
„Wie denn das?". Ahmet tat uninteressiert, dabei konnte er das Blut, das ihm ins Gesicht rann, nur schwer verstecken.

Unterm Tisch kratzte er sich am Stummel seines abgetrennten Fingers, der andauernd juckte.
Milan lehnte sich über den Tisch und flüsterte:
„Ich habe ihm die Kehle durchgeschnitten", er zog seinen Finger entlang der Kehle und verbildlichte das Geschehen.
„Wem?" fragte Ahmet erneut.
„Dem Balija, ihrem Liebhaber", antwortete er leise und etwas abwesend.
„Die Polizei befragte später meinen Kollegen, dem das Auto gehört hat. Jemand hatte sein Kennzeichen notiert und es der Polizei gemeldet. Er hat sich wacker gehalten und mich nicht verpfiffen. Es gab keine Beweise, die Ermittlungen wurden eingestellt. War knapp."
Es herrschte wieder Stille.
Ahmet wusste nicht, was er sagen sollte. Zum Glück war Milans trauriger Blick weiterhin auf das leere Glas gerichtet.

„Was soll´s, ein Balija weniger", meinte Ahmet spontan, und wunderte sich über seine Gelassenheit. Er fuhr fort: „Ich habe auch einige im Krieg zur Beichte zu Allah geschickt."
„Wenn wir schon beim Krieg sind", Milan zuckte auf, als wäre er wieder in der Realität: „Wo warst du im Krieg?"
„Meistens im Umkreis meines Heimatorts, in der Umgebung von Bihać[54], und du?"
„Ost-Bosnien, in Srebrenica haben wir ihre Mamis gefickt. Einmal war ich aber auch in Bihać.
Dort waren die Balija echt stark, es gelang uns nicht, die Stadt einzunehmen. Am dritten Tag der Offensive ging uns die Munition aus. Die Munition, die wir hätten bekommen sollen, wurde ihnen von uns verkauft. Unsere Deals halt. Wir bekamen etwas Geld und bumsten alles, was auf zwei Beinen gehen konnte. Ich habe so viele moslemische Frauen in den umliegenden Dörfern durchgefickt, dass es mir für´s ganze Leben reicht."
Eine Weile herrschte Stille. Milan lehnte sich betrunken über den Tisch, und fuhr leise mit seinem Monolog fort.

„Hast du je eine moslemische Schlampe in Todesangst probiert, das ist

54 Bihać- Stadt im Nordwesten Bosniens

meine Spezialität.
Du weißt schon, Messer unter die Kehle, von hinten, ein wenig ins eine, dann ins andere Loch.
Die höchste Stufe der Kunst, meine Kriegserfindung."

„Schneidest sie etwas an, dann merkst du, wie eng sie auf einmal sein kann. Ich erinnere mich noch an eine Schwarzhaarige in einem Container bei Brčko, du kennst doch den „Weg des Lebens".
Die habe ich etwas tiefer geschnitten, sie griff selber nach dem Messer. Dafür musste sie mir einen blasen."
Ahmet erstarrte und biss seine Zähne zusammen. Seine Augen quollen aus den Augenhöhlen und sein Blutdruck stieg so hoch, dass er das Gefühl hatte, sein Kopf würde platzen.
Sein Unterkiefer zitterte, man konnte das Klappern der Zähne hören. Der Rest des Körpers wurde dagegen immer steifer. Um die Nervosität zu decken, drückte er seine Hand gegen den Tisch und griff unbewusst nach dem Glas. Mit zittriger Hand stieß er mit Milan an, dabei verschüttete er das halbe Glas. Der Cognac floss durch seinen verkrampften Mund, und die Zähne konnte er nur mit Mühe auseinander bewegen. Schließlich fiel er vom Stuhl. Er wusste nicht mehr, wie er seine Aufregungen verbergen sollte. Er glaubte an ein Wunder, an Gott, der ihn auf Milan stoßen ließ.

Es war nicht zu fassen, vor ihm saß der Mann, der Lejla vergewaltigt hatte. Und er hat mit ihm angestoßen. Ahmet war vor Wut und Hilflosigkeit schweißgebadet. Am liebsten wäre er sofort auf ihn gesprungen und hätte ihm den Hals umgedreht. Aber etwas Besseres als auf den Boden fallen, fiel ihm nicht ein. Er lag mit weit aufgerissenen Augen auf den zerstreuten kleinen Glasscherben.
Am Boden fühlte er sich besser. So fiel es ihm leichter, seine Wut und Hilflosigkeit zu verstecken.
In diesem Moment erinnerte er sich auch an Lejlas Schock vor der Schule, als sie sie zusammen gesehen hatte. Ihm wurde alles klar.
Er starrte auf Milans Lederschuhe, die direkt vor seinen Augen standen. Eine der Sohlen war völlig abgeschliffen, wie bei Menschen, die humpeln. Er hatte nie vorher gemerkt, dass Milan humpelte.
Auf einmal war er komplett nüchtern. In Gedanken war er wieder im Container und überspielte Lejlas Erzählung.

Er vergaß seinen Finger, der ständig juckte, wie auch die Tatsache, dass Milan ihn umbringen wollte. Das war ihm nicht mehr wichtig. Ein richtiges Wunder. Milan bezahlte zunächst die Rechnung, und beugte sich daraufhin langsam zu Ahmet hinunter, um ihm aufzuhelfen.

Er packte ihn an der Taille und schlang den Arm um seinen Hals.
Ahmet ließ sich von Milan schleppen.
„Mein lieber Rade, Alkohol ist nichts für dich", sagte Milan, und setzte ihn auf den Rücksitz eines Taxis. Als dem Taxifahrer klar wurde, dass Milan nicht mitkommt, verweigerte er fast die Fahrt mit dem betrunkenen Ahmet. Milan warf ihm einige Schilling durch das Fenster durch.
„Favoriten", sagte er laut zum Fahrer. „Fahr ihn irgendwo dorthin", meinte er mehr für sich.
Milan ging ins Kaffeehaus zurück. Er stieß den „Sandler" von der Bar weg, und gab der Kellnerin zu verstehen, dass er weiterhin auf ihren Arsch pocht.
Ahmet hat gewusst, wo Milan wohnt. Er hatte ihm die Formulare für die Endprüfung ausgefüllt.
Während er auf dem Rücksitz lag, holte er hundert Schilling aus seiner Hose und warf sie dem Taxifahrer zu:
„22. Bezirk", er sagte ihm noch die Straße und die Hausnummer.

„Nicht Favoriten, wieso?"
„Ich weiß, wo ich wohne", antwortete Ahmet, und versteckte sein Gesicht hinter dem Sitz.
Als er im 22. Bezirk ankam, ging er in ein Restaurant auf die Toilette, um sich abzukühlen.
Der Taxifahrer war von seiner plötzlichen Nüchternheit überrascht. Er bekam sogar Trinkgeld, was für einen betrunkenen Fahrgast eigentlich nichts Merkwürdiges ist, für einen nüchternen aber durchaus.

Er sah sich im Spiegel an und dachte, wie ein Mensch wohl ausschaut, kurz bevor er einen anderen tötet. Sieht er einer Bestie, einem Wolf ähnlich? Er konnte nichts Eigenartiges bemerken.
Sogar die Wut hatte ihn verlassen. Allein der eiskalte Entschluss, diesen Bastard so schnell wie möglich zu töten, war präsent. Er war glücklich darüber, diesen Scheißkerl zu erledigen. Ihn überkam die Aufregung. Während er sich im Spiegel ansah, sagte er:
„Gott, ich danke Dir, dass Du ihn zu mir gebracht hast. Ich werde ihn töten, komme was wolle."

In seinem Kopf dröhnten Milans Worte:
„Du weißt schon, Messer unter die Kehle, von hinten ..."
Ahmet spürte wieder den Einfluss des Cognac. Er kam aus dem Restaurant und ging weiter zu Fuß bis zu dem Wohngebäude, wo sich Milans Wohnung befand. Sein Nachname stand dort.
Die Eingangstür war verschlossen. Nach kurzem Warten kam ein

verliebtes Paar Händchen haltend aus dem Gebäude heraus. Die schwere Eingangstür fiel langsam zu, so, dass er genug Zeit hatte, reinzugehen, ohne dass sie ihn sehen konnten. Er machte das Licht an und suchte nach einem Versteck.
Er wusste genau, dass Milan nicht lange brauchen würde, da er mehr getrunken hatte.
Im Mülleimer fand er eine Art Metallstange, die presste er fest an sich und versteckte sich hinter der Treppe. Zwischen den Treppen und der Wand war ein enger Schlitz, durch den er genau sehen konnte, wer ins Treppenhaus reinkam und das Licht anmachte.
Ein alter Mann kam mit seinem Hund vom Abendspaziergang (Scheißen). Der Hund zog an der Leine und bellte in Ahmets Richtung, doch der alte Mann zerrte ihn grob die Treppen hoch. Ahmet erinnerte sich an den Hund, der ihm das Leben gerettet hatte.

Die Zeit verging schleppend. Stunden vergingen. Es war lange nach Mitternacht.
Er war völlig nüchtern, sein Kopf war frei. Milan kam nicht.
Er hatte noch nie einen Menschen umgebracht. Er ist sogar nie bewusst auf eine Ameise getreten. Wenn er eine gesehen hat, verlängerte er seinen Schritt. Im Krieg wurde wahllos herumgeschossen. Falls er jemanden getötet hatte, sah er es nicht.

Jetzt war es so weit, wirklich jemanden umzubringen.
Aus einem Lebewesen einen Haufen lebloses Fleisch und Blut zu machen. Selbst Tötungen von Tieren mit anzuschauen, fiel ihm schwer. Im Krieg war er dazu gezwungen, vieles zu sehen, aber er fing bereits an, das bewusst zu unterdrücken.
Er hätte Milan vielleicht vergeben können, dafür, dass er ihn töten wollte, immerhin hatte er mit seiner Verlobten geschlafen, aber Lejlas Narbe konnte er nicht verzeihen.
Er wollte mehrmals einen Rückzieher machen und gehen, aber dann erinnerte er sich an Lejlas Geschichte und ging zurück in sein Versteck. Als er gerade wieder dabei war, das Gebäude zu verlassen, hörte er das Klappern des alten Mercedes. Es war das gleiche Geräusch, wie in jener Nacht, als er angegriffen wurde. Es musste Milan sein.

Er griff fest nach der Metallstange und starrte in die Dunkelheit. Ganz schwach konnte er hören, wie sich Milan von jemandem verabschiedete und der Mercedes weg fuhr.
Milan versuchte die Tür aufzuschließen, doch er tat sich schwer dabei. Ahmet hielt die Stange so fest, dass seine Hände bereits schmerzten. Die

Tür quietschte, und Ahmet konnte Milans Silhouette erkennen. Als die Tür langsam zufiel, begann Milan die Wand abzutasten, um den Lichtschalter zu finden. Bevor es ihm gelang, den Schalter zu drücken, sprang Ahmet aus seinem Versteck und schlug ihn mit der Stange heftig auf den Hinterkopf. Milan fiel zu Boden, doch sein Wehgeschrei war kaum zu hören. Er lag auf der Seite, während Ahmet ihm mit der Stange ins Gesicht schlug. Je mehr er ihn schlug, desto mehr Wut kam in ihm auf. Blutrünstige Wut. Er spulte Lejlas Geschichte wieder um. Als Milans ausgeschlagenes Auge auf ihn spritze, hörte er auf. Milan lag mit offenem Mund in einer Blutlache und röchelte. Ahmet befand sich in einer mörderischen Trance. Ihm ging durch den Kopf, wie Lejla, blutüberströmt, ihren Mund öffnen musste.
Er warf die Stange weg. Ungeschickt und verwirrt öffnete er Milans Hose und zog fest an seinem Schwanz. Es gelang ihm nicht. Er hatte ihn bloß unglaublich gedehnt. Verärgert zog er wieder dran und biss ihn mit seinen Zähnen ab.

Das Blut spritzte in sein Gesicht. Er stopfte den Penis in Milans offenen Mund.
„Blas dir jetzt selber einen, du Scheißkerl!", sprach er mit Mühe, verängstigt durch das selbst- inszenierte Blutgeschehen. Er wischte sich mit seinem Hemdsärmel das Gesicht ab, stand auf und ging zur Tür. Mit demselben griff er zur Türklinke, ließ sie aber sofort wieder los und ging zurück, um die Stange zu holen. Er steckte sie in seine Hose und ging hinaus. Zu seinem Glück war niemand vor der Eingangstür. Er beeilte sich, aber nicht zu sehr, um möglichst wenig aufzufallen, falls ihn jemand sehen sollte. Er warf die Stange in einen naheliegenden Zweig der Donau und fuhr mit der U-Bahn nach Hause. Verängstigt stand er im hintersten Wagon. Er versuchte seine blutige Kleidung zu verdecken. Lejla schlief. Auf der dunklen Hose und dem Hemd waren Blutflecken, doch man konnte sie auf den ersten Blick nicht erkennen. Es war noch Nacht. Ahmet zog die Kleidung aus, steckte sie in eine Billa-Tüte, schnürte diese fest zu und warf sie durch ein dafür vorgesehenes Rohr im Treppenhaus in den Müllcontainer.
Er stand lange unter der Dusche, dabei war ihm unklar, was er abwaschen wollte.
Anschließend legte er sich zu Lejla ins Bett und küsste ihre Narbe am Hals. Für einen Augenblick öffnete sie ihre großen schönen arabischen Augen, aus denen ein merkwürdiges Leuchten kam, so als würde sie es wissen. Der Morgen brach an. Selma schlief im Bettchen, das unter ihren Füßen stand.

Er konnte nicht einschlafen. Bis in die Frühe war er in Gedanken und überspielte das Geschehen.
Wie leicht es ist, einen Menschen zu töten. Er hinterließ nur einen Haufen lebloses Fleisch und Blut.
Ist das ein Verbrechen? Hatte ich das Recht, so etwas zu tun? Habe ich Spuren hinterlassen?
Kann uns jemand in Verbindung bringen? Nur der Wirt hatte uns zusammen gesehen, aber Milan meinte, ihn nicht zu kennen, und dass er zum ersten Mal in dem Kaffeehaus war.
Brauche ich ein Alibi? Ich werde sagen, dass ich zu Hause war. Lejla wird das, wenn es so weit kommen sollte, auch bestätigen. Er hatte das Gefühl, gerade eingeschlafen zu sein, als der Wecker losging. Er musste zur Arbeit. Mit bemerkenswerter Ruhe hatte er seinen Kaffee getrunken und zwei von Selmas Löffelbiskuits gegessen, die gewöhnlich für sie mit etwas Milch zubereitet wurden.

Lejla hatte sofort gemerkt, dass die Hose und das Hemd fehlten.
Üblicherweise bereitete sie immer neue Kleidung für ihn vor, sobald sie im Wäschekorb die getragene schmutzige Wäsche entdeckt hatte. Die gestrige Kleidung aber hing nicht lässig über dem Stuhl.
„Ich habe den Anzug gestern auf dem Bau derart ruiniert, dass ich ihn sofort weggeschmissen habe", log er ungeschickt.
„Dann bist du in Unterhosen zum Deutschkurs gegangen", warf ihm Lejla zu.
„Außerdem, soweit ich weiß, bist du auf dem Bau im Arbeitsanzug."

„Ach, lass mich in Ruhe", erhöhte Ahmet seine Stimme, verärgert durch die ganze ungeschickte Lügerei, und rannte hinaus.

WIEDER IN BOSNIEN

Der Sommer '98 neigte sich dem Ende zu. Ahmet hatte nichts von Milan gehört. Er dachte, ihn totgeschlagen zu haben. Vor einer polizeilichen Vernehmung hatte Ahmet keine Angst. Keiner fragte ihn etwas. Im Kaffeehaus hatte ihn niemand gekannt und dort war er seitdem auch nie wieder.
Aber was, wenn Milan doch überlebt hat? Diese Frage beschäftigte ihn immer mehr.
Totschlag spricht sich immer schnell herum. Prügeleien in Wirtshäusern und auf den Straßen sind keine brennenden Nachrichten.
Von der rachsüchtigen Wut war nichts geblieben. Doch seine Albträume waren nicht mehr dieselben.
Er träumte immer öfter von Milans ausgeschlagenem Auge, wie es ihn anspritzt. Zitternd rieb er sich die Wange, bis Lejla seine Hand nahm.

Erst im September sind sie dann in den Urlaub gefahren. Selma war drei Jahre alt.
Ahmet arbeitete den ganzen Sommer über am Ausbau der Autobahn A1 Richtung Salzburg. In der Zwischenzeit lernte er, die kleineren Maschinen zu bedienen und verdiente damit immer mehr Geld.
Das war auch der Grund, weswegen er mit dem Urlaub gezögert hatte. Schließlich nahm er sich zwei Wochen frei, und sie fuhren nach Bosnien.

Die Container an den Staatsgrenzen versetzten Lejla einen tiefen Schlag. Sie konnte kaum atmen, während der Polizist wichtigtuend die Pässe kontrollierte. Er nahm den neuen Staat von „Ordnung und Wohlstand" vor unerwünschten „Gästen" in Schutz.
Die Polizisten durchsuchten das Auto und stellten Fragen von hoher Intelligenz.
„Wohin geht die Fahrt?", „ Wo kommt ihr her?", „Warum verreist ihr?"...
„Falls ihr müde seid, muss ich euch aus dem Verkehr ziehen ..."
Sie fragten aber nicht nach dem Frostschutzmittel oder mit wessen Luft sie ihre Reifen aufgepumpt hatten, was ungefähr von gleicher intellektueller Stärke gewesen wäre.
Ahmet schaute zufällig auf die Bilder am Polizeicontainer. Ein Gesicht kam ihm besonders bekannt vor. Er lehnte sich durchs Fenster und streckte seinen Hals soweit wie möglich aus, um besser sehen zu können.

Auf dem Plakat der Kriegsverbrecher war Milans Bild. Insgesamt waren es ungefähr zehn Bilder, aufgestellt in drei Reihen. Milans Bild stand ganz unten. Sein richtiger Name war Radomir. Auf dem Bild war sogar seine Narbe deutlich zu erkennen.
Erst da wurde Ahmet bewusst, warum es bei Milan zur Metamorphose kam.
Die EU war auf der Jagd nach Kriegsverbrechern. Die hatten jedoch keine Angst vor dem Haager Tribunal, wo man vorwiegend Tischtennis spielt oder Sarma[55] zubereitet, sondern vielmehr vor der Auslieferung in eines der Balkanländer, da das Kriegsverbrechertribunal finanziell bereits schwächer geworden ist.
Selma sah ihrer Mutter die Angst an:
„Papa, sind das unsere Tschetniks?"

Niemand antwortete, die Polizisten schauten sich gegenseitig an und gaben ihnen die Pässe zurück, ohne ein Wort zu sagen. Ahmet lächelte, drehte sich um und gab seinem kleinen Mädchen einen Kuss.

Sie fuhren eine kurvenreiche Straße entlang, Richtung Stadt-Zentrum. Er fühlte sich keineswegs besser, einen Kriegsverbrecher getötet zu haben. Keinerlei Erleichterung, dafür mehr Verwirrung.

Der Krieg hinterließ überall seine Spuren. In den drei Jahren nach Kriegsende erlebten nur die Gotteshäuser ihre „Renaissance"(Aktionsangebot: „Jede Woche eine Moschee mehr"), während alle möglichen Caritas, Malteser, Samariter, Rote Kreuze und andere katholische humanitäre Organisationen unsere Krankenhäuser und Schulen errichteten.

Sind wir wirklich solche Muschis (nichts gegen dieses wunderschöne weibliche Organ).
Wenn wir gesund sind, gehen wir alle täglich in die Moschee (zu jedem der fünf Gebete), wenn aber Krankheiten auftreten, dann heißt es: Oh Christen, helft!
Im Koran steht deutlich: „Nehmt Juden und Christen nicht zu euren Freunden."
Wo ist das bisschen Stolz, von dem man ständig spricht?
Können wir denn nicht nach drei Gotteshäusern, auch eine Schule oder eine Ambulanz bauen?
In manchen Siedlungen gab es weder Wasserleitungen, noch Kanalisation,

55 Sarma- traditionelles bosnisches Gericht, übernommen von den Türken aus der Zeit des Osmanischen Reiches

aber dafür mehrere Gotteshäuser.
In der Hauptstadt des Kantons hat es bei jedem kleinen Regen Abwasser in den Leitungen gegeben, wahrscheinlich wegen des Aromas. Die Glaubensführer waren entzückt und beschäftigten sich ausschließlich mit der Weltmacht. Sie hielten öffentliche politische Reden, für die sie bei Kemal Pascha Atatürk wahrscheinlich im Knast gelandet wären.
Sie riefen zum Frieden aus, aber unter der Bedingung, nie zu vergessen, was geschehen war.
Mit anderen Worten: „Wir werden uns irgendwann rächen."
Die Politiker kommen ihnen entgegen, weil sie ihre „Stimmen" gut gebrauchen können.

Mit der Zeit gab es immer mehr Kriegsinvaliden. Die sozialen Fonds waren leer.
Kriminelle wurden wie Soldaten geehrt, und die Soldaten als armselig abgestempelt.
Armeesoldaten verkaufen ihre Begünstigungen für den zollfreien Auto-Import, um über die Runden zu kommen. Kriminelle importieren Luxuskarossen und lassen die Fonds weiterhin leer.
Miserable Unfallrenten, dafür aber überzeugende Versprechen, besonders vor den Wahlen.
Seit Jahrhunderten die gleiche Geschichte. Eine Gleichung ohne Unbekannte, die sich am Balkan alle vierzig, fünfzig Jahre wiederholt. Kaum zu glauben, dass die Menschen nichts daraus gelernt haben.

Die Schlampe namens Europa, die im Krieg als Schiedsrichter mitgemischt hatte, gab erst den einen, dann den anderen, danach den dritten etwas ab. Sie war für die Erneuerung zuständig.
Die einheimischen Machthaber haben aber vergessen, dass alle Huren (der Autor entschuldigt sich bei allen Nachtdamen, die ihr Geld hart und ehrlich verdienen) im Voraus bezahlt werden.
Meistens rechtfertigten sie ihr Ungeschick „Europa würde nicht genug geben", jedenfalls nicht so viel, wie sie gern hätten, nach dem Motto: „Es ist doch keine Seife, die man aufbrauchen kann!"
Nur wenn der große Bruder vom anderen Ufer des Ozeans seinen „langen Stab" schwang, waren sie etwas vorsichtiger. Das lag wahrscheinlich an den schwarzen Marinesoldaten, die ihnen ständig auf den Fersen gewesen waren. Die Balkaner haben schon immer großen Respekt vor Macht gehabt.
Da gilt Bescheidenheit als Synonym für Schwäche. Nach einigen Phantom-Attacken hatten die Serben die Hosen voll und unterzeichneten schleunigst den Friedensvertrag, erst in Bosnien, dann Jahre später in

Kosovo. Dabei hatten sie die Marinesoldaten nicht einmal gesehen, außer vielleicht im Fernsehen oder im Porno, wo die „schwarzen Brüder" mit ihren Stäben fuchtelten. Ehrfurcht kam unter den Slawen auf.

Moslems, oder auch modernisiert Bošnjaci[56], haben sich den Sieg zugeschrieben. Ohne Gnade, vernichteten und verbrannten sie alle leer stehenden serbischen Häuser. Statistisch gesehen, haben sie in den Wochen ihrer siegessicheren und rachsüchtigen Züge mehr zerstört, als die Serben während der dreijährigen Okkupation.

Straßen und Schulen wurden von verschiedenen humanitären Organisationen errichtet. Die Aufgabe der heimischen Machthaber war es, mit Hilfe manipulierter öffentlicher Ausschreibungen etwas von diesem Geld für sich zu ergattern.

Minister, Generalmajoren und Partei- Kämpfer (Kriminelle), die vor dem Krieg kein anständiges Fahrrad besessen haben, konnten sich jetzt mit Villen, Hotels und den neusten Mercedes Modellen loben.

Sie fuhren noch immer die gleiche Straße entlang. Der Krieg hatte auch seine guten Seiten gehabt, immerhin waren die Ufer der Flüsse jetzt freier von Plastiktüten. Im Krieg hat es sie überhaupt nicht gegeben.
Die Werbeflächen am Straßenrand sagen viel, der Gemeindevorstand wünscht uns frohe Festtage. Glückwünsche, die mit unserem Geld finanziert werden.
Es wäre schön, wenn sie wenigstens etwas aus ihrer eigenen Tasche zahlen würden.

Ahmet war überrascht, als er anstatt des einstigen Staatshotels, ein neues sichtete, HOTEL „OSMAN".
„Sieh an, ich bin zu einem Wahrsager geworden", dachte er.
Als er auf dem nächsten Werbeplakat Cecas Bild sah, wäre er vor Erstaunen fast von der Straße abgekommen. Sie tritt im Hotel auf.
Er hat so schnell gebremst, dass das ABS-System fast den Geist aufgab. Das Auto geriet außer Kontrolle und stoppte gerade noch am Straßenrand.

„Was war?", fragte ihn Lejla erschrocken. „Magst du diese Musik?"
„Nein, aber es sieht so aus, als wäre mein alter Schulfreund Hotelier geworden", er konnte nie gut lügen. „Komm, lass uns auf einen Kaffee

56 Bošnjak- -(pl. Bošnjaci) Bosnier der sich als Moslem bekennt

vorbeischauen, wir waren sehr gut befreundet."
„Du klingst nicht gerade überzeugend, aber ich brauche einen Kaffee, also los."

Der breite sozialistische Saal roch nach Nässe.
Einige Ledersessel haben sogar die lange Zeit vor und während des Krieges überstanden. Die Putzfrau bemühte sich, einen veralteten Fleck mit trockenem Lappen wegzuwischen, zwecklos.
Selma sprang sofort auf den Sessel und stellte sich auf, worauf ihr die Putzfrau einen strengen Blick zuwarf, als würde es sich um das neuste „Natuzzi"-Modell handeln. Lejla nahm sie auf den Arm und ging hinaus auf die Terrasse. Währenddessen schaute sich Ahmet um, in der Hoffnung, auf Osman zu treffen. Doch er konnte ihn nicht finden. Anschließend gingen sie zum Tisch und bestellten einen Kaffee. Selma hat auf ein Eis bestanden, doch Lejla erlaubte es ihr nicht. Während Ahmet dabei war, seinen ersten Schluck Kaffee zu genießen, erfasste seinen Körper ein merkwürdiges Magnetfeld.
Er kannte das Gefühl nur zu gut, und schon hörte er ihre Stimme.

„Und was, wenn es regnet? Wie soll ich draußen singen? Mich trifft noch ein Stromschlag."

Auf der Terrasse standen Osman und Ceca, sie gingen an ihrem Tisch vorbei. Als Ceca in Ahmets Magnetfeld trat, blieb sie stehen. Sie drehte sich weder um, noch konnte sie einen Schritt nach vorne machen. Man spürte Spannung in der Luft. Während Osman zu erklären versuchte, wie die Bühne aufgestellt werden soll, stand Ceca mit dem Rücken zu Ahmet und bewegte sich nicht. Plötzlich bemerkte ihn Osman und eilte zum Tisch.

„Na, wie geht's, mein Alter. Was für eine Überraschung, ich fasse es nicht", er umarmte ihn fest und gab ihm zwei feuchte Küsse auf die Wangen.
Ahmet blieb zurückhaltend und gab ihm einen Klaps auf die Schulter. Er war den Serben dankbar, dass sie uns auf zwei Küsse abgegrenzt haben. Eine solche Reaktion war zu erwarten.
Alle Kriegs-Kriminellen hatten dasselbe zuvorkommende Benehmen und wollten so schnell wie möglich alles vergessen. Sie wünschten sich „Ordnung und Gesetz", damit je keiner an ihr ehrlich verdientes Geld kommen konnte. Dieses war einzig und allein durch eine Erythrozyten-Oxid-Schicht geschützt.
„Das ist meine Frau Lejla und meine Tochter Selma", sagte Ahmet, und

zeigte auf seine Familie.
Osman nahm Selma auf den Arm.
„Gib diesem Mädchen sofort ein Eis!", rief Osman dem Kellner zu.
Als er das Kind wieder runtergelassen hatte, schaute er Lejla fragend an.

„Und darf ich die Dame küssen?"
Ohne eine Antwort bekommen zu haben, umarmte und küsste er die überraschte Lejla.

Ceca drehte sich langsam um, ihre Blicke trafen aufeinander.
Sie schauten sich an und verzerrten den Magnetfluss in sich hinein. Es sah so aus, als würden beide einen Orgasmus bekommen können, als Osman plötzlich dazwischen funkte:
„Darf ich dir vorstellen, Ceca, eine berühmte Sängerin. Ahmet, mein Schulfreund."
Ahmet reichte seine Hand und fühlte eine elektrische Entladung. Vor Aufregung hatten beide ihre Hände schnell wieder eingesteckt, noch bevor sie ihre Namen aussprachen.
„Setzen wir uns, setzen wir uns, ich kann es nicht glauben, mein alter Freund ist wieder da", plapperte Osman wie ein Papagei.
„Kleiner, komm her, bring uns was zu trinken, eine Vorspeise. Was für eine Überraschung.
Mein alter Schulfreund ist zurückgekehrt, er war der Klügste in der Klasse."
Sie nahmen Platz. Ceca setzte sich zwischen Selma und Osman, und suchte sofort das Gespräch mit der Kleinen.
„Wie ist dein Name, meine Süße?"
„Meine Selma", antwortete sie augenblicklich.
„Wie, Meine Selma?"
„Ganz einfach, so nennt mich mein Papa", sie drehte sich zu Lejla.

„Warum bist du jetzt sauer auf mich?"
„Darum", antwortete Selma ohne sich umzudrehen.
Ceca wollte keine weiteren Fragen stellen und richtete ihren Blick auf Lejla. Sie musterte sie von oben bis unten. Lejla blickte zu ihr und in dem Moment, als sich ihre Blicke getroffen haben, roch es nach Ärger.
Ceca schaute weg. Osman erzählte ohne Ende und Ahmet tat so, als würde er zuhören.
Nur Lejla wusste, dass etwas Merkwürdiges im Gange war.
Mit ihren großen schönen Augen beobachtete sie erst Ceca, dann Ahmet. Die beiden dagegen haben versucht, möglichst wenig Blickkontakt zu halten.

Kurz darauf wurde das Essen serviert. Die Cevapcici dufteten, und Selma fing an, sie in Kombination mit Eis zu genießen.

„Na, wo warst du denn, mein Alter, hab dich so lange nicht gesehen", sprach Osman immer wieder mit offenem Mund, so dass ihm die einzelnen Fleischstücke fast heraus fielen.
„Du warst immer der Schlaueste in der Klasse. Du hattest genau gewusst, was passieren würde.
Wenn du das nächste Mal wegläufst, nimm mich auch mit, ich scheiß auf diese Armut."
Ahmet hatte vom aufdringlichen und geschmacklosen Schleimen die Schnauze voll. Er stand auf und nahm Selma, die vom Eis völlig bekleckert war.
„Lass uns gehen, Lejla."
„Wohin, mein Freund, ich meine es doch nicht so, war ein Scherz", schwatzte Osman.

Beim Rausgehen schaute er Ceca nicht einmal an, sie dagegen verabschiedete ihn mit einem langen Blick. Osman bemerkte dies und griff nach ihrer Hand.
„Ach, scheiß auf den Blödmann, Liebes. Er ist nichts als ein mickriger Deserteur, ein Feigling.
Während wir hier unser Blut vergossen haben, ließ er es sich gut gehen im Ausland."
Ceca nahm seine Hand und meinte listig:
„Du hast Recht, mein tapferer Ritter."

Neben der sexuellen Leidenschaft, die Ceca für Ahmet empfunden hat, war sie auch von der „erotischen Macht des Geldes" angetan. Ihr war „ein nackter steifer ….." nie ausreichend.
Je mehr Geld, desto mehr Macht. Sie hatte immer häufiger die Gesellschaft von Politikern und Gewinntreibern aus dem Krieg gesucht. Die Zeitungen waren überfüllt von Skandalen über sie.
Ihre Liebhaber hielt sie in Schubladen, die sie von Zeit zu Zeit öffnete, um das Notwendige herauszuholen und danach wieder mit Wucht zu schließen.

Fast alle Vorkriegs-Politiker waren auch nach dem Krieg tätig. Sie beteuerten wie Papageien, ihre Nationen seien gefährdet und füllten nebenbei ihre Taschen mit Geld, dass durch suspekte Staatsprojekte erworben wurde.
Die moslemisch-serbische Sänger-Elite brach als Erste das Nachkriegs-

Schweigen.
Sie sangen schamlos füreinander, wie in guten alten Zeiten, vor dem Krieg. Überall Konzerte, die Hallen waren überfüllt. Auf dem Balkan war weiterhin alles verdreht. In Bosnien ist es am schlimmsten. Neben den unübersichtlichen Feldern von weißen Grabsteinen, waren Volksmusikerinnen mit Silikonbrüsten zu Gange. Sie drückten das Mikrofon an ihre abscheulichen künstlichen Lippen.

„Wie wäre wohl ein deutscher Sänger in Polen oder Israel nur drei Jahren nach dem Blutbad des Zweiten Weltkriegs begrüßt worden?", dachte Ahmet, dem alles ekelhaft vorkam.

Es fing an zu regnen, und bald darauf kam ein richtiges Gewitter auf. Ahmet fuhr langsam den nassen schmalen Weg entlang. Sie näherten sich dem Dorf.
Ein heftiger Wind wehte die feuchten Blätter durch die Luft.
Es scheint, als hätte Vojislav Ilić, unser Lieblingsdichter aus dem Gymnasium, genau an diesem Ort die dörfliche Idylle beschrieben:

„Hör, wie der Wind durch die einsamen Felder heult
und den feuchten Nebel ins Tal rollt.
Mit Geschrei kreist ein Rabe um meinen Kopf,
düster ist der ganze Himmel.
Nach Hause eilt das durchnässte Pferdchen,
an der Türschwelle steht eine alte Frau und lockt die nassen Hühnchen."

Als er sich seinem Haus näherte, bemerkte er, dass ihm kein Pferdchen, sondern sein gewaltiges Ross entgegen kam.
Wie hat es ihn bloß gerochen?
Wiehernd kam das Pferd zum Auto galoppiert und richtete sich auf die Hinterbeine, aus seinen Nasenlöchern dampfte heiße Luft.
Selma erschrak und schrie auf. Ahmet stieg sofort aus dem Auto und sagte wütend:
„Schluss, Dora!". Er hob seine Hand, als wolle er es schlagen.
Das Pferd erstarrte in diesem Augenblick und senkte seinen Kopf, um es über sich ergehen zu lassen.
„Nein, Ahmet!" schrie Lejla, und stieg mit Selma aus dem Auto.
Ahmet nahm die Hand runter und umarmte sein Pferd. Seine Augen waren voller Tränen.
„Siehst du, wie eifersüchtig es ist?"
„Sogar mehr als ich auf die Sängerin", meinte Lejla und gab ihm Selma.

Verängstigt streichelte Selma das Pferd, das ganz ruhig, fast regungslos dastand und traurig begreifen musste, dass es da jetzt jemanden gab, den Ahmet mehr liebte.
Alle waren bereits völlig nass vom Regen, nur das Pferd mit gesunkenem Kopf fühlte anscheinend nicht so.
In diesem Augenblick kam Ahmets Vater. Er schimpfte mit dem Pferd. Ahmet nahm ihn sofort in die Arme. „Lass, Vater. Es hat mich vermisst."

Im Haus roch es nach Maslenica[57] und Burek[58], verfeinert mit Kuhschmalz. Ahmet bat seine Mutter, an der Sofra [59] zu essen.
Aber Selma legte sich auf die Sofra und wollte nicht runtergehen. So aßen sie schließlich am Tisch.
Nach dem Mittagessen fuhr Ahmet in die Innenstadt, wo er das Gymnasium besucht hatte.
Traurigerweise würde man es kaum Stadt nennen können, hätte die österreich-ungarische Monarchie nicht über dreißig Jahre dort regiert.
Das Gymnasium, das Gemeindeamt, das Gebäude des Bürgermeisters, alles von der Herrschaft vor hundert Jahren errichtet.

Der Marktplatz wurde erstmals nach Kaiser Franz Joseph benannt, mit Recht, denn er hatte ihn auch erbaut. Danach bemächtigte sich König Peter des Gleichen, nach ihm kam Josip Broz und jetzt unser neuer Visionär, der nicht einmal ein Loch auf seinem Markt ausgeflickt hat.
Auch die Straßen haben blitzartig neue Namen bekommen. Nikola Tesla wurde weggefegt, als hätte er persönlich die Tschetniks erfunden. Jetzt sollte man also die Stärke des Magnetfeldes in der Einheit Tschetnik messen. Da ein Tesla, beziehungsweise ein Tschetnik, eine sehr große Einheit darstellt, würden wir meistens einen „Militschetnik" gebrauchen. Den Akzent kann man beliebig setzten.
Nach Süleyman dem Großen, der halb Europa verwüstet hatte, wurde in unserem „Lob des Irrsinns" eine Straße benannt, die aber andererseits mit Hilfsgeldern aus Europa restauriert wurde.
Ach, scheiß auf den Freund, der sich im Alkohol „an alles erinnert". Erasmo, dreh dich nicht um!
In den Wiener Museen stehen heute noch Skizzen von Malern aus der Zeit der Besatzung Wiens, als Süleymans Horden nicht einmal Kinder vor dem Aufspießen verschont haben.

57 Siehe 21

58 Burek- Traditionelles bosnisches Teiggericht mit Hackfleisch (übernommen von den Türken).

59 Siehe 22

Ich sehe keinen Grund, warum wir nicht eine Straße nach Adolf Hitler benennen könnten. Zu seiner Zeit wurden der Grundstein der Düsenfliegertechnologie gelegt, künstliches Gummi und Benzin erfunden. Hier, wo Tuberkulose jahrhundertelang Leben auslöschte, erinnert sich niemand an Koch oder Röntgen, auch wenn sie es geschafft haben, mehr Menschen zu retten, als diese Horden im Vorbeiziehen umgebracht haben. Aber um Gottes Willen, wie sollen wir denn unsere Straßen nach Katholiken benennen, wenn wir genug eigene Helden haben, wahrhaftige Eroberer.

Lieber Gott, gibt es denn irgendetwas Vernünftigeres als die Straße, die von der Stadt aus nach Zagreb führt, „Zagreber Straße" und die, die nach Banja Luka führt, „Banja Luka-er Straße" zu nennen, egal ob dort Tschetniks oder Ustaschas leben.

Er setzte sich neben das Basketballfeld, wo je mit Mladen, Ante und Emir tausende und tausende Partien gespielt hatte. Die Verlierer mussten den anderen ein „Deit" spendieren.
„So viel Fleiß für ein „Deit!"
Ich erfuhr erst im Krieg, wer zu den Serben, wer zu den Kroaten und wer zu „uns" gehörte.
Mladen wurde von unseren Vorkämpfern vor den Augen seiner Kinder verprügelt und nach Banja Luka verjagt. Ante kam auch nicht „ohne" davon. Heute lebt er in Zagreb. Emir ist dageblieben, wahrscheinlich, weil sein Vater Šaban heißt.
In der Zwischenzeit verstarb Šaban in Texas, während eines Besuchs bei seinem anderen Sohn
(Anmerkung des Autors).

Auf dem Dach der Schule hängt noch immer die alte Amateurantenne.
CQ, CQ 80 CQ, hier ist YU 4 ECZ, Radioclub „Nikola Tesla".
Jetzt trägt er den Namen eines Soldaten. Bei allem Respekt, aber was hat ein Soldat mit elektromagnetischen Feldern zu tun? Nächte, die im Radioclub verbracht wurden, Dx-Verbindungen und etwas Sex. Russland, das kalte Sibirien und sofort danach Südamerika, das warme Brasilien.
Wie stolz wir auf diese Verbindungen waren.
Und sobald der Krieg angefangen hatte, bekam jeder von diesen klugen Jungen, die sich zu keiner Partei bekennen wollten, eins auf die Rübe.
Sie haben Schanzen gegraben und wurden der Spionage verdächtigt. Denn wer einen Radiosender besitzt oder einen besaß und ihn daraufhin verkaufte, galt automatisch als Spion der Tschetniks.
Selbst die Inquisition ergab mehr Logik. Mein Freund, den wir „Frequenz"

nannten, könnte anstatt eines Satelliten arbeiten. Er spürt die Zyklonen durch Schmerzen im Rücken, noch während sie ihre Form über dem Atlantik annehmen.

Die Ausraubung des geliebten Volkes durch die Befürwortung unseres neuen Führers war im vollen Gange. Damit dies zumindest teilweise etwas im rechtlichen Rahmen bleibt, wurden Zertifikate an das Volk verteilt. Diese wurden mit Recht als Fälschung abgestempelt, denn Brot konnte man damit nicht kaufen.
So musste man sie zunächst mal zum kleinen Preis verkaufen ... und an wen?
An dieselben Kriegshunde, jene wie Osman, die mit diesen „wertlosen" Papieren Inhaber von Fabriken und Hotels geworden sind.
Die EU-Polizei versuchte Ordnung zu schaffen, doch sie war bereits nach kurzer Zeit müde der Verfolgung staatlich angesehener Leute, wie Minister, Premiers und Parteiführer, die wegen „Mangel an Beweisen" immer wieder vor Gericht freigesprochen wurden.
Selten geschah das „Wunder", dass einer von ihnen im Gefängnis landete. Der EU-Polizei gefiel das schwarze „Sarajevsko Pivo"[60] mehr als der hoffnungslose Kampf um Gerechtigkeit.

Eine völlig neue Kategorie von Reichen tauchte aus dem Kriegssumpf hervor, deren intellektuelle Grenze bei der Volksschule und den Zeichentrickromanen von Alan Ford lag.
Das ist der Grund, warum sie es so eilig gehabt haben, eigene Universitäten zu gründen.
Nach dem System „Ich dir, mein Freund, du mir", erfolgte eine regelrechte Überschwemmung von ungebildeten Ärzten, Rechtsanwälten, Wirtschaftswissenschaftlern, Doktoren der Wissenschaft, Universitätsprofessoren usw., die unter einer Maske von Wissen und Seriosität (vom Prädikat Srati[61]) ihre Sätze auf folgende Art anfingen:

„ Ich wenn ihr geben Spirale rein, kann sie bumbsen, so lange möchte, Baby gibt es nicht."

Solche, quasi Intellektuellen von den bekannten Universitäten, wie „University of Otoka"
(übertragen ins Englische: Oxford) oder „University of Bosanski Novi"

60 Sarajevsko pivo- Biermarke; Bier, dass in Sarajevo produziert wird

61 Srati- (b/k/s) scheißen, kacken. (Imperativ 1.Singular-Seri)

(übertragen ins Englische:
Neue Stadt-Cambridge) werden dieses Volk genauso viel kosten wie der Krieg.
Ein Wunder, dass sie nicht auf die Idee gekommen sind, das traditionelle Bootsrennen nachzumachen Immerhin verbindet sie ein wunderschöner Fluss.

Ahmet war total in Gedanken und gerade dabei, sein Auto einzuparken, als ein altbekanntes Gesicht an sein Fenster klopfte. Es war sein Freund Miralem. Er war fürs Einkassieren am Parkplatz zuständig. Sie umarmten sich und brachen zusammen in Tränen aus.
Im Krieg waren sie unzertrennlich gewesen.
Als er sich bewegte, bemerkte Ahmet seine Prothese.

„Was ist passiert?"
„Nichts, zum Ende des Krieges bin ich auf eine Mine getreten."

Sie verabredeten sich auf einen Drink. Miralem war vor dem Krieg als Lastwagenfahrer beschäftigt.
Ihm fiel es schwer, seinen Job nicht mehr ausüben zu können.

„Das Einkassieren ist für mich wie Betteln", beschwerte er sich bei Ahmet.
„Erinnerst du dich daran, wie wir uns in der Schule über den Spruch „ All das wird das Volk vergolden" von Lazo Lazarević lustig gemacht haben. Wer hätte gedacht, dass ich mal so enden würde?"

Nach fünf Runden war der Zweck des Badel „Friedensstifters" erfüllt. Sie waren betrunken.
Es war schon Nacht, als Miralem den Vorschlag machte:
„Lass uns zu Osman gehen, zu unserem alten Schulfreund."
„Ich mag lieber nicht hingehen, habe ihn bereits heute Morgen gesehen."
„Ach komm, ich habe gehört, er hat eine neue Sängerin engagiert, eine schöne kleine Serbin, die dazu noch super singt."
Ungern willigte Ahmet ein.
Auf dem Weg dorthin gab Miralem seinen Tagesumsatz von 25 KM ab, und ungefähr gegen zehn Uhr kamen sie schließlich bei „Osman" an.
Am Hoteleingang machten lokale Jäger Fotos mit einem toten Eber, dessen Blut die Autohaube des grünen Lada Niva runter floss.
Ein heldenhafter Gewinn, mit einem Wort „Frühstadium einer Gastrula".
„Es scheint so, als wäre unser Schwanztreiber nicht da", beschwerte sich Miralem und suchte jemanden in der Masse.
„Wen meinst du denn?"

„Na Osman. Wir nennen ihn so, seitdem er uns mit diesen Kondomen versorgt."
„Mit was für Kondomen", wunderte sich Ahmet.
„Kondome mit einer Tüte dran, damit ich mir nicht in die Hosen mache", erwiderte Miralem und zog seine Hose hoch. Ein Granatsplitter zerfetzte seine Hoden, was ihm weitaus schwerer fiel als der Verlust des Beines. Ahmets Augen waren voller Tränen. Zum ersten Mal bereute er, aus dem Krieg geflohen zu sein. Er fühlte sich schuldig vor Miralem. Sein alter Freund merkte das und legte seine Hand auf Ahmets Schulter:
„Mach dir keinen Kopf, mein alter Freund. Ich wäre auf diese Mine getreten, auch wenn du neben mir gestanden hättest. Ach scheiß drauf, all das wird das Volk vergolden oder Gott wird es bezahlen, ist derselbe Mist."

Das Orchester unterbrach ihre Unterhaltung mit einer lautstarken Einführung.
Ceca kam auf die Bühne und hielt ein lächerlich großes gelbes Mikrofon in der Hand. Sie sah göttlich aus. Sie trug eine Jeans Hose und ein kurzes Hemd mit weit ausgeschnittenem Dekolletee, das in der Mitte zusammengebunden war, fast wie damals, als er sie das erste Mal gesehen hatte. Wegen so einer Schönheit werden Männer zu unzurechnungsfähigen, reproduktiven Hengsten.

Sie machte ihre Show und schaute dabei stets zu Ahmet.
„Die fährt wohl voll auf dich ab?" fragte Miralem, während er nervös über dem Tisch zuckte.
„Wenn sie noch von deiner Maschine wüsste, wäre es glatt Liebe auf den ersten Blick."
Ahmet sagte nichts, trank seinen Cognac bis zum letzten Tropfen aus und bestellte noch einen.
Ceca brachte die Atmosphäre im Hotel zum Glühen. Sie war glücklich, Ahmet wiederzusehen und genoss ihre Macht, ihn in ihre Nähe gelockt zu haben. Sie wusste nicht, dass das eigentlich Miralems Verdienst war.

Es inspirierte sie, noch bewegender zu singen. Sie schwang so erotisch mit ihren Hüften und entflammte damit die Fantasie der betrunkenen Masse. Man trank und warf mit Gläsern um sich. Der Boden funkelte von Glasscherben. Alkoholismus und Renaissance. Den Humanismus überlasse ich den betrunkenen Jägern, die den ganzen Winter über Tiere im Wald mit Futter versorgt haben, um sie jetzt aus sicherer Entfernung zu töten und ihre Kleinen ohne Mutter zu lassen.

Das Hotel wurde im Nu zu einem Balkanschuppen, dessen Beschreibung selbst für Krleža eine Zumutung gewesen wäre. In der Zwischenzeit tauchte Osman auf, er war eifersüchtig und wütend zugleich.
Ein Affe „par excellence". Schreiend bestellte er Drinks bei seinem Personal und bestand darauf, Ceca in ihren Pausen an seinem Tisch zu haben. Er versuchte sie immer wieder zu umarmen, doch Ceca wusste es geschickt zu umgehen.
Es war längst nach Mitternacht, Miralem wollte bleiben, doch Ahmet stand auf, bezahlte und ging zur Tür hinaus. Ceca bemerkte es sofort. Sie hörte momentan auf zu singen, und legte das Mikrofon ungeschickt in den Mikrofonständer zurück. Es fiel auf den Boden und man hörte einen lauten Knall aus den Lautsprechern. Ceca drehte sich nicht mal um. Sie rannte zum Ausgang, um Ahmet einzuholen. Er war bereits am Parkplatz. Die Glastür fiel heftig hinter ihr zu. Sie holte ihn ein und, bevor er das Auto laufen ließ, hatte sie auf dem Beifahrersitz Platz genommen.

„Ich wusste, dass du heute Abend kommen würdest, und jetzt willst du mir einfach so davonlaufen."
„Das war auch nicht so schwierig. Und ich wusste, dass sie das Ende des Liedes nicht hören würden."
Osman kam aus dem Hotel gerannt, er suchte die beiden zwischen den geparkten Autos.
Ohne ein Wort zu sagen, ließ Ahmet das Auto laufen und fuhr in Richtung „Tiefer Graben" los.
Ein beliebter Ort aus seiner Jugend.

Osman war außer sich, er rannte dem Wagen nach.
„Fick dich, du Schlampe. Du wirst dafür bezahlen!". Er fluchte, während er ihnen nachlief.
So betrunken wie er war, verhaspelten sich seine Beine ineinander und er fiel auf den Asphalt, in eine dreckige Pfütze, aber schimpfen konnte er trotzdem noch.
„ Du hast meine Basisausstattung zerstört", schrie der frisch gebackene Doktor der Wirtschaftswissenschaften. Dabei dachte er wahrscheinlich ans Mikrofon.

Ahmet fuhr langsam die enge Straße entlang. Ceca lehnte ihren Kopf an seine Schulter, und wartete geduldig, von ihrem Männchen angegriffen zu werden. Er streichelte ihre angespannten Schenkel, während sie seinen Hosenschlitz öffnete. Sie hatten sich die Kleider runtergerissen, noch bevor er den Wagen parken konnte. Ihr Atem wurde schneller, sie fauchten wie Hunde und wussten genau, was ihnen bevorsteht.

Ohne jedes Wort, verfielen ihre nackten Körper der Leidenschaft. Sie stiegen aus dem verschwommenen stickigen Wagen heraus. Sie lehnte sich ans Auto, während er weiterhin seine Hände an ihrem runden festen Arsch hatte. Er drückte ihn fest zusammen und hörte, wie sie den Schmerz genoss. Wechselweise drückten sie einander die Zungen in den Hals. Schließlich schob sie ihn sanft zurück und ging in die Knie. Ihre Spucke lief ihr das Gesicht hinunter. Vor Angst früher zu kommen, zog er sie hoch, leckte die Spucke aus ihrem Gesicht und hob mit beiden Händen ihre Beine in die Luft. Das Tor zum Paradies war geöffnet. Er drang langsam und unaufhaltsam in die Tiefe ihres Körpers hinein, so dass sie laut aufgeschrien ist. Das Auto gab ihr keine Möglichkeit von der Stärke seiner Männlichkeit wegzurücken. Ihre Zungen und Bewegungen harmonierten in perfektem Einklang. Wegen der ungeraden Fläche des tiefen Grabens hatten sie keine Chance, sich vom engen Waldweg zu entfernen.

Damals war es noch so gewesen, dass alle auf den letzten in der Reihe warten mussten, bis er fertig war und weg fuhr, damit der Rest der Kolonne Rückwärts herausfahren konnte.

Die, die sich Zeit gelassen haben, wurden meistens angefeuert: „Komm schon, Meister, die Sonne geht bald auf, wir müssen zur Arbeit."

In dieser Nacht waren sie allein. Verfallen in Liebestrance wollten sie alles ausprobieren und sind so doch etwas vom Weg abgekommen. Die hormonelle Explosion ereignete sich zwischen zwei Bäumen.

Ceca fand Gefallen an unmöglichen Posen, die den Sex schwerer und besser machten.

Ahmet erinnerte sich an ihren ersten Sex und fragte sie, während er fest von hinten in ihren schlanken Körper eindrang:

„Wer fickt dich, Süße?"

Sie stöhnte und antwortete nicht. Ahmet drückte noch stärker und tiefer hinein, packte sie an den Haaren:

„Wer tut dich ficken, Schlampe?"

Ceca stöhnte schneller und lauter, sie versuchte, sich mit ihren Händen wegzudrücken. Erst als sie beim Orgasmus laut aufschrie, kam es aus ihr heraus:

„Nein, Vater, bitte nicht."

Ahmet war geschockt, er bewegte sich nicht und sein Orgasmus war von kurzer Dauer.

Ohne einen Laut von sich zu geben, zog er sein „Monster" heraus.

Es war eine Arie aus der niemals verschriftlichten, dennoch oft aufgeführten balkanischen Oper

„Unreines Blut", Modern Times Edition.

(Anmerkung vom Autor, mit großem Respekt an Herrn Stanković, für seinen Roman).

Sie stiegen wieder ins Auto. Sie zündete sich eine Zigarette an. Er fragte sie nichts. Während sie den Rauch tief einatmete, begann sie zu erzählen: „Ja, mein eigener Vater hat mich vergewaltigt. In einem Wald wie diesem. Ich war vierzehn. Wir waren von einer Dorffeier auf dem Weg nach Hause. Mama war früher gefahren, sie hatte Kopfschmerzen. Mein Vater war betrunken und er tat es genauso von hinten, wie du gerade. Er hielt mich an den Haaren fest, damit ich nicht weglaufen konnte. Doch er verfehlte, ob absichtlich oder nicht, keine Ahnung. So gesehen war ich weiterhin Jungfrau. Ich habe es keinem erzählt, nicht mal meiner Mutter. Das ist das erste Mal, dass ich darüber rede und ich fühle mich, als würde mir ein riesengroßer Stein von der Seele fallen... Ich habe ihn bis zum Tod gehasst. Ein Mistkerl von Vater. Ich hasse ihn immer noch, auch wenn er schon lange tot ist."

Sie hielt inne und lehnte ihren Kopf an seine Schulter. Das Zwitschern der Vögel kündigte den Morgen an. Eine ganze Weile herrschte Stille. Ahmet war geplättet, er fand keine Worte.
„Wo warst du denn die ganzen Jahre?" fragte sie, und machte voller Zufriedenheit einen tiefen Zug.
„In Strabag", antwortete Ahmet gelassen.
„Ach komm, ich meine es ernst, was hast du die ganze Zeit gemacht?"
„Straßen gebaut, und mich um mein Mädchen gekümmert."
„Du nimmst mich auf den Arm", scherzte sie, und trug dabei ihr asymmetrisches „Nike"- Lächeln im Gesicht.
„Keineswegs."
„Warum hast du dich nie bei mir gemeldet. Immerhin habe ich meinen Verlobten wegen dir verlassen, und du vergisst mich einfach danach."
„Wo ist denn dein Milan?" fragte Ahmet vorsichtig.
„Ich weiß es nicht, wir sind schon lange nicht mehr zusammen. Seit meiner Kindheit hat er mich begleitet. Er war meine erste große Liebe, der stärkste Junge im Dorf. Wenn mich jemand nur ansah, brach er ihm alle Knochen. Alle hatten Angst vor ihm. Mittlerweile denke ich nur selten an ihn. Später habe ich gehört, dass er in einer Schlägerei schwer verletzt wurde. Er soll drei Monate im Koma gelegen haben. Jetzt sitzt er im Rollstuhl, ist fast völlig gelähmt. Ich war eine Zeit lang in München, er soll angeblich in Wien leben, keine Ahnung."
Sie lehnte sich wieder an Ahmets Schulter.
„Ich würde gerne einen Sohn mit dir haben."
„Vielleicht haben wir bereits dafür gesorgt", Ahmet schaute sie fraglich

an, und band seine Schuhe zu.
„Bei mir sind tatsächlich gerade die fruchtbaren Tage, dazu kommt noch, dass wir nicht verhütet haben. Du bist der Erste, dem ich das sage, deswegen bin ich auch in deinen Heimatort gekommen, in der Hoffnung, dich wiederzusehen."
„Meinst du das ernst?"
„Total, mein Sexualleben war vor und nach dir nichts wert."
„Ich kann Männer, die nach mir sabbern, einfach nicht ertragen. Du bist mein Gott, mit dir ist alles anders."
„Das ist wahrscheinlich so, weil du ein Mann bist, der in einem wunderschönen weiblichen Körper steckt. Du hast sicher mehr Testosteron als ich."
„Wie meinst du das?"
„Genauso, wie ich es sage. Du bist es gewöhnt von der Bühne aus, Männer auf arrogante Art und Weise zu manipulieren und mit ihnen zu spielen. Allein schon die Vorstellung, dass jemand in dich eindringt, ist erniedrigend für dich.
Du hast die Energie deiner Verehrer ausgesaugt, und als Gegenleistung bekamen sie ein Lächeln voller falscher Hoffnungen. Hände hoch - Schwanz hoch, so geht das aber nicht. Immer wirst du nach dem Glück suchen, es aber nie finden können. Du warst der Meinung, dass dir mehr zusteht als du besitzt, aber du hast dich nie gefragt, ob du überhaupt was verdient hast.
„Meine Liebe, das Leben bedeutet geben und nehmen. Du bist es gewöhnt, nur zu nehmen, und deinen Egoismus könnte man fast als krankhaft bezeichnen.
Das ist das Gleiche wie Liebe und Hass, Verbrechen und Bestrafung, Tag und Nacht. Gegensätze, die man versöhnen oder einander näher bringen sollte. Menschen, denen dies nicht gelingt, führen ein nutzloses Leben."

„Warum ist es mit dir anders? Warum gebe ich mich dir gerne hin? Ich habe immer arrogante Typen bevorzugt, doch du bist nicht so einer."
„Ich weiß es nicht, vielleicht bin ich eine Frau im männlichen Körper. Wie es aussieht, hast du überschüssige männliche Hormone", lachte Ahmet.
„Hast du es schon Mal mit Frauen probiert?"
„Nein, habe ich nicht, aber ich will es wieder mit dir probieren", sagte Ceca und kuschelte sich wieder an Ahmet heran, dabei leckte sie den Schweiß von seinem Hals ab.
„Halt, halt, komm runter. Ich fahre dich zurück, du wirst noch gefeuert."
„Ach, was kümmert mich dieser Idiot. Abgesehen davon, habe ich meinen Vorschuss bereits bekommen. Bleib noch ein bisschen, bitte."
Ahmet war vom Sex und dem durchgehenden Schwitzen nüchtern

geworden. Er öffnete die Autotür und atmete die frische Luft tief ein. Sie küsste und streichelte ihn am Hals.
Ahmet erinnerte sich an die Zeit, als er verrückt nach Ceca war. Jetzt kam ihm das alles so fern und merkwürdig vor. Er hatte nicht mal Lust, sie zu umarmen. Doch er wusste genau, ihre Zunge hinter seinem Ohr würde ihn erneut zum Glühen bringen.

„Du brichst mir den Schalthebel", lachte Ahmet, während sie sich nach vorne lehnte, um seinen Hosenschlitz zu öffnen. Außer der körperlichen Begierde nach ihrem perfekten weiblichen Körper, fühlte Ahmet nichts weiter für Ceca. Sie haben es erneut auf ihrem Sitz getrieben, während sie mit den Beinen fest gegen die Fensterscheibe presste und Ahmet tief in sich hineindringen ließ.
Es war schon fast hell draußen, als sie schweißgebadet, wie in Trance, ihren Höhepunkt erreichten. Cecas Stöhnen klang fast wie Geheule, während Ahmet sie mit beiden Händen fest am Arsch hielt und sie mit tierischem Aufschrei vom Sitz hob. Sie vertrieben alle Vögel, die mit ihrem Chorgesang den Tag ankündigten. Reglos lagen sie da, ohne Kraft, sich zu bewegen. Man hörte nur das Brausen des naheliegenden Flusses und ihren konstanten Atem.

Ahmet wollte gerade losfahren, als Ceca ihn am Arm packte.
„Lass mich kurz zu mir kommen", sagte sie, und holte eine Brillenhülle aus ihrer Tasche. Langsam öffnete sie den doppelten Boden der Hülle, wo ein wenig weißes Pulver zu sehen war.
Sie nahm einen Strohhalm aus der Tasche und zog das Pulver erst durch das eine, dann durch das andere Nasenloch. Unter dem Strohhalm blieb eine leere rote Linie aus Plüsch.

„Willst du auch?" fragte sie ihn.
„Nein, danke. Lass uns fahren."
„Mit dem Zeug fühle ich mich wie neugeboren", sagte sie, und verpackte die Hülle wieder.

Als er nach Hause kam, hatte der Tag die Nacht schon bezwungen. Seine Mutter wartete am Fenster, während Lejla blass im Bett lag. Dass er mit „Freunden" unterwegs gewesen war, nahm sie ihm nicht ab.
In seinem Atem konnte sie den Duft einer anderen Frau riechen. Er versuchte sich herauszureden, doch zwecklos. Cecas Geist drang in Lejla hinein.

DNK, MOHAMMED, JESUS UND IHRE ARBEITGEBER

Fünfzehn Tage Urlaub waren schnell vorüber. Sie sind für einen Tag nach Prijedor zu Lejlas Mutter gefahren, um sie zu besuchen. Sie sollte bei einer Identifikation von Zivilen, die in einem Massengrab gefunden worden waren, dabei sein. Man vermutete ihren Vater unter den Opfern. Sie fuhren zur Sporthalle. Zu Beginn des Krieges wurden dort zunächst lebendige Moslems eingesperrt, und heute, fünf, sechs Jahre später, werden auf demselben Parkett ihre Knochen gestapelt, da wo Kinder einst Basketball gespielt hatten. Sie nahmen Haar- und Blutproben von Lejla. Endlos lange Reihen weißer Lacken mit verschlammten Knochen und dreckigen Kleidungsstücken. Lejla konnte nichts erkennen. Ahmet wurde schlecht, er rannte aus der Halle und musste sich übergeben. Lejla lief ihm nach und hielt seinen Kopf, sie war ungewöhnlich ruhig und gefasst. Anschließend gingen sie zurück in die Halle. In der anderen Ecke wurden im Beisein vom Hodscha alle Knochen in Särge verlegt. Bedauerlicherweise ist die Wissenschaft an diesem Ort zum vollen Vorschein gekommen, spät, aber immerhin ... die DNK-Analyse ermöglichte es allen, dem Anschein nach identische Knochen, fehlerfrei zu sortieren.
Ahmet war blass und konnte sich nur mit Mühe auf den Beinen halten. Einer der ausländischen Forensiker, der während den vielen Ausgrabungen am bergigen Balkan etwas von unserer Sprache gelernt hatte, hielt in seiner Hand einen Unterarmknochen von einem Kind und meinte mit englischem Akzent zu seinem heimischen Kollegen: „Ich nicht verstehe, „gut Bürgerkrieg", Kampf um Territorium, aber wie kann jemand, der an Gott glauben und selbst Kinder hat, Kinder töten und wie Schafe in Graben werfen."

Ahmet mischte sich ins Gespräch:
„Ich sage Ihnen wie, gnädiger Herr. Genauso, wie ihr in Nordirland, zweitausend Kilometer diagonal von hier entfernt, vor nicht langer Zeit, Kinder anderer Religionen auf ihrem Schulweg gesteinigt habt, nur weil sie es gewagt hatten, eurer Straße entlang zu laufen. Glaubenskämpfe waren immer schon die brutalsten."
„Das hier war ein exemplarischer Glaubenskampf", fuhr Ahmet mit seinem Monolog fort.

„Uns was nutzt euch der Glaube an Gott? Wo war denn euer oder unser Gott, als eine Mutter im Garten vom Granatsplitter getroffen wurde, während ihre hilflose Tochter am Fenster stand und alles mitansehen musste. Sie wollte bloß die Windeln ihres neugeborenen Kindes aufhängen. Sie schauten sich in die Augen, während die Mutter starb. Der allmächtige Gott schaute friedlich zu.
Vielleicht sollte man ihn in eine Zwangsjacke stecken, und für immer und ewig unter Beobachtung stellen."

Der Fremde war perplex, er schaute den kreidebleichen Ahmet an und reichte ihm plötzlich seine Hand, dabei kniete er nieder als wären seine Beine eingeschlafen.
„Entschuldigen Sie, bitte, aber wer sind Sie?"
Ahmet fing ihn rasch auf.
„Obwohl ich etwas blass aussehe, Jesus bin ich sicher nicht.
Stehen Sie auf, Mister, hier müssten die Götter auf die Knie fallen. Weder Sie noch ich hätten da etwas machen können."
Er stand auf und umarmte Ahmet wie einen Bruder. Es herrschte Stille. Der Fremde fühlte sich, als würde er vor Jesus stehen. Ahmet war es unangenehm, er kannte diesen Blick von irgendwo her.
Auch „unser" Forensiker, der es nötig hatte, sich bei den Katholiken einzuschleimen, äußerte seine Meinung und zeigte mit dem Finger auf Ahmet. Von „Der letzte Tango in Paris" hatte er sicher nie etwas gehört.

„Du bist verrückt, dieser Mann ist verrückt, man sollte ihn einsperren. Wo ist der Sicherheitsdienst?"
„Vielleicht bin ich verrückt", antwortete Ahmet ruhig, „aber der Allmächtige da oben ist es genauso, der Beweis dafür bist du und deines gleichen. Besser wäre es gewesen, er hätte sich in den Weiten des Alls einen runter geholt, so wären wir von solchen ekeligen Kreaturen verschont geblieben."
Ahmet drehte sich um und ging, er suchte nach Lejla.
Gottesverehrer werden es unserem Helden übelnehmen:
„Abgedroschene primitive Atheist-Phrasen von quasi Gelehrten. Erklärt uns, bitte, mit eurer Physik und euren Formeln, wer hat alles, was wir sehen können, geschaffen, noch bevor ihr eure Formeln kanntet? Vielleicht euer bekannter Urknall? BENG ha, ha, ha."

„Vielleicht, aber bei unserem Urknall sind Welt, Liebe, etwas Schönes entstanden, während in eurem Urknall, dem Tsunami und einigen Erdbeben möge verziehen werden, tausende von guten Gläubigen getötet worden sind." (Ohne ha, ha, ha)

Ahmet rief Lejla, er wollte nach Hause gehen, doch sie starrte unnachgiebig auf die Knochen.
Selma ist bei ihrer Oma Hasnija daheim geblieben. Da es aber für sie ein unbekanntes Umfeld war, wollte Ahmet nicht lange wegbleiben.
Als sie die Halle verließen, rannte Lejla zu einem Haufen schmutziger Schuhe, die nachträglich aus der Gruft ausgegraben worden waren. Sie packte einen alten großen Winterschuh, drückte ihn an die Brust und brach in Tränen aus. Ahmet kam zu ihr, kniete nieder und nahm sie in die Arme.
Sie zitterte am ganzen Körper.

„Er hatte immer kalte Füße, deswegen zog er diese Schuhe an, sogar im Sommer."
Ahmet umarmte sie, während der schmutzige Schuhe zwischen ihren Körpern drückte.

„Als die Wächter neben uns vorbei gingen, sagte mein Vater, ich solle auf den Boden schauen, damit sie mein Gesicht nicht sehen können, er meinte: „Du bist Papas Schönheit, sie sollen dich nicht sehen". Ich schaute nach unten, auf diese Schuhe."

Der Sicherheitsdienst versuchte, ihr den Schuh wegzunehmen, doch sie ließ es nicht zu.
„Sie bekommen den Schuh, wenn wir die Ermittlungen abgeschlossen haben."
Ihr Vater wurde zum Gegenstand, dann zum Ermittlungsfall. Unser Forensiker mischte sich wieder ein, er kam mit dem Hodscha zu ihnen.
„Nehmt diesen Schuh, das ist Beweismaterial."
Lejla hielt den Schuh ganz fest an ihrer Brust und wiederholte immer wieder:
„Nein, das ist der Schuh meines Vaters."
Der neue Dorf-Hodscha versuchte sie mit sanfter Stimme zur Vernunft zu bringen. Wenige kannten seinen Namen, man nannte ihn Pandžo.
„Mein Kind, dieser Mann hat Recht. Wir werden dir den Schuh sicher wieder zurückgeben."
„Welchem Recht zufolge? Ich habe die Schuhe von meinem ersten Lohn gekauft", seufzte Lejla.
„Nach der Scharia, da ist mein Wort dreimal so viel wert wie deines", schleimte der Sicherheitdienstsmitarbeiter.
Darauf drehte sich der Hodscha zu ihm um und meinte: „Ach, was weißt du schon von der Scharia, du Idiot", und ging. Sie nahmen den Schuh, als würde das etwas ändern. Ein Fall weniger.

Als sie wieder zu Lejla nach Hause kamen, saß Selma bei Oma im Schoß und machte ihre ersten Versuche beim Pulli-Stricken. Sie hatte ihre lange Abwesenheit gar nicht mitbekommen.

Nachbarin Milka hatte Kirschkuchen vorbeigebracht, Selma war ganz bekleckert davon.
Sie erzählte ein wenig, ihr Sohn hatte sein Leben bei Bihać verloren. Er wurde bei einem Austausch tot geborgen. Ihr Mann starb kurz vor der Beerdigung seines Sohnes.

Sie verbrachten eine Woche am Meer in Biograd. Selma war fasziniert vom „großen Wasser".
Sie liebte es, die großen Schiffe in der Marine zu beobachten. Vor langer Zeit einmal, saß Ahmet in der gleichen Marine und wartete auf „Godot", der aber nie kam.
„Ich bin auf Hvar", sagte sie mit ihrer süßen Zunge, die unverschämt lügen konnte.

Er versuchte Selma das Schwimmen beizubringen, doch trotz der großen Mühe klappte es nicht.
Die Angst vor dem „großen Wasser" war genau so groß, wie die Faszination.
Sie sammelte Muscheln am Strand und nahm sie alle mit nach Hause.
Am Markt haben sie ihr eine alte Puppe gekauft, die Selma, nach ihrer Oma, Hasnija nannte.

Ende September waren sie wieder im windigen Wien.
Selma liebte die Windmühlen vor Wien, da wusste sie, es ist nicht mehr weit bis nach Hause.
Als sie in die Wohnung kamen, erwartete sie ein Telegramm. Lejlas Vater wurde identifiziert.
Er war in derselben Halle, wo auch der Schuh gefunden wurde. Die Woche darauf sind sie wieder nach Bosnien gefahren, zur Beerdigung.

Endlose Reihen grüner Särge neben ausgegrabenen Gräbern. Aufstand, Schlamm und Rempelei, wo man sich auch hindrehte. Der Hodscha versuchte Ordnung zu schaffen, doch es gelang ihm nicht.
Lejla hockte neben dem Sarg und heulte. Ahmet kniete zu ihr nieder, umarmte sie und gab ihr Trost. Hinter ihrem Rücken stand ein junger verheißungsvoller Hodscha mit Pickeln im Gesicht, und meinte lautstark:
„Ich habe schon immer gesagt, Frauen sollte man nicht hierher lassen. Sie schreien und brüllen, als wären wir auf einer Walachen-Beerdigung."

Lejla sprang wie eine Wildkatze auf.
Sie kratze sein Gesicht und gab ihm so einen heftigen Schubs, dass der Arme ins nächste ausgeschaufelte Loch fiel. Wie durch ein Wunder der Gravitation landete seine ehrenwerte Kopfbedeckung an der Spitze des ausgebuddelten Erdhaufens.
"Du willst mir vorschreiben, wie ich trauern soll", schrie Lejla über dem erschrockenen und verwunderten Hodscha, der versuchte, aus der Grube herauszukommen.
Er schaffte es (jemand gab ihm die Hand) und ging wütend auf Lejla zu.
Aus der lästernden Masse trat der neue Dorf-Hodscha Pandžo heraus und stellte sich vor seinen aufgebrachten Kollegen.
"Du hast bekommen, was du verdient hast und jetzt raus aus meinem Jamaat[62]."
Der junge Hodscha nahm sein Hütchen und verschwand in der Masse.

Die Beerdigung verlief schnell. Hunderte von Schaufeln hämmerten die klebrige Erde wieder in die Gräber zurück, bis zum letzten Klumpen.
"All das ist Seins", beteuerte der Hodscha.

Während des Gebets knieten alle nieder, außer Ahmet. Lejla packte seine Hand und zog ihn runter. Er hockte neben ihr.
Als sie sah, dass Ahmet seine Arme über den Knien gekreuzt hat, sagte sie leise und verweint: "Öffne deine Hände."
"Aber ich kann nicht beten", flüsterte ihr Ahmet zu.
"Öffne deine Hände und sprich mir nach, wenn du Amin hörst."
So machte er es auch.
Das Gebet "El Fatiha" hatte er auf jeder Beerdigung gehört, aber von diesen vielen männlichen Stimmen im Einklang, bekam sogar seine Seele Gänsehaut.
Er erinnerte sich an Verdis "Chor der Gefangenen", so mystisch und schön.
Durch seinen Körper strömte ein warmes Kribbeln.
Es tat ihm leid, dass er das Gebet "El Fatiha" nie gelernt hatte.

Woher kommen auf einmal solche Gedanken beim verstockten Atheisten? Ihm wurde klar, dass es von Lejla kam. Liebe und Tod gingen immer schon Hand in Hand.
Der alte Atheist schämte sich, und bewunderte die wahren Gläubigen. Sie hatten immer einen Halt, sei es auch ein imaginärer. Archimedes

62 Siehe 20

Hebelgesetz, mit dem er „die Welt aus den Angeln heben könnte", ist auch imaginär, trotzdem völlig richtig.

Am Morgen darauf mussten sie bereits wieder zurück nach Wien.
Diese seltenen Momente hohen Seelenfriedens wurden vom trivialen Alltag, wo das unentbehrliche Geldansammeln Priorität war, brutal ersetzt.

An dieser Stelle würde Coelho sagen, man solle durch die Welt schlendern, nach Abenteuer und der verlorenen Seele suchen, doch Strabag und Billa bezahlten unerbittlich nach Tat und Zeit.
Und Selma musste was zu essen bekommen und Kleider haben.

Anstatt die Welt zu bereisen, aus seiner Wohnung den Eiffelturm zu bewundern und dabei die teuersten Weine zu trinken, hätte Coelho in die ärmsten Viertel von seinem Rio fahren sollen, um wenigstens den Versuch zu starten, diesen Menschen zu helfen. Besser, als sich mit der Magie der
kasachstanischen Steppe zu beschäftigen.

EPILOG IM BALKAN-DREIECK

Ahmet ließ der Gedanke an Milan-Radomir keine Ruhe. Er wünschte sich, ihn zu treffen und ihm die Wahrheit zu erzählen. Er war sich sicher, dieses Geständnis würde ihn mit Frieden und Ruhe erfüllen. Seitdem er wusste, dass Milan am Leben war, fühlte er Erleichterung, denn jemanden auf dem Gewissen zu haben, das wollte er nicht. Aber er war sich immer noch nicht sicher, wer Lejla vergewaltigt hatte und das belastete ihn sehr. Was, wenn es ein anderer Tschetnik gewesen war? Viele sind durch diesen Container gegangen. Lejla hat ihn vor der Schule wiedererkannt, auch wenn sie nie darüber gesprochen haben. Dass Milan-Radomir ihm die Kehle durchschneiden wollte, hat er ihm verziehen. Er hat sein Revier verteidigt, genau wie Ahmet auch.
Auf der anderen Seite, erzählte Milan selbst, wie er moslemische Mädchen im Container bei Brčko vergewaltigt hatte.
Ständig dachte er an Rache. War das sein gutes Recht oder hat er einen Fehler gemacht?

Ist Rache ein rationales Konzept? Ist sie ein Verbrechen oder eine Strafe, oder vielleicht etwas Drittes? Das konnte nicht mal der arme Raskolnikow auflösen. Die Serben rechtfertigen ihre Verbrechen aus diesem Krieg als Rache für die Verbrechen der Ustaschas, die sich im vorherigen Krieg, in derselben Gegend, ereignet hatten.
Sie wollen ja nur in den Grenzen ihres Heiligen Landes bleiben, somit ist ihnen wahrscheinlich jedes Mittel recht. Als hätten wir das irgendwo schon mal gehört. Serbien über alles.
Den Briten fiel es nicht mal im Traum ein, sich bei den Amerikanern zu entschuldigen, weil sie ihnen vor fast zweihundert Jahren (die Einzigen bis heute) Washington und das Weiße Haus aus purer Rache niedergemetzelt haben, nur weil sich die Amerikaner erlaubt hatten, sich ihrer Besitztümer in Kanada zu bedienen.

Selbst Gott war nicht auf ihrer Seite gewesen, denn Er ließ es so heftig regnen, dass sich Nerons Nachfolger am Morgen darauf wieder der Arbeit annahmen (Pyromanen aus allen Epochen, vereinigt euch).

Die Amerikaner töteten, wiederum aus Rache für Pearl Harbour, wo die Opfer zum größten Teil Soldaten gewesen waren, mit einer Bombe

hunderttausend Menschen, fast ausschließlich Zivile, Alte und Kinder in Hiroshima. Man soll nicht vergessen, dass im Zweiten Weltkrieg (abgesehen von Pearl Harbour) keine einzige japanische Bombe auf eine amerikanische Stadt gefallen ist.
Wenn man sich das Filmspektakel über den Angriff auf Pearl Harbour anschaut, ist man von den Effekten beeindruckt. Komisch, dass die Japaner nie einen Film über Hiroshima gedreht haben, denn die schaurigen Effekte verkohlter Kinder und alter Menschen würden den Glamour von Pearl Harbour sicher übertreffen, und die Menschheit von Kriegsspielen abschrecken.
Stattdessen lädt Pearl Harbour die jungen Leute förmlich dazu ein, in irgendeinen neuen Krieg zu ziehen, wo sie sich beweisen und schöne Schauspielerinnen küssen könnten.
Haben nicht die Briten in Dresden hunderte von deutschen Zivilen (und Kindern) mit Feuerbomben erstickt und verbrannt, und das in wenigen Stunden?
Vielleicht haben sich die Serben der gleichen Logik bedient: Je größer das Verbrechen, desto kleiner die Chance, verurteilt zu werden. Gewöhnlich töten die Rächer Unschuldige, deswegen sind sie noch größere Verbrecher. Da ist selbst die sizilianische Mafia ehrenhafter. Sie vergehen sich nicht an den Frauen und Kindern ihrer Gegner, das ist ungeschriebenes Gesetz.
„Es ist nicht meine Aufgabe, Kriegsverbrecher zu fangen", überlegte Ahmet (auch wenn eine Belohnung für hilfreiche Informationen ausgeschrieben war).
Alles, was geschehen war, war sein privater Krieg, und die Rache war Folge eines persönlichen Verbrechens.

„Wenn sich Staaten Rache leisten können (und das meist auf Kosten Unschuldiger), warum könnte ich sie mir als Einzelperson nicht ebenso leisten, und das gegenüber einem wahrhaftigen Verbrecher?"

Übrigens, Kriegsverbrecher waren nur „die verlängerte Hand" des kollektiven Gewissens balkanischer Volksstämme. Eine bessere Lösung als das Kriegsverbrecher-Tribunal in Haag wären Reservate, und zwar so lange, bis ihnen der große Manitu Verstand verleiht. Das würde bedeuten, die Mehrheit der Akteure aus der Horrorvorstellung auf ewig ins Gehege zu deportieren.
Und all diese Versuche der internationalen Gemeinschaft, von Kriegsakteuren Friedensakteure zu machen, sind eine einzige Utopie. Hätten sie (statistisch) als Menschen irgendeinen Wert gehabt, wäre es nie zum Krieg gekommen. Ich höre und sehe unsere dummen Politiker, wie sie sich mit ihren Argumenten anstellen, die andere Seite würde

sie betrügen, verarschen und mit Wahlstimmen übertreffen wollen. Sie dagegen, Vollblutverteidiger der Interessen ihrer Nation, stehen angeblich an der Schranke ihres Volkes. Dabei verhandeln sie bedachtsam und warten zugleich, dass jemand von den Gegnern den Rücken zudreht, damit sie ihn schnell von hinten bis zu den Eiern hineinstecken können. Damit beweisen sie Einsteins Relativitätstheorie:
„Du hast ihn drin, ich hab ihn drin, aber ich bin in einer relativ besseren Position."
Und die Zeit soll stehen bleiben, denn um Himmels Willen, sie amüsieren sich ja prächtig.
Durch den Verkauf von Staatseigentum und den Transfer von Provisionen auf ausländische Konten, haben alle bestens vorgesorgt, doch sobald ihre Stühle anfangen zu wackeln, kommen sie mit Argumenten daher wie, es könnte Krieg geben und sie seien da, um uns zu retten.
Das erinnert mich unheimlich an die bekannte Vorwahlkampagne des Zweiten Weltkriegs, als der berühmte moslemische Volksvertreter, Herr Großgrundbesitzer, die Wahlen gewonnen hat und damit sein Volk (die Moslems) „rettete".
Dieser brachte uns zurück in die Dunkelheit mit dem Satz:
„Wenn ihr nicht für mich stimmt, werden alle eure Kinder in die Schule gehen müssen."
Das war für die damaligen, ist aber auch für viele heutige Moslems, ein wahrhaft schauriger Satz.
Einige Jahre später kamen die Partisanen zum Iftar[63] und machten ihm einen konstruktiven Vorschlag: „Entweder, du schließt dich uns an und ziehst alle Moslems mit, oder wir werden dich wie einen Bourgeois töten."
Ratet, wie seine Entscheidung ausgefallen ist. Noch heute steht sein Denkmal vor dem Gymnasium, das ich absolviert habe. Ein Jahr später wurde er an der Ferse verwundet (Gott verarscht einen manchmal) und starb an den Folgen einer Blutvergiftung. Schade, dass wir damals die Simpsons und ähnliche Karikaturen nicht hatten, es wäre eine gute Episode geworden.
Und auf Grund all dessen, traut nicht den vaterländischen Akklamationen, den Flaggen, traut nicht den Glaubensführern, seid nicht die Herde von irgendjemanden, tretet nicht in Pferchen (Parteien), denn die Hirten entscheiden, welches Lamm geschlachtet wird. Mit dem Eintreten in Pferchen könnt ihr schwer die Rolle des Verbrechers oder die des Opfers umgehen. Es sei denn, der Wolf ändert seine Philosophie und frisst zur

63 Iftar- Abendessen, dass die Fastenzeit für den Tag beendet.(Ramadan, Fastenzeit bei den Moslems)

Abwechslung den Hirten, ganz nach dem Spruch:
„Der Wolf satt, die Schafe unversehrt."
Passt auf eure Kinder auf, gebt sie nicht in Hände jener, die sie in den sicheren Tod führen werden, mit der Ansicht, es sei Gottes Willen.

Wisst ihr, wann die Prosperität in Bosnien am größten war? Zur Zeit des kaiserlichen Stadthalters Kallay, Ende des neunzehnten Jahrhunderts, als Bosnien mehr Kilometer Bahngleise gehabt hat als heute. Alle drei, sogar alle vier Konfessionen konnten ihr religiöses Leben frei gestalten, aber sie durften sich in die Weltherrschaft nicht einmischen. Kallay dagegen hatte fast unbegrenzte Macht, er fragte die heimischen „Hochintelektuellen" nicht nach ihrer Meinung.
Das ist genau das, was wir brauchen, einen Tierparkleiter, bis die Evolution vom Affen einen Menschen macht. Ein Leiter mit langer Peitsche, der von Zeit zu Zeit von der internationalen Gemeinschaft besichtigt wird, die die große Scheiße, in der wir uns gerade befinden, hinter sich hat.

Ahmet war wieder gelegentlich im „Balkan", in der Hoffnung, zufällig etwas zu erfahren.
Er und Barkeeper Mile kannten sich lange, aber er hat ihn nichts gefragt, damit kein Verdacht aufkommt. Sie sprachen über unwichtige Sachen. Mile, der als einziger von der Affäre zwischen Ahmet und Ceca gewusst hatte, bekam nie Zweifel, aber er grinste immer geheimnisvoll, wenn Ahmet in die Bar kam.
Jeder normale Mann würde Ahmet beneiden. Ceca war der Höhepunkt männlicher Fantasien.
Ahmet fragte ihn als erster: „Was ist mit Ceca, wird sie auftreten?"
„Wenn das irgendjemand wissen sollte, dann wohl du", lächelte Mile.
„Wieso ich", Ahmet tat ahnungslos.
„Ach komm, wir sind doch keine Kinder", sagte Mile, und ging in die Küche.

Der Herbst '98 war trübe und windig. Selma wuchs und redete wie aufgedreht. Ahmet wurde zum „Sklaven" seiner Tochter. Er erfühlte ihr jeden Wunsch.
Lejla ärgerte sich, dass er ihr das Kind verderben würde, doch Ahmet achtete nicht darauf.
Im Januar '99 fing er wieder mit dem Deutschkurs an. Seine Firma hat ihm den Vorschlag gemacht, wenigstens die Berufsschule fürs Baugewerbe zu absolvieren, um als Baustellenführer zu beginnen. Der Lohn wäre fast zweimal so groß. Er musste im Deutschkurs noch mindestens eine Stufe

weiterkommen, um mit der Berufsschule beginnen zu können.
Anfang des Januarsemesters gab es viel „Schlechtwetter" und viele Schneetage, so dass er genügend Freizeit hatte.

In einer kalten Januarnacht, wie es das Schicksal so will, trat er ins „Balkan-Dreieck".
Alles wiederholte sich schicksalhaft.

Sein germanischer Freund Hans, das Einschenken des grünlichen berauschenden Jungweins aus Burgenland und „Noch eine Runde" im „Balkan".
Der Heurige hat das Schaubild der Bar getrübt, und sie sang wieder.
„Balkan" war voll. Ceca trat am anderen Ende des Lokals auf. Sie war längst ein Star, der nicht nur Bars sondern auch Stadions füllte. Auch wenn sie ihn nicht sehen konnte, fühlte sie seine Anwesenheit durch den Qualm im Halbdunkeln. Immer wenn sie ihn gespürt hat, war von einem einfachen Bar-Auftritt nicht mehr die Rede. Sie verwandelte sich in ein Weibchen, kurz vor einem animalischen Paarungstrieb.
Aus ihrem Lied wurde ein Liebesruf.

„Deine Sängerin?" fragte ihn Hans.
Ahmet antwortete nicht.
„Deine Canka[64]?" Hans war hartnäckig.
Ahmet lächelte und stieß mit ihm an.
„Cajka, nicht canka."
„Ach soooo, cajka", sagte Hans. „Ist dir klar, was du tust?"
„Nein", meinte Ahmet ehrlich.
„Dann gehe ich nach Hause. Ich habe hier nichts mehr zu tun."
Hans wollte zahlen und holte seine Brieftasche heraus, doch Ahmet schob ihn weg.
„Du zahlst im Burgenland."
„O.K, bis nächste Woche."
Hans tummelte sich langsam hinaus, während Ahmet ihn mit seinem Blick begleitete.

Die Tür blieb offen, auch wenn niemand zu sehen war.
Erst kamen Füße hervor, dann ein Rollstuhlrad.
Jemand steckte fest und versuchte mit Mühe die Tür offen zu halten, um langsam einzutreten.

64 Canka- (richtig ist Cajka) Volkssängerin

Die Dunkelheit war präsenter als die Innenbeleuchtung. Mit Gegendruck auf die starke Feder-Tür, kam ein Mann im Rollstuhl ins Licht. Weil er das Lokal mit der Tür nach Außen betreten hatte, ließ er sich von der Spannkraft der Feder hineinrollen. Er nahm seine dunkle vernebelte Brille runter und wischte sie trocken. Ahmet wusste sofort, dass das Milan, beziehungsweise Rade war.
Obwohl er gewusst hat, dass Milan im Rollstuhl sitzt, war er vom Anblick schockiert.
Was hatte er dem einst kräftigen Mann angetan. Unter dem Rollstuhl hing ein Beutel mit Urin.
Sein Gesicht war blass und verformt. An seiner Stirn war keine Narbe mehr, sondern eine Delle.
Kaum jemand würde behaupten, dass das der Mann von der Kriegsverbrecherliste ist. Er sah armselig aus und schien einsam zu sein. Er begab sich hinein und schaute nach einem freien Platz. Eifrig drückte er den Hebel runter und lenkte zum freien Tisch gleich neben dem Podium. Ein Mann und eine Frau, die zum gleichen Tisch wollten, gaben nach. Milan holte eine Tüte heraus und stellte sie auf den Tisch. Erneut wischte er seine Brille ab, und blinzelte mit einem Auge zu Ceca.

Sie hatte ihn sofort bemerkt und schaute schockiert, fast verängstigt. Schleunigst beendete sie die Show, indem sie das letzte Lied in verkürzter Version zu Ende sang. Sie schaute zur Bar, ihr Gefühl sagte ihr, dass Ahmet sie schon längere Zeit beobachtete. Sie fürchtete ein „Treffen zu Dritt", auch wenn sie von ihrer Auseinandersetzung nichts wusste. Schließlich setzte sie sich alleine an den Tisch der Musiker, während ihre Kollegen „Moravac" spielten.

Zwei Schlüsselfiguren ihres Liebeslebens. Nun saßen beide in ihrer Nähe und das gefiel ihr gar nicht. Sie hatte vor irgendetwas Angst, wusste aber nicht, was es war.
Ahmet bestellte bei Mile eine Flasche Cognac und zwei Gläser. Er bezahlte und ging zu Milans Tisch. Ohne zu fragen, nahm er Platz.

Milan war nicht besonders überrascht.
Er hatte nur das linke Auge, anstelle des rechten Auges funkelte ein gruseliges Glasauge, dass spukhaft auf Ahmet starrte. Von der Narbe war nichts zu sehen. Das gesunde Auge schaute auf die Cognac Flasche.
„Na, wie geht´s dir Rade, lange nicht gesehen?" Er nahm sofort die angebotene Flasche.
„Ich danke dir für den Drink. Seitdem ich ein Krüppel bin, haben mich alle verlassen, selbst meine besten Freunde. Als ich noch Geld hatte,

konnte ich mich vor ihnen kaum retten, aber als die Ärzte mich bis zum letzten Schilling ausgenommen haben, war ich sofort allein."
„Wie Laza Lazarević", fügte Ahmet hinzu.
„Ja, genau, wie Laza Lazarević."

Ahmet füllte ihre Gläser bis zum Rand voll mit Cognac und es wurde angestoßen. Beide tranken bis zum letzten Tropfen leer und erzitterten dabei. Es herrschte Stille, keiner sagte etwas. Als hätten sie gewusst, dass das Schlimmste noch kommen würde, haben beide lange geschwiegen.
„Was ist mit dir passiert", fragte Ahmet laut, um die Turbo-Volksmusik zu übertönen.
Ceca beobachtete die beiden aus recht weiter Entfernung.

„Autounfall", passierte Milan durch seine Zähne und schaute ihn wieder merkwürdig mit dem Glasauge an. Ahmet sagte nichts, sondern nahm die Flasche und schenkte beiden noch einen Cognac ein. Er erinnerte sich daran, wie ihm Milan nach einigen Drinks mit Leichtigkeit all seine Verbrechen gestanden hatte.
Vom arroganten wilden Gewalttäter, den halb Bosnien fürchtete, ist nichts mehr geblieben.
Jetzt, wo er zugeben sollte, dass er besiegt worden ist, tut er es nicht. Komisch. Wahrscheinlich, weil er als schwach, blöd und naiv dastehen würde.

„Unfall im Treppenhaus", sagte Ahmet und legte das leer getrunkene Glas auf den Tisch.
Milan hatte ihn nicht verstanden, er schaute zu Ceca.
„Was sagst du?"
„Ich sage, dass ich dir den Unfall im Treppenhaus arrangiert habe", schrie Ahmet, und lehnte sich über den Tisch.
Erst dann drehte sich Milan langsam zu Ahmet. Sein gesundes Auge war weit geöffnet, es starrte regungslos auf Ahmet, genau wie das Glasauge. Sein Mund stand weit aufgerissen.
Er konnte kein Wort sagen. Mit Mühe gelang es ihm schließlich:
„Ich schneide dir die Kehle durch, Rade!"
„Du hast mich bereits einmal abgeschlachtet. Und mein Name ist nicht Rade, du bist Rade, Milan.
Ich heiße Ahmet, wenn du schon auf ein Kennenlernen aus bist."
Erneut herrschte Stille. Milan erholte sich vom ersten Schock und fiel in eine machtlose Melancholie. Er starrte auf den Tisch.

„Du bist also dieser Balija[65]", presste er aus sich heraus.
„Ja, ich bin dieser Balija, den du geschlachtet hast", sagte Ahmet, und schob ihm drei Finger unter die Nase, von denen einer fehlte.
„Du bist kein Kriegsverbrecher, sondern ein Kriegsarschloch. Ich habe dich im Treppenhaus abgefangen, und der Schwanz, den du im Mund hattest, ist ein Gruß aus Bosnien zum Frauentag."

Es wurde kein Wort mehr gesprochen, keiner bewegte sich. Sie schauten sich gegenseitig an. Die Musik spielte auch nicht mehr, da es längst nach Mitternacht war.

Ceca brach die Stille, als sie zu ihnen an den Tisch kam.
„Ihr beiden kennt euch?"

Es kam keine Antwort. Sie nahm zwischen ihnen Platz und überkreuzte die Arme unter ihren prallen Brüsten, die aus dem tiefen Dekolletee fast herausschauten.

Beide waren von der erotischen Schönheit und der Nähe solch einer Frau befangen.
Sie schwiegen. Der Lauf ihrer Gedanken wurde nahezu hypnotisierend von ihr gestoppt.
Das Testosteron war schon immer eine mächtige Waffe in den Armen einer Frau, egal ob im positiven oder negativen Sinne. Sie beide waren nur eine Mikroepisode in den hormonellen Kriegen der Geschichte. Haben nicht die Briten mit den Franzosen den Hundertjährigen Krieg unter anderem auch deshalb geführt, weil sie sich nicht einigen konnten, wer die Erbin des französischen Thrones schwängern sollte.

„Erklärt mir jemand, bitte, was hier geschieht", insistierte die bereits ermutigte Ceca.
Ahmet schaute zu Milan, der weinte.
Ceca lehnte sich nah an Milans Gesicht.
„Was heulst du, Schlappschwanz, sag etwas!"

Ahmet mischte sich ein: „Lass ihn in Ruhe!"
Ceca konnte weinende Männer nicht ertragen, seien es auch die, die sie liebten. Ihr war ihr arroganter de Sade lieber. Was für eine hässliche Metamorphose der weiblichen Seele.

[65] Siehe 6

Ich werde nie verstehen, warum die Frauen nach arroganten Gewalttätern verrückt sind, hinter denen meist überhaupt keine Kraft des Intellekts steckt. Diesen wissen sie aber mit Arroganz und Gewalt prima zu ersetzen. Bei Ceca ist es vielleicht zu verstehen. Ihr Vater hat in fünf Minuten alkoholisierter Leidenschaft ihr ganzes seelisches und körperliches Leben geprägt.
Und was ist mit den anderen? Sind die Weibchen von der körperlichen Kraft des Gewalttäters angetan, weil sie auf der Suche nach starken Nachkommen und der Erhaltung der Art sind?
Schon wieder Darwin und seine vergewaltigte Schildkröte von den Galapagos, die sich im Verhör rechtfertigt, dass alles so schnell geschehen ist und sie sich nicht wehren konnte.
„Alles ist bereits geschehen", antwortete Ahmet mehr für sich und stand auf.

Ceca versuchte ihn aufzuhalten und packte seine Hand.
„Bleib noch ein bisschen, ich muss dir etwas sagen." Er schüttelte grob ihre Hand ab.
„Ich und du haben bereits alles gesagt."
Er ging hinaus. Es nieselte über Wien. Er schaute hinauf, um es zu fühlen, jeder Tropfen tat ihm gut.
Wie schön es doch ist, die Wahrheit zu sagen.

Ceca lief ihm nach.
„Ahmet, ich bin schwanger, ich trage deinen Sohn, nur damit du es weißt!"

Zum ersten Mal nannte Ceca ihn beim Namen. Lange, zu lange hatte er darauf gewartet.
Ist das die Rache für vergangene Zeiten?
Er drehte sich langsam um, doch sie war bereits hinter der großen Tür verschwunden.
Er wollte ihr zu sagen: „Such dir einen neuen Deppen!"
Stattdessen schwieg er und schlug seinen Kragen hoch, während er auf die baumelnde Tür starrte.
In seinem Kopf spielte Bregas[66] Lied „Sag dennoch, wie viele waren es bis jetzt ..."

Er wollte sie nicht verletzen, denn er hat gewusst, dass sie seinen Sohn

66 Siehe 44

trägt.

Als er seinen Blick auf den Gehsteig richtete, stand plötzlich Lejla vor ihm.
Ahmet war perplex, er stotterte.
„Was machst du hier?"
Sie las seine Gedanken und sagte eiskalt: „Such dir einen neuen Deppen!"
„Warte, ich erkläre es dir, jetzt ist alles vorbei."
„Mit uns ist es auch vorbei", antwortete sie, und stieg ins Taxi.

Er beeilte sich zu Fuß zur Wohnung. Der Regen wurde immer stärker. Als er zu Hause ankam, war er völlig nass. Er ging von einem Zimmer ins andere und suchte den Anklang von Selmas Stimme.
Auf dem Boden und dem Bett waren Spuren einer blitzschnellen Räumung. In Eile wurde ihre „Hasnija" vergessen, sie lag in ihrem Bettchen. Er nahm die Puppe und setzte sich in den Sessel.
Er drückte sie mit beiden Händen an seine Brust. Der Alkohol erledigte den Rest, und er schlief kurz darauf ein.

Nach einem undeutlichen Vakuum in seinem Gewissen wachte er auf. Zuvor strömte eine heiße unerklärliche Welle durch seinen ganzen Körper. Er erschrak und sprang auf, „Hasnija" fiel zu Boden. Es wurde langsam hell draußen. Er ging ins Bad, um sich zu waschen. Er fühlte nichts Ungewöhnliches, außer, dass er schwer Luft bekam. So setzte er sich in den Sessel und schlief wieder ein. Kurz danach, strömte die gleiche heiße Welle erneut durch seinen Körper. Ein stechender Schmerz in der Brust. Er sprang wieder auf und wollte ins Bad. Das Telefon klingelte.
Er schaute auf die Uhr und ging besorgt ran. Die Stimme seines Vaters.

„Mutter ist gestorben."
„Wann?"
„Vor einer halben Stunde", sagte er.

…..

Über den Roman sagten die anonymen Mitglieder der Internetplattformen: biscani.net und sarajevo-x.com:

BosnianAce:
Also, nur scheißen tut er nicht, er ist nämlich so ziemlich realistisch in manchen Sachen. Seinen Roman hat er nicht, wie ein gewöhnlicher Scheißer geschrieben.

Avanturist:
Hätte der Autor seinen vollen Namen gesetzt, würde das für die, die sich wiedererkannt haben und die anderen „Rechtgläubigen", ein guter Grund sein, ihn fertig zu machen.

Anatom:
Heute haben sogar vier Polizisten „den Tatort" besichtigt, und die Plakate beim Kino auf der Promenade entsorgt. Lang lebe Nordkorea und der Große Führer!!!!!Prost!!!!!!!

Memo 72:
Allahs Gesandter, s.a.v.s, hat gesagt:
„Die Sache, die ich für euch am meisten fürchte, ist der Kleine Shirk."
Sie fragten: "Gesandter Allahs, was ist Kleiner Shirk?"
Er sagte: "Heuchelei. Allah, der Erhabene, wird solchen am Tag des Jüngsten Gerichts, wenn Er die Menschen nach Verdienst belohnen wird, sagen: "Geht zu denen, für die ihr auf der Welt eure scheinheiligen Taten verrichtet habt! Werdet ihr bei ihnen einen Lohn finden?"

D-zone:
Ziel ist es nicht, Sehide und ihre Familien in den Dreck zu ziehen, sondern die Wahrheit zu erzählen, denn es haben viele diesen Frauen so etwas angetan, weil sie es konnten, weil sie die Macht und alles andere hatten. Falls du im Krieg warst, dann weißt du, dass die „Genannten" erst am Blut der Sehiden verdient haben und danach ankamen, um ihre Familien zu „trösten"....

Loki:
Das Buch ist super interessant, ich habe diese 37 Seiten gelesen und würde gerne den Rest auftreiben.

Xzibit:
Der Roman ist realistisch und gut, Ausnahmen in allen Ehren, die unter der Erde liegen (wie im Roman).
Er nimmt die Kommunisten dran, was auch sein soll, und die neu gebackenen ungebildeten Moslems in großen Sesseln.

VeLddlN:
Zu viel Wahrheit, dieses Buch ist für viele gefährlich, deswegen versuchen sie es „zu vertuschen".
Alles ist in Ordnung, bis es Menschen gibt, die wie Schafe reagieren, alles ist super, bis die Mehrheit die Wahrheit erkennt.

Klisa:
Der Text ist wirklich brutal, aber er klingt nicht viel anders als das Wahrhafte über die Zeit des letzten Krieges.

Riki7:
Ein interessanter Roman, naheliegend und überaus wahrhaft.

Budo Hodza:
Du hast mir Kraft gegeben, das vor langer Zeit Begonnene, fertig zu machen!

Abab:
Unsere Wahrheit ist bitter, leider, aber wir müssen sie herunterschlucken, wenn wir nach vorne wollen.

VADER:
ist da irgendjemand aus dem Gemeinderat, um uns diese Blamage zu erklären!!!!!!!!!!

Ali99:
auf der ersten Seite ist zu erkennen, dass das Stück ein Kunstwerk ist und nicht, wie manche denken, die Wahrheit. Und ich sehe keinen Grund, es zu verbieten.

HANK:
Richtig, Wahrheit und nichts als die Wahrheit. Unterstütze ich völlig. Lang sollst du leben!!!!

NOĆNA MORA:
Welcher Aufstand, wenn der Rest im Still der ersten 37 Seiten ist, hat der Mann nichts erfunden. Alles ist genauso passiert.

Bihac42:
Was für eine heuchlerische Nation wir sind, Gott bewahre!

saab:
Ich gratuliere dem Autor (hab den Roman gelesen) für seinen Mut, das zu sagen, was wir alle bereits wissen.

sjeverni stranac:
hm, ein sehr wertvolles literarisches Werk. Jemand, der ungebildet ist oder keinen Sinn für Literatur hat, kann auf diese Weise nicht verfassen, dargestellt aus der Perspektive eines einfachen Menschen.

Barca1:
Das Werk ist vielleicht etwas „grob", aber ist das nicht eine globale Charakteristik von uns, aus dem Nordwesten Bosniens??? Die Freiheit des geschriebenen Wortes ist eine der größten Errungenschaften jeder demokratischen Einrichtung, was wir anscheinend nicht sind.

Klisa:
Budo, lies den ganzen Roman. Der Text ist Hammer und ich habe keine Chance, ihn dir nachzuerzählen.
Ich habe seit langem nichts Praktisches in einem Zug durchgelesen.

Amrica:
Das Buch ist faszinierend, jede Ähnlichkeit ist absichtlich....

in33sa:
Wer hat in einem solchen Land nicht die Schnauze voll, entweder ist es Osman oder er ist nicht normal, einen Dritten gibt es nicht.

Biscani.net
Ach, einen Roman zu veröffentlichen und danach zu vermarkten ist also eine „abscheuliche Tat". In einer Stadt, in der man auf jeder Buchmesse „Mein Kampf" regulär kaufen kann, waren vier Polizisten am „Tatort" und haben die Plakate von der Reklametafel abgerissen.

frla:
viele von ihnen suchen eine „Entschuldigung" für die eigene Indifferenz und Feigheit. Wären alle solch einer Meinung gewesen, wie dieser „Deserteur", gäbe es jetzt niemanden, der seinen Schwachsinn und seine Spinnereien lesen könnte...

Njonjica:
Wenn es euch nicht gefällt, lest es nicht das war´s.

www.ingramcontent.com/pod-product-compliance
Lightning Source LLC
Chambersburg PA
CBHW060859170526
45158CB00001B/421